IN/MEDIACIONES

OCTAVIO PAZ
PREMIO NOBEL DE LITERATURA 1990

Foto: Rafael Doniz

Nacido en México en 1914 y Premio Cervantes en 1981, es una de las figuras capitales de la literatura hispánica contemporánea. Su obra poética —reunida precedentemente en *Libertad bajo palabra* (1958), a la que siguieron *Salamandra* (1962), *Ladera Este* (1969) y *Vuelta* (1976)— se recoge en el volumen *Poemas* (1935-1975) (Seix Barral, 1979) y en *Árbol adentro* (Seix Barral, 1987). No menor en importancia y extensión es su obra ensayística, que comprende los siguientes títulos: *El laberinto de la soledad* (1950), *El arco y la lira* (1956), *Las peras del olmo* (1957; Seix Barral, 1971), *Puertas al campo* (1966; Seix Barral, 1972), *Corriente alterna* (1967), *Claude Lévi-Strauss o el nuevo festín de Esopo* (1967), *Marcel Duchamp o el castillo de la pureza* (1968) y su reedición ampliada *Apariencia desnuda* (1973), *Conjunciones y disyunciones* (1969), *Posdata* (1970), *El signo y el garabato* (1973), *Los hijos del limo* (Seix Barral, 1974 y 1987), *El ogro filantrópico* (Seix Barral, 1979), *In/mediaciones* (Seix Barral, 1979), *Tiempo nublado* (Seix Barral, 1983 y 1986), *Sombras de obras* (Seix Barral, 1983), *Hombres en su siglo* (Seix Barral, 1984) y *Pequeña crónica de grandes días* (1990). En *Versiones y diversiones* (1973) reunió sus traducciones poéticas. Ha traducido también *Sendas de Oku*, de Matsuo Basho (1957; Seix Barral, 1981). Participa del ensayo, de la narración y del poema en prosa su fundamental obra *El Mono Gramático* (Seix Barral, 1974). Se han reunido sus conversaciones con diversos interlocutores en el volumen *Pasión crítica* (Seix Barral, 1985) y sus prosas de juventud en *Primeras letras* (Seix Barral, 1988). Bajo el título *El fuego de cada día* (Seix Barral, 1989) el propio autor ha reunido una extensa y significativa selección de su obra poética. Con el título *La otra voz, Poesía y fin de siglo* (Seix Barral, 1990) el autor examina la situación del arte poético en el mundo contemporáneo.

OCTAVIO PAZ
PREMIO NOBEL DE LITERATURA 1990

1990 Wilbur Pippin

Nacido en México en 1914 y Premio Cervantes en 1981, es una de las figuras capitales de la literatura hispánica contemporánea. Su obra poética —reunida precedentemente en *Libertad bajo palabra* (1958), a la que siguieron *Salamandra* (1962), *Ladera Este* (1969) y *Vuelta* (1976)— se recoge en el volumen *Poemas* (1935-1975) (Seix Barral, 1979) y en *Árbol adentro* (Seix Barral, 1987). No menor en importancia y extensión es su obra ensayística, que comprende los siguientes títulos: *El laberinto de la soledad* (1950), *El arco y la lira* (1956), *Las peras del olmo* (1957; Seix Barral, 1971), *Puertas al campo* (1966; Seix Barral, 1972), *Corriente alterna* (1967), *Claude Lévi-Strauss o el nuevo festín de Esopo* (1967), *Marcel Duchamp o el castillo de la pureza* (1968) y su reedición ampliada *Apariencia desnuda* (1973), *Conjunciones y disyunciones* (1969), *Postdata* (1970), *El signo y el garabato* (1973), *Los hijos del limo* (Seix Barral, 1974 y 1987), *El ogro filantrópico* (Seix Barral, 1979), *Inmediaciones* (Seix Barral, 1979), *Tiempo nublado* (Seix Barral, 1983 y 1986), *Sombras de obras* (Seix Barral, 1983), *Hombres en su siglo* (Seix Barral, 1984) y *Pequeña crónica de grandes días* (1990). En *Versiones y diversiones* (1973) reunió sus traducciones poéticas. Ha traducido también *Sendas de Oku*, de Matsuo Basho (1957; Seix Barral, 1981). Participa del ensayo, de la narración y del poema en prosa su fundamental obra *El Mono Gramático* (Seix Barral, 1974). Se han reunido sus conversaciones con diversos interlocutores en el volumen *Pasión crítica* (Seix Barral, 1985) y sus prosas de juventud en *Primeras letras* (Seix Barral, 1988). Bajo el título *El fuego de cada día* (Seix Barral, 1989) el propio autor ha reunido una extensa y significativa selección de su obra poética. Con el título *La otra voz. Poesía y fin de siglo* (Seix Barral, 1990) el autor examina la situación del arte poético en el mundo contemporáneo.

OCTAVIO PAZ

IN/MEDIACIONES

BIBLIOTECA BREVE
EDITORIAL SEIX BARRAL, S. A.
BARCELONA-CARACAS-MÉXICO

Diseño cubierta: Josep Navas
(Como fondo, pastel de Henri Michaux)

Primera edición: septiembre de 1979
Reimpresión: noviembre de 1981
© 1979: Octavio Paz

Derechos exclusivos de edición en castellano
reservados para todo el mundo:
© 1979: Editorial Seix Barral, S.A. — Barcelona

Reimpresión exclusiva para México de
Editorial Planeta Mexicana, S.A. de C.V.
Grupo Editorial Planeta
Insurgentes Sur 1162, Col. del Valle
C.P. 03100, México, D.F.

Tercera reimpresión (México): noviembre de 1990

ISBN: 84-322-0354-8

Printed in Mexico

"IN/MEDIACIONES" es un libro que reúne ensayos y notas escritos durante los últimos años, todos ellos sobre temas de arte y literatura. Como los anteriores —Las peras del olmo, Puertas al campo, El signo y el garabato— no es ni quiere ser más que un reflejo de la actualidad literaria y artística. Un reflejo y, a veces, una reflexión. Apenas si necesito subrayar que la actualidad que me seduce no es tanto la que divulgan los medios de publicidad como la que vive al margen, lejos cuando no en contra de las corrientes en boga —el arte y la literatura de las afueras o, más exactamente, de las inmediaciones.

O. P.

EL USO Y LA CONTEMPLACIÓN

Bien plantada. No caída de arriba: surgida de abajo.
Ocre, color de miel quemada. Color de sol enterrado hace
mil años y ayer desenterrado. Frescas rayas verdes y anaran-
jadas cruzan su cuerpo todavía caliente. Círculos, grecas:
¿restos de un alfabeto dispersado? Barriga de mujer encinta,
cuello de pájaro. Si tapas y destapas su boca con la palma de
la mano, te contesta con un murmullo profundo, borbotón de
agua que brota; si golpeas su panza con los nudillos de los de-
dos, suelta una risa de moneditas de plata cayendo sobre las
piedras. Tiene muchas lenguas, habla el idioma del barro y el
del mineral, el del aire corriendo entre los muros de la ca-
ñada, el de las lavanderas mientras lavan, el del cielo cuando
se enoja, el de la lluvia. Vasija de barro cocido: no la pongas
en la vitrina de los objetos raros. Haría un mal papel. Su be-
lleza está aliada al líquido que contiene y a la sed que apaga.
Su belleza es corporal: la veo, la toco, la huelo, la oigo. Si
está vacía, hay que llenarla; si está llena, hay que vaciarla. La
tomo por el asa torneada como a una mujer por el brazo, la
alzo, la inclino sobre un jarro en el que vierto leche o pulque
—líquidos lunares que abren y cierran las puertas del amane-
cer y el anochecer, el despertar y el dormir. No es un objeto
para contemplar, sino para dar a beber.

Jarra de vidrio, cesta de mimbre, *huipil* de manta de al-
godón, cazuela de madera: objetos hermosos no a despecho
sino gracias a su utilidad. La belleza les viene por añadidura,
como el olor y el color a las flores. Su belleza es inseparable
de su función: son hermosos porque son útiles. Las artesanías

pertenecen a un mundo anterior a la separación entre lo útil y lo hermoso. Esa separación es más reciente de lo que se piensa: muchos de los objetos que se acumulan en nuestros museos y colecciones particulares pertenecieron a ese mundo en donde la hermosura no era un valor aislado y autosuficiente. La sociedad estaba dividida en dos grandes territorios, lo profano y lo sagrado. En ambos la belleza estaba subordinada, en un caso a la utilidad y en el otro a la eficacia mágica. Utensilio, talismán, símbolo: la belleza era el aura del objeto, la consecuencia —casi siempre involuntaria— de la relación secreta entre su hechura y su sentido. La hechura: cómo está hecha una cosa; el sentido: para qué está hecha. Ahora todos esos objetos, arrancados de su contexto histórico, su función específica y su significado original, se ofrecen a nuestros ojos como divinidades enigmáticas y nos exigen adoración. El tránsito de la catedral, el palacio, la tienda del nómada, el *boudoir* de la cortesana y la cueva del hechicero al museo fue una transmutación mágico-religiosa: los objetos se volvieron iconos. Esta idolatría comenzó en el Renacimiento y desde el siglo XVIII es una de las religiones de Occidente (la otra es la política). Ya Sor Juana Inés de la Cruz se burlaba con gracia, en plena edad barroca, de la superstición estética: "la mano de una mujer", dice, "es blanca y hermosa por ser de carne y hueso, no de marfil ni plata; yo la estimo no porque luce sino porque agarra".

La religión del arte nació, como la religión de la política, de las ruinas del cristianismo. El arte heredó de la antigua religión el poder de consagrar a las cosas e infundirles una suerte de eternidad: los museos son nuestros templos y los objetos que se exhiben en ellos están más allá de la historia. La política —más exactamente: la Revolución— confiscó la otra función de la religión: cambiar al hombre y a la sociedad. El

arte fue un ascetismo, un heroísmo espiritual; la Revolución fue la construcción de una iglesia universal. La misión del artista consistió en la transmutación del objeto; la del líder revolucionario en la transformación de la naturaleza humana. Picasso y Stalin. El proceso ha sido doble: en la esfera de la política las ideas se convirtieron en ideologías y las ideologías en idolatrías; los objetos de arte, a su vez, se volvieron ídolos y los ídolos se transformaron en ideas. Vemos a las obras de arte con el mismo recogimiento —aunque con menos provecho— con que el sabio de la antigüedad contemplaba el cielo estrellado: esos cuadros y esas esculturas son, como los cuerpos celestes, ideas puras. La religión artística es un neoplatonismo que no se atreve a confesar su nombre —cuando no es una guerra santa contra los infieles y los herejes. La historia del arte moderno puede dividirse en dos corrientes: la contemplativa y la combativa. A la primera pertenecen tendencias como el cubismo y el arte abstracto; a la segunda, movimientos como el futurismo, el dadaísmo y el surrealismo. La mística y la cruzada.

El movimiento de los astros y los planetas era para los antiguos la imagen de la perfección: ver la armonía celeste era oírla y oírla era comprenderla. Esta visión religiosa y filosófica reaparece en nuestra concepción del arte. Cuadros y esculturas no son, para nosotros, cosas hermosas o feas sino entes intelectuales y sensibles, realidades espirituales, formas en que se manifiestan las Ideas. Antes de la revolución estética el valor de las obras de arte estaba referido a otro valor. Ese valor era el nexo entre la belleza y el sentido: los objetos de arte eran cosas que eran formas sensibles que eran signos. El sentido de una obra era plural pero todos sus sentidos estaban referidos a un significante último, en el cual el sentido y el ser se confundían en un nudo indisoluble: la divinidad. Transpo-

sición moderna: para nosotros el objeto artístico es una realidad autónoma y autosuficiente y su sentido último no está más allá de la obra sino en ella misma. Es un sentido más allá —o más acá— del sentido; quiero decir: no posee ya referencia alguna. Como la divinidad cristiana, los cuadros de Pollock no significan: son.

En las obras de arte modernas el sentido se disipa en la irradiación del ser. El acto de ver se transforma en una operación intelectual que es también un rito mágico: ver es comprender y comprender es comulgar. Al lado de la divinidad y sus creyentes, los teólogos: los críticos de arte. Sus elucubraciones no son menos abstrusas que las de los escolásticos medievales y los doctores bizantinos, aunque son menos rigurosas. Las cuestiones que apasionaron a Orígenes, Alberto el Magno, Abelardo y Santo Tomás reaparecen en las disputas de nuestros críticos de arte, sólo que disfrazadas y banalizadas. El parecido no se detiene ahí: a las divinidades y a los teólogos que las explican hay que añadir los mártires. En el siglo XX hemos visto al Estado soviético perseguir a los poetas y a los artistas con la misma ferocidad con que los dominicanos extirparon la herejía albigense.

Es natural que la ascensión y santificación de la obra de arte haya provocado periódicas rebeliones y profanaciones. Sacar al fetiche de su nicho, pintarrajearlo, pasearlo por las calles con orejas y cola de burro, arrastrarlo por el suelo, pincharlo y mostrar que está relleno de aserrín, que no es nada ni nadie y que no significa nada —y después volver a entronizarlo. El dadaísta Huelsenbeck dijo en un momento de exasperación: "el arte necesita una buena zurra". Tenía razón, sólo que los cardenales que dejaron esos azotes en el cuerpo del objeto dadaísta fueron como las condecoraciones en los pechos de los generales: le dieron más respetabilidad. Nues-

tros museos están repletos de anti-obras de arte y de obras de anti-arte. Más hábil que Roma, la religión artística ha asimilado todos los cismas.

No niego que la contemplación de tres sardinas en un plato o de un triángulo y un rectángulo puede enriquecernos espiritualmente; afirmo que la repetición de ese acto degenera pronto en rito aburrido. Por eso los futuristas, ante el neoplatonismo cubista, pidieron volver al tema. La reacción era sana y, al mismo tiempo, ingenua. Con mayor perspicacia los surrealistas insistieron en que la obra de arte debería decir algo. Como reducir la obra a su contenido o a su mensaje hubiera sido una tontería, acudieron a una noción que Freud había puesto en circulación: el *contenido latente*. Lo que dice la obra de arte no es su contenido manifiesto sino lo que dice sin decir: aquello que está detrás de las formas, los colores y las palabras. Fue una manera de aflojar, sin desatarlo del todo, el nudo teológico entre el ser y el sentido para preservar, hasta donde fuese posible, la ambigua relación entre ambos términos.

El más radical fue Duchamp: la obra pasa por los sentidos pero no se detiene en ellos. La obra no es una cosa: es un abanico de signos que al abrirse y cerrarse nos deja ver y nos oculta, alternativamente, su significado. La obra de arte es una señal de inteligencia que se intercambian el sentido y el sin-sentido. El peligro de esta actitud —un peligro del que (casi) siempre Duchamp escapó— es caer del otro lado y quedarse con el concepto y sin el arte, con la *trouvaille* y sin la cosa. Eso es lo que ha ocurrido con sus imitadores. Hay que agregar que, además, con frecuencia se quedan sin el arte y sin el concepto. Apenas si vale la pena repetir que el arte no es concepto: el arte es cosa de los sentidos. Más aburrida que la contemplación de la naturaleza muerta es la especulación

11

del pseudoconcepto. La religión artística moderna gira sobre sí misma sin encontrar la vía de salud: va de la negación del sentido por el objeto a la negación del objeto por el sentido.

La revolución industrial fue la otra cara de la revolución artística. A la consagración de la obra de arte como objeto único, correspondió la producción cada vez mayor de utensilios idénticos y cada vez más perfectos. Como los museos, nuestras casas se llenaron de ingeniosos artefactos. Instrumentos exactos, serviciales, mudos y anónimos. En un comienzo las preocupaciones estéticas apenas si jugaron un papel en la producción de objetos útiles. Mejor dicho, esas preocupaciones produjeron resultados distintos a los imaginados por los fabricantes. La fealdad de muchos objetos de la prehistoria del diseño industrial —una fealdad no sin encanto— se debe a la superposición: el elemento "artístico", generalmente tomado del arte académico de la época, se yuxtapone al objeto propiamente dicho. El resultado no siempre ha sido desafortunado y muchos de esos objetos —pienso en los de la época victoriana y también en los del "modern style"— pertenecen a la misma familia de las sirenas y las esfinges. Una familia regida por lo que podría llamarse la estética de la incongruencia. En general la evolución de objeto industrial de uso diario ha seguido la de los estilos artísticos. Casi siempre ha sido una derivación —a veces caricatura, otra copia feliz— de la tendencia artística en boga. El diseño industrial ha ido a la zaga del arte contemporáneo y ha imitado los estilos cuando éstos ya habían perdido su novedad inicial y estaban a punto de convertirse en lugares comunes estéticos.

El diseño contemporáneo ha intentado encontrar por otras vías —las suyas propias— un compromiso entre la utili-

dad y la estética. A veces lo ha logrado pero el resultado ha sido paradójico. El ideal estético del arte funcional consiste en aumentar la utilidad del objeto en proporción directa a la disminución de su materialidad. La simplificación de las formas se traduce en esta fórmula: al máximo de rendimiento corresponde el mínimo de presencia. Estética más bien de orden matemático: la *elegancia* de una ecuación consiste en la simplicidad y en la necesidad de su solución. El ideal del diseño es la invisibilidad: los objetos funcionales son tanto más hermosos cuanto menos visibles. Curiosa transposición de los cuentos de hadas y de las leyendas árabes a un mundo gobernado por la ciencia y las nociones de utilidad y máximo rendimiento: el diseñador sueña con objetos que, como los *genii*, sean servidores intangibles. Lo contrario de la artesanía, que es una presencia física que nos entra por los sentidos y en la que se quebranta continuamente el principio de la utilidad en beneficio de la tradición, la fantasía y aun el capricho. La belleza del diseño industrial es de orden conceptual: si algo expresa es la justeza de una fórmula. Es el signo de una función. Su racionalidad lo encierra en una alternativa: sirve o no sirve. En el segundo caso hay que echarlo al basurero. La artesanía no nos conquista únicamente por su utilidad. Vive en complicidad con nuestros sentidos y de ahí que sea tan difícil desprendernos de ella. Es como echar un amigo a la calle.

Hay un momento en el que el objeto industrial se convierte al fin en una presencia con un valor estético: cuando se vuelve inservible. Entonces se transforma en un símbolo o en un emblema. La locomotora que canta Whitman es una máquina que se ha detenido y que ya no transporta en sus vagones ni pasajeros ni mercancías: es un monumento inmóvil a la velocidad. Los discípulos de Whitman —Valéry Larbaud y los futuristas italianos— exaltaron la hermosura de las loco-

motoras y los ferrocarriles justamente cuando los otros medios de comunicación —el avión, el auto— comenzaban a desplazarlos. Las locomotoras de esos poetas equivalen a las ruinas artificiales del siglo XVIII: son un complemento del paisaje. El culto al maquinismo es un naturalismo *au rebours*: utilidad que se vuelve belleza inútil, órgano sin función. Por las ruinas la historia se reintegra a la naturaleza, lo mismo si estamos ante las piedras desmoronadas de Nínive que ante un cementerio de locomotoras en Pensilvania. La afición a las máquinas y aparatos en desuso no es sólo una prueba más de la incurable nostalgia que siente el hombre por el pasado sino que revela una fisura en la sensibilidad moderna: nuestra incapacidad para asociar belleza y utilidad. Doble condenación: la religión artística nos prohibe considerar hermoso lo útil; el culto a la utilidad nos lleva a concebir la belleza no como una presencia sino como una función. Tal vez a esto se deba la extraordinaria pobreza de la técnica como proveedora de mitos: la aviación realiza un viejo sueño que aparece en todas las sociedades pero no ha creado figuras comparables a Ícaro y Faetonte.

El objeto industrial tiende a desaparecer como forma y a confundirse con su función. Su ser es su significado y su significado es ser útil. Está en el otro extremo de la obra de arte. La artesanía es una mediación: sus formas no están regidas por la economía de la función sino por el placer, que siempre es un gasto y que no tiene reglas. El objeto industrial no tolera lo superfluo; la artesanía se complace en los adornos. Su predilección por la decoración es una transgresión de la utilidad. Los adornos del objeto artesanal generalmente no tienen función alguna y de ahí que, obediente a su estética implacable, el diseñador industrial los suprima. La persistencia y proliferación del adorno en la artesanía revelan una zona inter-

mediaria entre la utilidad y la contemplación estética. En la artesanía hay un continuo vaivén entre utilidad y belleza; ese vaivén tiene un nombre: placer. Las cosas son placenteras porque son útiles y hermosas. La conjunción copulativa (y) define a la artesanía como la conjunción disyuntiva define al arte y a la técnica: utilidad o belleza. El objeto artesanal satisface una necesidad no menos imperiosa que la sed y el hambre: la necesidad de recrearnos con las cosas que vemos y tocamos, cualesquiera que sean sus usos diarios. Esa necesidad no es reducible al ideal matemático que norma al diseño industrial ni tampoco al rigor de la religión artística. El placer que nos da la artesanía brota de una doble transgresión: al culto a la utilidad y a la religión del arte.

Hecho con las manos, el objeto artesanal guarda impresas, real o metafóricamente, las huellas digitales del que lo hizo. Esas huellas no son la *firma* del artista, no son un nombre; tampoco son una marca. Son más bien una señal: la cicatriz casi borrada que conmemora la fraternidad original de los hombres. Hecho por las manos, el objeto artesanal está hecho para las manos: no sólo lo podemos ver sino que lo podemos palpar. A la obra de arte la vemos pero no la tocamos. El tabú religioso que nos prohíbe tocar a los santos —"te quemarás las manos si tocas la Custodia", nos decían cuando éramos niños— se aplica también a los cuadros y las esculturas. Nuestra relación con el objeto industrial es funcional; con la obra de arte, semirreligiosa; con la artesanía, corporal. En verdad no es una relación sino un contacto. El carácter transpersonal de la artesanía se expresa directa e inmediatamente en la sensación: el cuerpo es participación. Sentir es, ante todo, sentir algo o alguien que no es nosotros. Sobre todo: sentir con alguien. Incluso para sentirse a sí mismo, el cuerpo busca otro cuerpo. Sentimos a través de los otros. Los lazos

físicos y corporales que nos unen con los demás no son menos fuertes que los lazos jurídicos, económicos y religiosos. La artesanía es un signo que expresa a la sociedad no como trabajo (técnica) ni como símbolo (arte, religión) sino como vida física compartida.

La jarra de agua o de vino en el centro de la mesa es un punto de confluencia, un pequeño sol que une a los comensales. Pero ese jarro que nos sirve a todos para beber, mi mujer puede transformarlo en un florero. La sensibilidad personal y la fantasía desvían al objeto de su función e interrumpen su significado: ya no es un recipiente que sirve para guardar un líquido sino para mostrar un clavel. Desviación e interrupción que conectan al objeto con otra región de la sensibilidad: la imaginación. Esa imaginación es social: el clavel de la jarra es también un sol metafórico compartido con todos. En su perpetua oscilación entre belleza y utilidad, placer y servicio, el objeto artesanal nos da lecciones de sociabilidad. En las fiestas y ceremonias su irradiación es aun más intensa y total. En la fiesta la colectividad comulga consigo misma y esa comunión se realiza a través de objetos rituales que son casi siempre obras artesanales. Si la fiesta es participación del tiempo original —la colectividad literalmente reparte entre sus miembros, como un pan sagrado, la fecha que conmemora— la artesanía es una suerte de fiesta del objeto: transforma el utensilio en signo de la participación.

El artista antiguo quería parecerse a sus mayores, ser digno de ellos a través de la imitación. El artista moderno quiere ser distinto y su homenaje a la tradición es negarla. Cuando busca una tradición la busca fuera de Occidente, en el arte de los primitivos o en el de otras civilizaciones. El arcaísmo del

primitivo o la antigüedad del objeto sumerio o maya, por ser negaciones de la tradición de Occidente, son formas paradójicas de la novedad. La estética del cambio exige que cada obra sea nueva y distinta de las que la preceden; a su vez, la novedad implica la negación de la tradición inmediata. La tradición se convierte en una sucesión de rupturas. El frenesí del cambio también rige a la producción industrial, aunque por razones distintas: cada objeto nuevo, resultado de un nuevo procedimiento, desaloja al objeto que lo precede. La historia de la artesanía no es una sucesión de invenciones ni de obras únicas (o supuestamente únicas). En realidad, la artesanía no tiene historia, si concebimos a la historia como una serie ininterrumpida de cambios. Entre su pasado y su presente no hay ruptura sino continuidad. El artista moderno está lanzado a la conquista de la eternidad y el diseñador a la del futuro; el artesano se deja conquistar por el tiempo. Tradicional pero no histórico, atado al pasado pero libre de fechas, el objeto artesanal nos enseña a desconfiar de los espejismos de la historia y las ilusiones del futuro. El artesano no quiere vencer al tiempo sino unirse a su fluir. A través de repeticiones que son asimismo imperceptibles pero reales variaciones, sus obras persisten. Así sobreviven al objeto *up-to-date*.

El diseño industrial tiende a la impersonalidad. Está sometido a la tiranía de la función y su belleza radica en esa sumisión. Pero la belleza funcional sólo se realiza plenamente en la geometría y sólo en ella verdad y belleza son una y la misma cosa; en las artes propiamente dichas, la belleza nace de una necesaria violación de las normas. La belleza —mejor dicho: el arte— es una transgresión de la funcionalidad. El conjunto de esas transgresiones constituye lo que llamamos un estilo. El ideal del diseñador, si fuese lógico consigo

mismo, debería ser la ausencia de estilo: las formas reducidas a su función; el del artista, un estilo que empezase y terminase en cada obra de arte. (Tal vez fue esto lo que se propusieron Mallarmé y Joyce.) Sólo que ninguna obra de arte principia y acaba en ella misma. Cada una es un lenguaje a un tiempo personal y colectivo: un estilo, una manera. Los estilos son comunales. Cada obra de arte es una desviación y una confirmación del estilo de su tiempo y de su lugar: al violarlo, lo cumple. La artesanía, otra vez, está en una posición equidistante: como el diseño, es anónima; como la obra de arte, es un estilo. Frente al diseño, el objeto artesanal es anónimo pero no impersonal; frente a la obra de arte, subraya el carácter colectivo del estilo y nos revela que el engreído *yo* del artista es un nosotros.

La técnica es internacional. Sus construcciones, sus procedimientos y sus productos son los mismos en todas partes. Al suprimir las particularidades y peculiaridades nacionales y regionales, empobrece al mundo. A través de su difusión mundial, la técnica se ha convertido en el agente más poderoso de la entropía histórica. El carácter negativo de su acción puede condensarse en esta frase: uniforma sin unir. Aplana las diferencias entre las distintas culturas y estilos nacionales pero no extirpa las rivalidades y los odios entre los pueblos y los Estados. Después de transformar a los rivales en gemelos idénticos, los arma con las mismas armas. El peligro de la técnica no reside únicamente en la índole mortífera de muchas de sus invenciones sino en que amenaza en su esencia al proceso histórico. Al acabar con la diversidad de las sociedades y culturas, acaba con la historia misma. La asombrosa variedad de las sociedades produce la historia: encuentros y conjunciones de grupos y culturas diferentes y de técnicas e ideas extrañas. El proceso histórico tiene una indudable

analogía con el doble fenómeno que los biólogos llaman *inbreeding* y *outbreeding* y los antropólogos endogamia y exogamia. Las grandes civilizaciones han sido síntesis de distintas y contradictorias culturas. Ahí donde una civilización no ha tenido que afrontar la amenaza y el estímulo de otra civilización —como ocurrió con la América precolombina hasta el siglo XVI— su destino es marcar el paso y caminar en círculos. La experiencia del *otro* es el secreto del cambio. También el de la vida.

La técnica moderna ha operado transformaciones numerosas y profundas pero todas en la misma dirección y con el mismo sentido: la extirpación del *otro*. Al dejar intacta la agresividad de los hombres y al uniformarlos, ha fortalecido las causas que tienden a su extinción. En cambio, la artesanía ni siquiera es nacional: es local. Indiferente a las fronteras y a los sistemas de gobierno, sobrevive a las repúblicas y a los imperios: la alfarería, la cestería y los instrumentos músicos que aparecen en los frescos de Bonampak han sobrevivido a los sacerdotes mayas, los guerreros aztecas, los frailes coloniales y los presidentes mexicanos. Sobrevivirán también a los turistas norteamericanos. Los artesanos no tienen patria: son de su aldea. Y más: son de su barrio y aun de su familia. Los artesanos nos defienden de la unificación de la técnica y de sus desiertos geométricos. Al preservar las diferencias, preservan la fecundidad de la historia.

El artesano no se define ni por su nacionalidad ni por su religión. No es leal a una idea ni a una imagen sino a una práctica: su oficio. El taller es un microcosmos social regido por leyes propias. El trabajo del artesano raras veces es solitario y tampoco es exageradamente especializado como en la industria. Su jornada no está dividida por un horario rígido sino por un ritmo que tiene más que ver con el del cuerpo y la

sensibilidad que con las necesidades abstractas de la producción. Mientras trabaja puede conversar y, a veces, cantar. Su jefe no es un personaje invisible sino un viejo que es su maestro y que casi siempre es su pariente o, por lo menos, su vecino. Es revelador que, a pesar de su naturaleza marcadamente colectivista, el taller artesanal no haya servido de modelo a ninguna de las grandes utopías de Occidente. De la Ciudad del Sol de Campanella al Falansterio de Fourier y de éste a la sociedad comunista de Marx, los prototipos del hombre social perfecto no han sido los artesanos sino los sabios-sacerdotes, los jardineros-filósofos y el obrero universal en el que la praxis y la ciencia se funden. No pienso, claro, que el taller de los artesanos sea la imagen de la perfección; creo que su misma imperfección nos indica cómo podríamos humanizar a nuestra sociedad: su imperfección es la de los hombres, no la de los sistemas. Por sus dimensiones y por el número de personas que la componen, la comunidad de los artesanos es propicia a la convivencia democrática; su organización es jerárquica pero no autoritaria y su jerarquía no está fundada en el poder sino en el saber hacer: maestros, oficiales, aprendices; en fin, el trabajo artesanal es un quehacer que participa también del juego y de la creación. Después de habernos dado una lección de sensibilidad y fantasía, la artesanía nos da una de política.

Todavía hace unos pocos años la opinión general era que las artesanías estaban condenadas a desaparecer, desplazadas por la industria. Hoy ocurre precisamente lo contrario: para bien o para mal los objetos hechos con las manos son ya parte del mercado mundial. Los productos de Afganistán y de Sudán se venden en los mismos almacenes en que pueden comprarse

las novedades del diseño industrial de Italia o del Japón. El renacimiento es notable sobre todo en los países industrializados y afecta lo mismo al consumidor que al productor. Ahí donde la concentración industrial es mayor —por ejemplo: en Massachusetts— asistimos a la resurrección de los viejos oficios de alfarero, carpintero, vidriero; muchos jóvenes, hombres y mujeres, hastiados y asqueados de la sociedad moderna, han regresado al trabajo artesanal. En los países dominados (a destiempo) por el fanatismo de la industrialización, también se ha operado una revitalización de la artesanía. Con frecuencia los gobiernos mismos estimulan la producción artesanal. El fenómeno es turbador porque la solicitud gubernamental está inspirada generalmente por razones comerciales. Los artesanos que hoy son el objeto del paternalismo de los planificadores oficiales, ayer apenas estaban amenazados por los proyectos de modernización de esos mismos burócratas, intoxicados por las teorías económicas aprendidas en Moscú, Londres o Nueva York. Las burocracias son las enemigas naturales del artesano y cada vez que pretenden "orientarlo", deforman su sensibilidad, mutilan su imaginación y degradan sus obras.

La vuelta a la artesanía en los Estados Unidos y en Europa Occidental es uno de los síntomas del gran cambio de la sensibilidad contemporánea. Estamos ante otra expresión de la crítica a la religión abstracta del progreso y a la visión cuantitativa del hombre y la naturaleza. Cierto, para sufrir la decepción del progreso hay que pasar antes por la experiencia del progreso. No es fácil que los países subdesarrollados compartan esta desilusión, incluso si es cada vez más palpable el carácter ruinoso de la superproductividad industrial. Nadie aprende en cabeza ajena. No obstante, ¿cómo no ver en qué ha parado la creencia en el progreso infinito? Si toda civiliza-

ción termina en un montón de ruinas —hacinamiento de estatuas rotas, columnas desplomadas, escrituras desgarradas— las de la sociedad industrial son doblemente impresionantes: por inmensas y por prematuras. Nuestras ruinas empiezan a ser más grandes que nuestras construcciones y amenazan con enterrarnos en vida. Por eso la popularidad de las artesanías es un signo de salud, como lo es la vuelta a Thoreau y a Blake o el redescubrimiento de Fourier. Los sentidos, el instinto y la imaginación preceden siempre a la razón. La crítica a nuestra civilización fue iniciada por los poetas románticos justamente al comenzar la era industrial. La poesía del siglo xx recogió y profundizó la revuelta romántica pero sólo hasta ahora esa rebelión espiritual penetra en el espíritu de las mayorías. La sociedad moderna empieza a dudar de los principios que la fundaron hace dos siglos y busca cambiar de rumbo. Ojalá que no sea demasiado tarde.

El destino de la obra de arte es la eternidad refrigerada del museo; el destino del objeto industrial es el basurero. La artesanía escapa al museo y, cuando cae en sus vitrinas, se defiende con honor: no es un objeto único sino una muestra. Es un ejemplar cautivo, no un ídolo. La artesanía no corre parejas con el tiempo y tampoco quiere vencerlo. Los expertos examinan periódicamente los avances de la muerte en las obras de arte: las grietas en la pintura, el desvanecimiento de las líneas, el cambio de los colores, la lepra que corroe lo mismo a los frescos de Ajanta que a las telas de Leonardo. La obra de arte, como cosa, no es eterna. ¿Y como idea? También las ideas envejecen y mueren. Pero los artistas olvidan con frecuencia que su obra es dueña del secreto del verdadero tiempo: no la hueca eternidad sino la vivacidad del instante. Además, tiene la capacidad de fecundar los espíritus y resucitar, incluso como negación, en

las obras que son su descendencia. Para el objeto industrial no hay resurrección: desaparece con la misma rapidez con que aparece. Si no dejase huellas sería realmente perfecto; por desgracia, tiene un cuerpo y, una vez que ha dejado de servir, se transforma en desperdicio difícilmente destructible. La indecencia de la basura no es menos patética que la de la falsa eternidad del museo. La artesanía no quiere durar milenios ni está poseída por la prisa de morir pronto. Transcurre con los días, fluye con nosotros, se gasta poco a poco, no busca a la muerte ni la niega: la acepta. Entre el tiempo sin tiempo del museo y el tiempo acelerado de la técnica, la artesanía es el latido del tiempo humano. Es un objeto útil pero que también es hermoso; un objeto que dura pero que se acaba y se resigna a acabarse; un objeto que no es único como la obra de arte y que puede ser reemplazado por otro objeto parecido pero no idéntico. La artesanía nos enseña a morir y así nos enseña a vivir.

Cambridge, Mass., 7 de diciembre de 1973.

ALREDEDORES
DE LA LITERATURA HISPANOAMERICANA *

TODOS tenemos una idea más o menos clara del tema de
nuestra conversación. Cierto, es uno y múltiple, sus orígenes
son obscuros, sus límites vagos, su naturaleza cambiante y
contradictoria, su fin imprevisible... No importa: todas estas
circunstancias y propiedades divergentes se refieren a un con-
junto de obras literarias —poemas, cuentos, novelas, dramas,
ensayos— escritas en castellano en las antiguas posesiones de
España en América. Ése es nuestro tema. Las dudas comien-
zan con el nombre: ¿literatura latinoamericana, iberoameri-
cana, hispanoamericana, indoamericana? Una ojeada a los
diccionarios, lejos de disipar las confusiones, las aumenta. Por
ejemplo, los diccionarios españoles indican que el adjetivo
iberoamericano designa a los pueblos americanos que antes for-
maron parte de los reinos de España y Portugal. La inmensa
mayoría de los brasileños e hispanoamericanos no acepta esta
definición y prefiere la palabra *latinoamericano*. Además, Ibe-
ria es la antigua España y, también, un país asiático de la
Antigüedad. ¿Por qué usar un vocablo ambiguo y que de-
signa a dos pueblos desaparecidos para nombrar una realidad
unívoca y contemporánea? *Indoamericano* ni siquiera aparece
en los diccionarios españoles aunque sí figuran indoeuropeo e
indogermánico. Tal vez para evitar cualquier confusión entre
los indios americanos y los indostanos. Esto explicaría asi-
mismo la inclusión de una fea palabra: amerindio. A ningún

* Conferencia pronunciada el 4 de diciembre de 1976 en la Universidad de Yale.

25

maya o quechua le ha de gustar saber que es un amerindio. De todos modos, indoamericano no sirve: se refiere a los pueblos indios de nuestro continente; su literatura, generalmente hablada, es un capítulo de la historia de las civilizaciones americanas.

La palabra *latinoamericano* tampoco aparece en la mayoría de los diccionarios españoles. Las razones de esta omisión son conocidas; no las repetiré y me limitaré a recordar que son más bien de orden histórico y patriótico que lingüístico. Si *latino* quiere decir, en una de sus acepciones, "natural de algunos de los pueblos de Europa en que se hablan lenguas derivadas del latín", es claro que conviene perfectamente a las naciones americanas que también hablan esos idiomas. La literatura latinoamericana es la literatura de América escrita en castellano, portugués y francés, las tres lenguas latinas de nuestro continente. Casi por eliminación aparece el verdadero nombre de nuestro tema: la literatura *hispanoamericana* es la de los pueblos americanos que tienen como lengua el castellano. Es una definición histórica pero, sobre todo, es una definición lingüística. No podía ser de otro modo: la realidad básica y determinante de una literatura es la lengua. Es una realidad irreductible a otras realidades y conceptos, sean éstos históricos, étnicos, políticos o religiosos. La realidad *literatura* no coincide nunca enteramente con las realidades *nación, estado, raza, clase* o *pueblo.* La literatura medieval latina y la sánscrita del período clásico —para citar dos ejemplos muy socorridos— fueron escritas en lenguas que habían dejado de ser vivas. No hay pueblos sin literatura pero hay literatura sin pueblo. Éste es, por lo demás, el destino final de todas las literaturas: ser obras vivas escritas en lenguas muertas. La inmortalidad de las literaturas es abstracta y se llama biblioteca.

La pintura está hecha de líneas y colores que son formas;

la literatura está compuesta de letras y sonidos que son palabras. Si la literatura se define por la materia que la informa, el lenguaje, la literatura hispanoamericana no es sino una rama del tronco español. Ésta fue la idea prevaleciente hasta fines del siglo XIX y nadie se escandalizaba al oírla repetida por los críticos españoles. Es explicable: hasta la aparición de los "modernistas" no era fácil percibir rasgos originales en la literatura hispanoamericana. Había, sí, desde la época romántica, una vaga aspiración hacia lo que se llamaba la "independencia literaria" de España. Ingenua transposición de los programas políticos liberales a la literatura, esta idea no produjo, a pesar de su popularidad, nada que merezca recordarse. El patriotismo literario fue menos nocivo que el realismo socialista pero fue igualmente estéril. La literatura hispanoamericana nació un poco más tarde, sin proclamas y como un lento desprendimiento de la española. Aparece primero, tímidamente, en las obras de algunos románticos —pienso, sobre todo, en el memorable *Martín Fiero* de José Hernández. La ruptura la consuman los "modernistas". Pero los poetas "modernistas" negaron al tradicionalismo y al casticismo españoles no tanto para afirmar su originalidad americana como la universalidad de su poesía. Su actitud, más que a Whitman, se parece a la de Pound y Eliot: como más tarde los poetas norteamericanos, Darío y los otros hispanoamericanos buscaron, a principios de este siglo, enlazarse a una tradición universal. En uno y otro caso el puente fue el simbolismo francés. Los españoles, por primera vez en nuestra historia, oyeron lo que decían los hispanoamericanos. Oyeron y contestaron: comenzó el diálogo de dos literaturas en el interior de la misma lengua.

El nacimiento y la evolución de las literaturas americanas en lengua inglesa, portuguesa y castellana es un fenómeno

único en la historia universal de las literaturas. En general, la vida de una literatura se confunde con la de la lengua en que está escrita; en el caso de nuestras literaturas su infancia coincide con la madurez de la lengua. Nuestros primitivos no vienen antes sino después de una tradición de siglos: son los descendientes de Spenser, Camoens, Garcilaso. Nuestras literaturas comienzan por el fin y sus clásicos se llaman Whitman, Darío, Machado de Assís. La lengua que hablamos es una lengua desterrada de su lugar de origen, que llegó al continente ya desarrollada y que nosotros, con nuestras obras, hemos replantado en el suelo americano. La lengua nos une a otra literatura y a otra historia; la tierra en que vivimos nos pide que la nombremos y así las palabras desterradas se entierran en este suelo y echan raíces. El destierro se volvió trasplante.

¿Cuando empezamos a sentirnos distintos? Aunque Ruiz de Alarcón era ya extraño para sus contemporáneos españoles y él lo sabía, jamás dudó de su españolismo y vio su extrañeza como un defecto. Sor Juana Inés de la Cruz tenía conciencia de su ser americano y más de una vez llamó a México su patria pero tampoco dudó de su filiación: su obra y su persona pertenecían a España. Hacia esos años empieza a percibirse en la sensibilidad criolla un difuso y confuso patriotismo, una todavía obscura aspiración a separarse de España. En el siglo XVIII los jesuitas alentaron estos sentimientos y comenzaron a formularlos en términos de historia y política. La expulsión de la Compañía no detuvo el proceso aunque contribuyó a desviarlo: los criollos buscaron más y más en fuentes ajenas a su propia tradición una filosofía política que ofreciese un fundamento a sus aspiraciones separatistas. La encontraron en las ideas de la Revolución de Independencia de los Estados Unidos y en las de la Revolución Francesa. Sólo que estas

ideas, al separarlos de España, también los separaron de sí mismos. El resultado de nuestra independencia fue diametralmente opuesto al de la independencia norteamericana. Poseídos por el poderoso sentimiento de misión nacional que esas ideas les daban, los norteamericanos crearon un nuevo e inmenso país; los hispanoamericanos se sirvieron de esas ideas como proyectiles en sus sangrientas y estériles querellas, hasta que se disgregaron en muchas naciones y pseudonaciones. Para los norteamericanos esas ideas fueron un espejo en el que se reconocieron y un modelo que los inspiró; para nosotros fueron disfraces y máscaras. Las nuevas ideas no nos revelaron: nos ocultaron.

La hendedura entre los sentimientos patrióticos de los criollos y las ideas políticas que adoptaron se duplica en el dominio de la literatura. Ya mencioné la aparición de la idea de "independencia literaria". Este concepto es el origen de un tenaz prejuicio: la creencia en la existencia de literaturas nacionales. Abusiva aplicación de la idea de nación a las letras, ha sido un obstáculo para la recta comprensión de nuestra literatura. Cada uno de nuestros países pretende tener una historia literaria propia y críticos distinguidos como Pedro Henríquez Ureña y Cintio Vitier han disertado sobre los rasgos distintivos de la poesía mexicana y de la cubana. Apenas si vale la pena recordar que, si no es difícil encontrar obras cubanas o argentinas notables, sí lo es discernir una literatura cubana o argentina con rasgos propios y, sobre todo, que constituya por sí misma un campo inteligible para la comprensión histórica y literaria. Toynbee pensaba, con razón, que la primera condición del objeto histórico es ser una unidad inteligible, una totalidad autosuficiente y relativamente autónoma. Una sociedad histórica es una unidad de este tipo. La literatura es un conjunto de obras, autores y lectores: una

29

sociedad dentro de la sociedad. Hay excelentes poetas y novelistas colombianos, nicaragüenses y venezolanos pero no hay una literatura colombiana, nicaragüense o venezolana. Todas esas supuestas literaturas nacionales son inteligibles solamente como partes de la literatura hispanoamericana. Lugones es incomprensible sin el nicaragüense Darío y López Velarde sin el argentino Lugones. La historia de la literatura hispanoamericana no es la suma de las inconexas y fragmentarias historias literarias de cada uno de nuestros países. Nuestra literatura está hecha de las relaciones —choques, influencias, diálogos, polémicas, monólogos— entre unas cuantas personalidades y unas cuantas tendencias literarias y estilos que han cristalizado en unas obras. Esas obras han traspasado las fronteras nacionales y las ideológicas. La unidad de la desunida Hispanoamérica está en su literatura.

¿Cómo distinguir a la literatura hispanoamericana de la española? Los franceses emplean una curiosa perífrasis para designar obras escritas en su idioma por autores belgas, suizos, senegaleses o antillanos: literaturas de expresión francesa. ¿Quién entre nosotros se atrevería a llamar a Darío o a Vallejo poetas de expresión castellana? El idioma castellano es más grande que Castilla. La aparente paradoja de la literatura hispanoamericana reside en que, escrita en castellano, sería manifiesta locura llamar escritores castellanos a Neruda, Güiraldes, Rulfo. La paradoja es aparente porque si es verdad que las literaturas están hechas de palabras, también lo es que los escritores cambian a las palabras. Los escritores hispanoamericanos han cambiado al castellano y ese cambio es, precisamente, la literatura hispanoamericana.

A propósito de los cambios del idioma castellano y de las relaciones de nuestros escritores con su lengua, a un tiempo violentas y apasionadas como todas las relaciones profundas,

se han escrito algunas exageraciones brillantes. Los hispanoamericanos, se ha dicho, hablamos una lengua que no es nuestra y que sólo podemos poseer a través de la violencia. Cada obra genuinamente hispanoamericana es un acto de conquista pasional, un misterio entre religioso y erótico en el que el escritor sacrifica a las palabras europeas en el altar de la autenticidad americana. Los libros hispanoamericanos chorrean sangre verbal: la de substantivos, adjetivos, adverbios y verbos, la sangre incolora de la sintaxis y la prosodia de Castilla. Armado de su máquina de escribir como si fuese un cuchillo de obsidiana, el escritor se transforma en actor de un rito suntuoso y bárbaro; o es un amante heroico y cada uno de sus poemas y de sus relatos es la representación del rapto, no de las sabinas sino de las palabras; o es el libertador, el guerrillero, el caudillo revolucionario que libera al lenguaje de sus cadenas. Todos estas metáforas expresan las obsesiones históricas, eróticas y políticas que, simultáneamente, han encendido y cegado a nuestros escritores durante los últimos veinte años.

En un pequeño ensayo, llovizna que apagó todos esos fuegos de artificio, Gabriel Zaid nos ha recordado que los hispanoamericanos hablamos el mismo idioma que los españoles. Por este solo hecho nuestra relación con Cervantes, Lope de Vega o Quevedo no puede ser muy distinta a la de los españoles. Haber nacido en Antofagasta o en Navojoa no es un obstáculo para comprender a Góngora; las dificultades son otras y nada tienen que ver con el lugar de nacimiento. Borges dijo alguna vez que la diferencia entre los españoles y los argentinos era que los primeros ya habían tenido a un Cervantes mientras que los otros podrían tenerlo algún día. Deslumbrante pero falso: Cervantes es más de Borges —si es que se puede *tener* una obra como si fuese una cosa— que de

31

un notario de Madrid o un tabernero de Valladolid. Además, en América la unidad lingüística es mayor que en España y es evidente que un nativo de Lima o de Santiago está más cerca del idioma de Cervantes que un catalán, un vasco o un gallego. Los clásicos de la literatura castellana no son propiedad de los españoles peninsulares; son de todos los que hablamos el idioma, son nuestros. Por supuesto, no basta con hablar la lengua; la cultura no es una herencia sino una elección, una fidelidad y una disciplina. Rigor y pasión. No, las palabras que usamos los escritores hispanoamericanos —salvo los localismos y las singularidades del estilo de cada uno— no son distintas a las que usan los españoles; lo distinto es el resultado: la literatura.

¿Hay un lenguaje literario hispanoamericano distinto al de los españoles? Lo dudo. Por encima de las fronteras y del océano se comunican los estilos, las tendencias y las personalidades. Hay familias de escritores pero esas familias no están unidas ni por la sangre ni por la geografía sino por los gustos, las preferencias, las obsesiones. Más de un escritor hispanoamericano desciende de Valle Inclán, que a su vez desciende de Darío y que aprendió mucho en Lugones. ¿Entonces? Debemos distinguir entre las influencias literarias, los parecidos involuntarios y las diferencias irreductibles. Las primeras han sido recíprocas y profundas. Los estilos, las maneras y las tendencias literarias nunca son nacionales. Los estilos son viajeros, atraviesan los países y las imaginaciones, transforman la geografía literaria tanto como la sensibilidad de autores y lectores. ¿Hay países expresionistas, barrocos, románticos, neoclásicos? El país expresionista no está en México ni en España ni en Perú sino en algunos escritores españoles, mexicanos, peruanos. La nación vanguardista es nómada aunque muestra predilección por las capitales sudamericanas: Buenos

32

Aires, Santiago. Sería un error confundir las influencias y el predominio de este o aquel estilo con los parecidos involuntarios entre escritores de diferentes países. Estos últimos son, casi siempre, más profundos y brotan de semejanzas de temperamento y genio. Una obra literaria es el producto de distintas circunstancias combinadas de manera imprevisible: el carácter del escritor, su biografía, sus lecturas, el medio en que le ha tocado vivir y otros accidentes. Circunstancias parecidas en temperamentos diferentes producen obras antagónicas, o, al menos, disímiles. Además, la religión, la filosofía o los conceptos que cada uno tiene sobre este mundo y el otro. Entre Jorge Guillén y José Gorostiza hay indudables afinidades de sensibilidad y también comunidad de lecturas (Valéry) pero estas semejanzas se bifurcan y resuelven en dos visiones opuestas: al español lo alza la ola del ser y al mexicano la misma ola lo sepulta. La misma transparencia verbal dibuja, con nitidez semejante, los dos monosílabos contrarios: Sí y No.

En cuanto a lo que he llamado las "diferencias irreductibles": creo en el genio de los pueblos y las civilizaciones, de modo que pienso que el carácter español es uno, y otro el hispanoamericano (o más bien otros). Sin embargo de esto, me parece dudoso que se pueda aislar un conjunto de rasgos como elementos característicos de nuestras literaturas. Es cierto que del modernismo para acá los hispanoamericanos hemos mostrado una sensibilidad más abierta y despierta hacia el exterior que los españoles. Casi todos los grandes movimientos poéticos del siglo han llegado a España a través de los poetas hispanoamericanos. Lo mismo ha sucedido, diré de paso, en lengua inglesa: como Darío y Huidobro en España, Pound y Eliot fueron acusados de "galicismo estético" en Inglaterra. El cosmopolitismo, elogio o baldón, según el caso,

ha sido destacado como uno de los caracteres de la literatura hispanoamericana. Lo opuesto también es cierto: una de nuestras obsesiones ha sido el americanismo en sus distintas versiones, del criollismo al nativismo y novomundismo. Uno de los mejores poetas modernos de nuestra lengua, Ramón López Velarde, cantó con humor y ternura no a Roma, Babel o Tenochtitlán sino a Zacatecas, la "bizarra capital de mi estado, que es un cielo cruel y una tierra colorada". En la poesía norteamericana aparecen las mismas oposiciones y expresadas con análoga pasión: al americanismo de Vallejo frente al cosmopolitismo de Huidobro corresponde la actitud de William Carlos Williams ante el europeísmo de Eliot. La literatura es el reino de las excepciones y singularidades. En ese reino no son las familias y las especies las que cuentan sino los individuos y los ejemplares únicos: no el estilo barroco sino Góngora o Quevedo, no el modernismo sino Martí o Darío. Santayana quería escribir, en el mejor inglés posible, sus ideas y experiencias de español mediterráneo —lo menos inglés posible. Su ideal es el de todos los escritores. En la literatura la sociedad se refleja pero, con más frecuencia, se contradice.

Lo que acabo de escribir parece que niega lo que afirmé al principio. Dije al comenzar que los escritores hispanoamericanos habían cambiado al castellano y que ese cambio era la literatura hispanoamericana; ahora sostengo que los hispanoamericanos escribimos el mismo idioma que los españoles, sin embargo de lo cual hemos creado una literatura distinta a la de ellos. ¿En qué quedamos? La contradicción existe pero no en mí sino en la misma literatura. La esencia de la literatura es contradictoria. Sí, cada escritor cambia el lenguaje que recibe al nacer pero en ese cambio el lenguaje se conserva y se perpetúa. El escritor lo cambia en sí mismo, lo lleva a ser más

profunda y plenamente lo que es. En ese cambio el lenguaje cumple alguna de sus posibilidades más secretas e insospechadas. Concisión y sorpresa, esa doble operación verbal en cuyo seno la lógica más estricta produce una demostración de la irrealidad del mundo o del tiempo, son virtudes que asociamos ahora al estilo de Borges pero que Borges no inventó. En la naturaleza misma del español latían, implícitas, esas posibilidades que su escritura ha hecho visibles y palpables. El escritor hace algo mejor que inventar: descubre. Y lo que descubre es algo que ya estaba en el idioma, más como inminencia de aparición que como presencia. La escritura de nuestros mejores escritores parece una transgresión del castellano. Tal vez lo sea pero en esa transgresión el lenguaje se realiza, se consuma: es. En este sentido, los hispanoamericanos hemos cambiado al castellano y, al cambiarlo, le hemos sido fieles. La peor infidelidad es el casticismo.

Es indudable la existencia de la literatura hispanoamericana: las obras están allí, al alcance de los ojos y de la mente. Muchas de esas obras son notables y algunas entre ellas son de verdad únicas. También es indudable que esos poemas, novelas y cuentos sólo podían haber sido escritos por hispanoamericanos y que en esos libros el castellano, sin cesar de ser lo que es, no es ya el mismo que el de los escritores españoles. Agregaré que la literatura latinoamericana es una recién llegada. Es la más joven de las literaturas occidentales. Desde el comienzo de nuestra civilización, de una manera paulatina, han ido apareciendo las literaturas de Occidente. En el siglo XIX surgieron dos grandes literaturas: la rusa y la norteamericana. En el siglo XX brotó la latinoamericana, en sus dos grandes ramas: la brasileña y la hispanoamericana. En otras ocasiones me he referido a nuestra carencia mayor: la ausencia de una tradición de pensamiento crítico como la que exis-

te, desde el fin del siglo XVII, en el resto de Occidente. Es una carencia que compartimos con España y Portugal y, en el otro extremo de nuestro mundo, con Rusia. Nuestros países no tuvieron siglo XVIII y nuestra modernidad es incompleta. Pero estas insuficiencias no nos convierten en ciudadanos de ese Tercer Mundo inventado por los economistas y que ahora es la campanita que hacen sonar los demagogos para atraer a la borregada. La campanita es el señuelo del esquilmo y el matadero. No, nosotros escribimos en castellano, una lengua latina: somos un extremo de Occidente. Un continente pobre y ensangrentado, una civilización excéntrica y de frontera. ¿Por qué no agregar que esa desolación se ilumina a veces con luces vivaces y extrañas? Pobreza, violencia, opresión, intolerancia, pueblos anárquicos, tiranos de todos los colores y el reino de la mentira a la derecha y a la izquierda. También imaginación, sensibilidad, finura, sensualidad, alegría, cierto estoicismo ante la muerte y la vida —genio. López Velarde definió a México como un país "castellano y morisco, rayado de azteca". La fórmula no es enteramente aplicable a Venezuela o a Chile pero el elemento central es común a todos los países hispanoamericanos: la lengua y todo lo que ella significa. Las naciones americanas, cualesquiera que sean sus lenguas, son el resultado de la expansión de Occidente. Todos hablamos lenguas transplantadas.

Es imposible reducir la diversidad de las obras hispanoamericanas a unos cuantos rasgos característicos. ¿No ocurre lo mismo con las otras literaturas? ¿Quién podría definir qué es la literatura francesa, la inglesa, la italiana? Racine y Chateaubriand, Pope y Wordsworth, Petrarca y Leopardi: cada uno vive en un mundo distinto aunque haya escrito en la misma lengua. ¿Por qué empeñarse en definir el carácter de la literatura hispanoamericana? Las literaturas no tienen carác-

ter. Mejor dicho: la contradicción, la ambigüedad, la excepción y la indeterminación son rasgos que aparecen en todas las literaturas. En el seno de cada literatura hay un diálogo continuo hecho de oposiciones, separaciones, bifurcaciones. La literatura es un tejido de afirmaciones y negaciones, dudas e interrogaciones. La literatura hispanoamericana no es un mero conjunto de obras sino las relaciones entre esas obras. Cada una de ellas es una respuesta, declarada o tácita, a otra obra escrita por un predecesor, un contemporáneo o un imaginario descendiente. Nuestra crítica debería explorar estas relaciones contradictorias y mostrarnos cómo esas afirmaciones y negaciones excluyentes son también, de alguna manera, complementarias. A veces sueño con una historia de la literatura hispanoamericana que nos contase esa vasta y múltiple aventura, casi siempre clandestina, de unos cuantos espíritus en el espacio móvil del lenguaje. La historia de nuestras letras nos consolaría un poco del desaliento que nos produce nuestra historia real.

¿ES MODERNA NUESTRA LITERATURA?

DECIR que la literatura de Occidente es *una*, provoca inmediatamente legítimas repulsas: ¿qué tienen en común el endecasílabo italiano y el yámbico inglés, Camoens y Hölderlin, Ronsard y Kafka? En cambio, parece no sólo razonable sino innegable afirmar que la literatura de Occidente es un *todo*. Cada una de las unidades que llamamos literatura inglesa, alemana, italiana o polaca, no es una entidad independiente y aislada sino en continua relación con las otras. Corneille leyó con provecho a Juan Ruiz de Alarcón y Shakespeare a Montaigne. La literatura de Occidente es un tejido de relaciones; los idiomas, los autores, los estilos y las obras han vivido y viven en perpetua interpenetración. Las relaciones se despliegan en distintos planos y direcciones. Unas son de afinidad y otras de contradicción: Chaucer tradujo el *Roman de la Rose* pero los románticos alemanes se alzaron contra Racine. Las relaciones pueden ser espaciales o temporales: Eliot encontró, al otro lado del Canal de la Mancha, la poesía de Laforgue; Pound, al otro lado del tiempo, en el siglo XII, la poesía provenzal. Todos los grandes movimientos literarios han sido transnacionales y todas las grandes obras de nuestra tradición han sido la consecuencia —a veces la réplica— de otras obras. La literatura de Occidente es un todo en lucha consigo mismo, sin cesar separándose y uniéndose a sí mismo, en una sucesión de negaciones y afirmaciones que son también reiteraciones y metamorfosis.

Literatura en movimiento y, además, literatura en expansión. No sólo se ha extendido a otras tierras (América, Aus-

tralia, África del Sur) sino que ha creado otras literaturas. En uno de sus extremos han surgido las literaturas eslavas; en el otro, las literaturas americanas de lengua inglesa, castellana, portuguesa y francesa. Muy pronto una de esas literaturas —la norteamericana— se volvió universal, quiero decir, parte constitutiva de nuestro universo cultural e histórico. Imposible concebir a los siglos XIX y XX sin Melville, Poe, Whitman, James, Faulkner, Eliot. La otra gran literatura universal fue la rusa. Digo *fue* porque, a diferencia de la norteamericana que no ha cesado de darnos grandes poetas y novelistas a lo largo de este siglo, la rusa ha sufrido un eclipse. Pero la palabra *eclipse* es inexacta pues designa un fenómeno natural y que escapa a la voluntad de los hombres, mientras que la destrucción de la literatura rusa fue una empresa realizada voluntariamente por un grupo. Lo extraordinario de este caso, único en la historia moderna —la tentativa de Hitler al final falló— es que esa destrucción fue la consecuencia de un proyecto histórico prometeico y que se proponía cambiar tanto a la sociedad como a la naturaleza humana. La decepción de un cristiano del siglo II que resucitase y se diese cuenta de que han pasado dos mil años sin que se haya realizado la Segunda Vuelta de Cristo, juzgada inminente en su época, sería menor que el rubor que sentirían Marx y Engels si pudiesen ver con sus ojos la suerte de sus ideas un siglo y medio después de publicado el *Manifiesto Comunista*. Cierto, en los últimos años hemos presenciado el renacimiento de la literatura rusa: Solyenitzin, Sinyavsky, Brodsky y otros. Pero la influencia de estos escritores es moral, no literaria, Solyenitzin no es un estilo sino una conciencia; sus obras, más que una visión del mundo, son un testimonio del horror de nuestro mundo.

La tercera literatura occidental no-europea es la latinoamericana, en sus dos grandes ramas: la portuguesa y la cas-

tellana. (El caso de la francoamericana es distinto.) Aunque la evolución de las literaturas brasileña e hispanoamericana ofrece grandes analogías y similitudes, ha sido una evolución independiente. Su historia hace pensar en dos gemelos que el azar ha colocado en dos ciudades contiguas pero incomunicadas y que, al enfrentarse a circunstancias parecidas, responden a ellas de una manera semejante. A pesar de que los poetas brasileños y los hispanoamericanos han sufrido durante este siglo las mismas influencias —el simbolismo francés, Eliot, el surrealismo, Pound— no ha habido la menor relación entre ellos, salvo en los últimos años. Lo mismo puede decirse de la novela, el teatro y el ensayo. Además, la historia del Brasil ha sido distinta a la de los otros países latinoamericanos. Por todo esto, en lo que sigue sólo me ocuparé de la literatura hispanoamericana.

En sus comienzos nuestra literatura fue mera prolongación de la española, como la norteamericana lo fue de la inglesa. Desde fines del siglo XVI las naciones hispanoamericanas, sobre todo los virreinatos del Perú y de Nueva España, dieron figuras de relieve a la literatura castellana. Apenas si es necesario recordar al dramaturgo Ruiz de Alarcón y a la poetisa Sor Juana Inés de la Cruz. En la obra de ambos no es imposible encontras ciertos rasgos y acentos que delatan su origen americano; estas singularidades, por más acusadas que nos parezcan, no los separan de la literatura española de su época. Ruiz de Alarcón es distinto a Lope de Vega pero su teatro no funda otra tradición: simplemente expresa otra sensibilidad, más fina y menos extremada; Sor Juana es superior a sus contemporáneos de Madrid pero con ella no comienza otra poesía: con ella acaba la gran poesía española del siglo XVII. La literatura hispanoamericana escrita durante los siglos XVIII y XIX comparte la general debilidad y mediocridad, con

las contadas y conocidas excepciones, de la escrita en España. Ni el neoclasicismo ni el romanticismo tuvieron fortuna en nuestra lengua.

A fines del siglo pasado, fecundada por la poesía simbolista francesa, nace al fin la poesía hispanoamericana. Con ella y por ella, un poco más tarde, nacen el cuento y la novela. Después de un período de oscuridad, nuestros poetas y novelistas han ganado, en la segunda mitad del siglo, un reconocimiento universal. Hoy nadie niega la existencia de una literatura hispanoamericana, dueña de rasgos propios, distinta de la española y que cuenta con algunas obras que son también distintas y singulares. Esta literatura se ha mostrado rica en obras poéticas y en ficciones en prosa, pobre en el teatro y pobre también en el campo de la crítica literaria, filosófica y moral. Esta debilidad, visible sobre todo en el dominio del pensamiento crítico, nos ha llevado a algunos entre nosotros a preguntarnos si la literatura hispanoamericana, por más original que sea y nos parezca, es *realmente moderna*. La pregunta es pertinente porque, desde el siglo XVIII, la crítica es uno de los elementos constitutivos de la literatura moderna. Una literatura sin crítica no es moderna o lo es de un modo peculiar y contradictorio.

Antes de contestar a la pregunta sobre la ausencia de crítica en Hispanoamérica, hay que formularla con claridad: ¿se quiere decir que no existe una literatura crítica o que no tenemos crítica literaria, filosófica, moral? La existencia de la primera me parece indudable. En casi todos los escritores hispanoamericanos aparece esta o aquella forma de la crítica, directa u oblicua, social o metafísica, realista o alegórica. ¿Cómo distinguir en la obra de Azuela, por ejemplo, entre invención novelística y crítica política? Lo mismo puede decirse de Borges, un autor diametralmente opuesto al novelista

mexicano y de Mario Vargas Llosa, un escritor muy distinto a Borges. Los cuentos de Borges giran casi siempre sobre un eje metafísico: la duda racional acerca de la realidad de lo que llamamos realidad. Se trata de una crítica radical de ciertas nociones que se dan por evidentes: el espacio, el tiempo, la identidad de la conciencia. En las novelas de Vargas Llosa la imaginación fabuladora es inseparable de la moral, más en el sentido francés de esta palabra que en el español: descripción y análisis de la interioridad humana. En los tres escritores la crítica está indisolublemente ligada a las invenciones y ficciones de la imaginación; a su vez, la imaginación se vuelve crítica de la realidad. Paisajes sociales, metafísicos, morales: en cada uno de ellos la realidad ha sufrido la doble operación de la invención verbal y de la crítica. La literatura hispanoamericana no es solamente la expresión de nuestra realidad ni la invención de otra realidad: también es una pregunta sobre la realidad de esas realidades.

No es accidental la constante presencia de la crítica —más como actitud vital que como reflexión y pensamiento— en la poesía y en la ficción de nuestra América. Se trata de un rasgo común a todas las literaturas modernas de Occidente. Ésta es una prueba más —si es que es necesario probar algo por sí mismo evidente— de nuestra verdadera filiación: por la historia, la lengua y la cultura pertenecemos a Occidente, no a ese nebuloso Tercer Mundo de que hablan nuestros demagogos. Somos un extremo de Occidente —un extremo excéntrico, pobre y disonante. La crítica ha sido el alimento intelectual y moral de nuestra civilización desde el nacimiento de la edad moderna. La frontera entre la literatura moderna y la del pasado ha sido trazado por ella. Una pieza de teatro de Calderón está construida por la razón pero no por la crítica; es una razón que se despliega en el discurso de la providencia

divina y su proyección terrestre: la libertad humana. En una novela de Balzac, por el contrario, la acción no se manifiesta como una demostración teológica sino como una historia gobernada por causas y circunstancias relativas, entre ellas las pasiones humanas y el acaso. Hay una zona de indeterminación en las obras modernas que es, asimismo, una zona nula: el hueco que han dejado las antiguas certidumbres divinas minadas por la crítica. Sería muy difícil encontrar una obra hispanoamericana contemporánea en la que no aparezca, de esta o de aquella manera, esa zona nula. En este sentido, nuestra literatura es moderna. Y lo es de una manera más plena que nuestros sistemas políticos y sociales, que ignoran la crítica y que casi siempre la persiguen.

La respuesta a la pregunta es menos inequívoca si, en lugar de literatura crítica, hablamos de crítica literaria, política y moral. Sin duda, hemos tenido buenos críticos literarios, de Bello a Henríquez Ureña y de Rodó a Reyes, para no hablar de los contemporáneos. ¿Por qué, entonces, se dice que no tenemos crítica en Hispanoamérica? El tema es vasto y complicado. Aquí me limitaré a esbozar un principio de explicación. Tal vez no sea *la* causa pero estoy seguro de que, al menos, es una de las causas.

Buena crítica literaria ha habido siempre; lo que no tuvimos ni tenemos son movimientos intelectuales originales. No hay nada comparable en nuestra historia a los hermanos Schlegel y su grupo; a Coleridge, Wordsworth y su círculo; a Mallarmé y sus martes. O si se prefieren ejemplos más próximos: nada comparable al *New Criticism* de los Estados Unidos, a Richards y Leavis en Gran Bretaña, a los estructuralistas de París. No es difícil adivinar la razón —o una de las razones— de esta anomalía: en nuestra lengua no hemos tenido un verdadero pensamiento crítico ni en el campo

de la filosofía ni en el de las ciencias y la historia. Sin Kant tal vez Coleridge no habría escrito sus reflexiones sobre la imaginación poética; sin Saussure y Jakobson no tendríamos hoy la nueva crítica. Entre el pensamiento filosófico y científico y la crítica literaria ha habido una continua intercomunicación. En la edad moderna los poetas han sido críticos y en muchos casos, de Baudelaire a Eliot, es imposible separar la reflexión de la creación, la poética de la poesía. España, Portugal y sus antiguas colonias son la excepción. Salvo en casos aislados como el de un Ortega y Gasset en España, un Borges en Argentina y otros pocos poetas y novelistas dotados de conciencia crítica, vivimos intelectualmente de prestado. Tenemos algunos críticos literarios excelentes pero en Hispanoamérica no ha habido ni hay un movimiento intelectual original y propio. Por eso somos una porción excéntrica de Occidente.

¿Cuándo comenzó nuestra excentricidad: en el siglo XVII o en el XVIII? Aunque no tuvimos un Descartes ni nada parecido a lo que se ha llamado la "revolución científica", me parece que lo que nos faltó sobre todo fue el equivalente de la Ilustración y de la filosofía crítica. No tuvimos siglo XVIII: ni con la mejor buena voluntad podemos comparar a Feijoo o a Jovellanos con Hume, Locke, Diderot, Rousseau, Kant. Allí esta la gran ruptura: allí donde comienza la era moderna, comienza también nuestra separación. Por eso la historia moderna de nuestros países ha sido una historia excéntrica. Como no tuvimos Ilustración ni revolución burguesa —ni Crítica ni Guillotina— tampoco tuvimos esa reacción pasional y espiritual contra la Crítica y sus construcciones que fue el Romanticismo. El nuestro fue declamatorio y externo. No podía ser de otro modo; nuestros románticos se rebelaron contra algo que no habían padecido: la tiranía de la razón. Y

así sucesivamente... Desde el XVIII hemos bailado fuera de compás, a veces contra la corriente y otras, como en el período "modernista", tratado de seguir las piruetas del día. Por fortuna, nunca lo hemos logrado enteramente. No seré yo el que lo lamente; nuestra incapacidad para ponernos a tono ha producido, oblicuamente, por decirlo así, obras únicas. Obras que, más que excéntricas, hay que llamar excepcionales. Pero en el campo del pensamiento y en los de la política, la moral pública y la convivencia social, nuestra excentricidad ha sido funesta.

Según la mayoría de nuestros historiadores, la edad moderna comienza, en América Latina, con la Revolución de Independencia. La afirmación es demasiado general y categórica. En primer lugar, la independencia del Brasil presenta características únicas y que la distinguen netamente de la del resto del continente; además, en la misma Hispanoamérica la independencia no fue una sino plural: la de México no tuvo el mismo sentido que la de Argentina ni la de Venezuela puede equipararse a la del Perú. En segundo lugar: si la Revolución de Independencia es el comienzo de la edad moderna en nuestros países, hay que confesar que se trata de un comienzo bien singular.

Los modelos que inspiraron a nuestros ideólogos y caudillos fueron la Revolución de Independencia de los Estados Unidos y, en menor grado, la Revolución Francesa. El movimiento norteamericano fue una consecuencia —extremada y, si se quiere, contradictoria, pero una consecuencia— de las ideas, las instituciones y los principios ingleses transplantados al nuevo continente. La separación de Inglaterra no fue una negación de Inglaterra: fue una afirmación de los principios y creencias que habían fundado a las primeras colonias, especialmente el de libertad religiosa. En los Estados Unidos, an-

tes de ser conceptos políticos, la libertad y la democracia fueron experiencias religiosas y su fundamento se encuentra en la Reforma. La Revolución de Independencia separó a los Estados Unidos de Inglaterra pero no los cambió ni se propuso cambiar su religión, su cultura y los principios que habían fundado a la nación. La relación de las colonias hispanoamericanas con la Metrópoli era completamente distinta. Los principios que fundaron a nuestros países fueron los de la Contrarreforma, la monarquía absoluta, el neotomismo y, al mediar el siglo XVIII, el "despotismo ilustrado" de Carlos III. La independencia hispanoamericana fue un movimiento no sólo de separación sino de *negación* de España. Fue una verdadera revolución —en esto se parece a la Francesa—, es decir, fue una tentativa por cambiar un sistema por otro: el régimen monárquico español, absolutista y católico, por uno republicano, democrático y liberal.

El parecido con la Revolución Francesa también es equívoco. En Francia había una relación orgánica entre las ideas revolucionarias y los hombres y las clases que las encarnaban y trataban de realizarlas. Esas ideas habían sido pensadas y vividas no sólo por la "inteligencia" y la burguesía sino por la misma nobleza. Por más abstractas y aun utópicas que pareciesen, correspondían de alguna manera a los hombres que las habían pensado y a los intereses de las clases que las habían hecho suyas. Lo mismo sucedió en los Estados Unidos. En uno y otro caso, los hombres que combatían por las ideas modernas eran hombres modernos. En Hispanoamérica esas ideas eran máscaras; los hombres y las clases que gesticulaban detrás de ellas eran los herederos directos de la sociedad jerárquica española: hacendados, comerciantes, militares, clérigos, funcionarios. La oligarquía latifundista y mercantil unida a las tres burocracias tradicionales: la del Estado, la del

Ejército y la de la Iglesia. Nuestra Revolución de Independencia no fue sólo una autonegación sino un autoengaño. El verdadero nombre de nuestra democracia es caudillismo y el de nuestro liberalismo es autoritarismo. Nuestra modernidad ha sido y es una mascarada. En la segunda mitad del siglo XIX la "inteligencia" hispanoamericana cambió el antifaz liberal por la careta positivista y en la segunda mitad del XX por la marxista-leninista. Tres formas de la enajenación.

¿Fracasaron nuestros pueblos? Más exacto sería decir que las ideas filosóficas y políticas que han constituido a la civilización occidental moderna han fracasado entre nosotros. Desde esta perspectiva nuestra Revolución de Independencia debe verse no como el comienzo de la edad moderna sino como el momento de la ruptura y fragmentación del Imperio Español. El primer capítulo de nuestra historia no relata un nacimiento sino un desmembramiento. Nuestro comienzo fue negación, ruptura, disgregación. Desde el siglo XVIII nuestra historia y la de los españoles es la de una decadencia; un todo que se rompe —acaso porque nunca fue *uno*— y cuyos pedazos andan a la deriva. En esto también es notable la diferencia con el mundo anglosajón. La carrera de potencia imperial de Inglaterra, lejos de interrumpirse con la Independencia de los Estados Unidos, continuó y alcanzó su apogeo más tarde, en la segunda mitad del siglo XIX. A su vez, al ocaso imperial de Inglaterra sucedió el ascenso de los Estados Unidos, república imperial. En cambio, ni España ni sus antiguas colonias han logrado siquiera adaptarse al mundo moderno. Se me dirá que no es imposible que los españoles, en un futuro no muy lejano, lleguen a construir una sociedad democrática. Aun así, habrán llegado a ella con un retraso de más de dos siglos.

Nuestros pueblos no son la única excepción de Occi-

dente. Los rusos tampoco tuvieron siglo XVIII; quiero decir, la Ilustración no penetró en esa sociedad sino bajo la forma paradójica, como entre nosotros, del "despotismo ilustrado". Ellos y nosotros hemos pagado cruelmente esta omisión histórica: conocemos la sátira, la ironía, el humor, la rebeldía heroica pero no la crítica. Por eso tampoco conocemos la tolerancia, fundamento de la civilización política, ni la verdadera democracia, que reposa en el respeto a los disidentes y a los derechos de las minorías. Pero hay una diferencia capital entre ellos y nosotros. Aunque la Revolución de 1917 fue un cambio inmenso, no se tradujo en ruptura, negación y fragmentación. Entre Pedro el Grande y Lenin, entre Iván el Terrible y Stalin, no hay ruptura sino continuidad. La Revolución bolchevique destruyó al zarismo sólo para mejor continuar el autoritarismo ruso; acabó con la ortodoxia cristiana pero en su lugar instaló una ideocracia que si es menos espiritual es más intolerante que la de la religión tradicional. Rusia crece pero no cambia: sin zar sigue siendo un imperio. En cambio, la Revolución de Independencia produjo la disgregación del imperio español (¿o fue uno de los efectos de esa disgregación?). A la fragmentación hay que añadir la crónica inestabilidad: desde el siglo pasado nuestros pueblos viven entre los espasmos del desorden y el estupor de la pasividad, entre la demagogia y el caudillismo.

En los últimos años, intoxicados por esas formas inferiores del instinto religioso que son las ideologías políticas contemporáneas, muchos intelectuales hispanoamericanos han abdicado. No han adorado, como los de otras épocas, a la Razón, el Progreso o la Libertad sino al toro de la violencia ideológica y del poder intolerante. Al toro de pezuñas ensangrentadas que lleva entre los cuernos, como si fuesen guirnaldas, las tripas de sus víctimas. Muchos escritores, atemoriza-

dos o seducidos por los bandos ideológicos y la retórica de la violencia, se han convertido en acólitos y sacristanes de los nuevos oficiantes y sacrificadores. Algunos, no contentos con esta abjuración, han trepado a los púlpitos y desde allí han pedido el castigo de sus colegas independientes. No han faltado los que, poseídos por el demonio del autoaborrecimiento, han llegado a pedir el castigo de sí mismos. De ahí la necesidad urgente de la crítica en nuestros países. La crítica —cualquiera que sea su índole: literaria, filosófica, moral, política— no es al fin de cuentas sino una suerte de higiene social. Es nuestra única defensa contra el monólogo del Caudillo y la gritería de la Banda, esas dos deformaciones gemelas que extirpan al *otro*. La crítica es la palabra racional. Esa palabra es dual por naturaleza, ya que implica siempre a un oyente que es también un interlocutor. Sabemos que la crítica, por sí sola, no puede producir una literatura, un arte y ni siquiera una política. No es ésa, por lo demás, su misión. Sabemos asimismo que sólo ella puede crear el espacio —físico, social, moral— donde se despliegan el arte, la literatura y la política. Contribuir a la construcción de ese espacio es hoy el primer deber de los escritores de nuestra lengua.

Cambridge, Mass., diciembre de 1975.

EL ARTE DE MÉXICO: MATERIA Y SENTIDO *

DIOSA, DEMONIA, OBRA MAESTRA

El 13 de agosto de 1790, mientras ejecutaban unas obras municipales y removían el piso de la Plaza Mayor de la ciudad de México, los trabajadores descubrieron una estatua colosal. La desenterraron y resultó ser una escultura de la diosa Coatlicue, "la de la falda de serpientes". El virrey Revillagigedo dispuso inmediatamente que fuese llevada a la Real y Pontificia Universidad de México como "un monumento de la antigüedad americana". Años antes Carlos III había donado a la Universidad una colección de copias en yeso de obras grecorromanas y la Coatlicue fue colocada entre ellas. No por mucho tiempo: a los pocos meses, los doctores universitarios decidieron que se volviese a enterrar en el mismo sitio en que había sido encontrada. La imagen azteca no sólo podía avivar entre los indios la memoria de sus antiguas creencias sino que su presencia en los claustros era una afrenta a la idea misma de belleza. No obstante, el erudito Antonio de León y Gama tuvo tiempo de hacer una descripción de la estatua y de otra piedra que había sido encontrada cerca de ella: el Calendario Azteca. Las notas de León y Gama no se publicaron sino hasta 1804 en Roma. El barón Alejandro de Humboldt, durante su estancia en México, el mismo año, muy probablemente las leyó en esa traducción italiana.** Pidió entonces, según refiere el historiador Ignacio

* Prólogo al Catálogo de la Exposición de Arte Mexicano en Madrid, 1977.

** Cf. Gutierre Tibón, *Historia del nombre y de la fundación de México*, FCE, México, 1975.

Bernal, que se le dejase examinar la estatua. Las autoridades accedieron, la desenterraron y, una vez que el sabio alemán hubo satisfecho su curiosidad, volvieron a enterrarla. La presencia de la estatua terrible era insoportable.

La Coatlicue Mayor —así la llaman ahora los arqueólogos para distinguirla de otras esculturas de la misma deidad— no fue desenterrada definitivamente sino años después de la Independencia. Primero la arrinconaron en un patio de la Universidad; después, estuvo en un pasillo, tras un biombo, como un objeto alternativamente de curiosidad y de bochorno; más tarde la colocaron en un lugar visible, como una pieza de interés científico e histórico; hoy ocupa un lugar central en la gran sala del Museo Nacional de Antropología consagrada a la cultura azteca. La carrera de la Coatlicue —de diosa a demonio, de demonio a monstruo y de monstruo a obra maestra— ilustra los cambios de sensibilidad que hemos experimentado durante los últimos cuatrocientos años. Esos cambios reflejan la progresiva secularización que distingue a la modernidad. Entre el sacerdote azteca que la veneraba como una diosa y el fraile español que la veía como una manifestación demoníaca, la oposición no es tan profunda como parece a primera vista; para ambos la Coatlicue era una presencia sobrenatural, un "misterio tremendo". La divergencia entre la actitud del siglo xviii y la del siglo xx encubre asimismo una semejanza: la reprobación del primero y el entusiasmo del segundo son de orden predominantemente intelectual y estético. Desde fines del siglo xviii la Coatlicue abandona el territorio magnético de lo sobrenatural y penetra en los corredores de la especulación estética y antropológica. Cesa de ser una cristalización de los poderes del otro mundo y se convierte en un episodio en la historia de las creencias de los hombres. Al dejar el templo por el museo, cambia de natu-

raleza ya que no de apariencia.

A pesar de todos estos cambios, la Coatlicue sigue siendo la misma. No ha dejado de ser el bloque de piedra de forma vagamente humana y cubierto de atributos aterradores que untaban con sangre y sahumaban con incienso de copal en el Templo Mayor de Tenochtitlán. Pero no pienso únicamente en su aspecto material sino en su irradiación psíquica: como hace cuatrocientos años, la estatua es un objeto que, simultáneamente, nos atrae y nos repele, nos seduce y nos horroriza. Conserva intactos sus poderes, aunque hayan cambiado el lugar y el modo de su manifestación. En lo alto de la pirámide o enterrada entre los escombros de un *teocalli* derruido, escondida entre los trebejos de un gabinete de antigüedades o en el centro de un museo, la Coatlicue provoca nuestro asombro. Imposible no detenerse ante ella, así sea por un minuto. Suspensión del ánimo: la masa de piedra, enigma labrado, paraliza nuestra mirada. No importa cuál sea la sensación que sucede a ese instante de inmovilidad: admiración, horror, entusiasmo, curiosidad —la realidad, una vez más, sin cesar de ser lo que vemos, se muestra como aquello que está más allá de lo que vemos. Lo que llamamos "obra de arte" —designación equívoca, sobre todo aplicada a las obras de las civilizaciones antiguas— no es tal vez sino una configuración de signos. Cada espectador combina esos signos de una manera distinta y cada combinación emite un significado diferente. Sin embargo, la pluralidad de significados se resuelve en un *sentido* único, siempre el mismo. Un sentido que es inseparable de lo sentido.

El desenterramiento de la Coatlicue repite, en el modo menor, lo que debió haber experimentado la conciencia europea ante el descubrimiento de América. Las nuevas tierras aparecieron como una dimensión desconocida de la realidad.

El Viejo Mundo estaba regido por la tríada: tres tiempos, tres edades, tres humores, tres personas, tres continentes. América no cabía, literalmente, en la visión tradicional del mundo. Después del descubrimiento, la tríada perdió sus privilegios. No más tres dimensiones y una sola realidad verdadera: América añadía otra dimensión, la cuarta, la dimensión desconocida. A su vez, la nueva dimensión no estaba regida por el principio trinitario sino por la cifra cuatro. Para los indios americanos el espacio y el tiempo, mejor dicho: el espacio/tiempo, dimensión una y dual de la realidad, obedecía a la ordenación de los cuatro puntos cardinales: cuatro destinos, cuatro dioses, cuatro colores, cuatro eras, cuatro trasmundos. Cada dios tenía cuatro aspectos; cada espacio, cuatro direcciones; cada realidad, cuatro caras. El cuarto continente había surgido como una presencia plena, palpable, henchida de sí, con sus montañas y sus ríos, sus desiertos y sus selvas, sus dioses quiméricos y sus riquezas contantes y sonantes —lo real en sus expresiones más inmediatas y lo maravilloso en sus manifestaciones más delirantes. No otra realidad sino el otro aspecto, la otra dimensión de la realidad. América, como la Coatlicue, era la revelación visible, pétrea, de los poderes invisibles.

A medida que las nuevas tierras se desplegaban ante los ojos de los europeos, revelaban que no sólo eran una naturaleza sino una historia. Para los primeros misioneros españoles, las sociedades indias se presentaron como un misterio teológico. La *Historia general de las cosas de Nueva España* es un libro extraordinario, una de las obras con que comienza —y comienza admirablemente— la ciencia antropológica, pero su autor, Bernardino de Sahagún, creyó siempre que la religión de los antiguos mexicanos era una añagaza de Satanás y que había que extirparla del alma india. Más tarde el misterio teo-

lógico se transformó en problema histórico. Cambió la perspectiva intelectual, no la dificultad. A diferencia de lo que ocurría con persas, egipcios o babilonios, las civilizaciones de América no eran más antiguas que la europea: eran diferentes. Su diferencia era radical, una verdadera *otredad*.

Por más aislados que hayan estado los centros de civilización en el Viejo Mundo, siempre hubo relaciones y contactos entre los pueblos del Mediterráneo y los del Cercano Oriente y entre éstos y los de la India y el Extremo Oriente. Los persas y los griegos estuvieron en la India y el budismo indio penetró en China, Corea y Japón. En cambio, aunque no es posible excluir enteramente la posibilidad de contactos entre las civilizaciones de Asia y las de América, es claro que estas últimas no conocieron nada equivalente a la transfusión de ideas, estilos, técnicas y religiones que vivificaron a las sociedades del Viejo Mundo. En la América precolombina no hubo influencias exteriores de la importancia de la astronomía babilonia en el Mediterráneo, el arte persa y griego en la India budista, el budismo mahayana en China, los ideogramas chinos y el pensamiento confuciano en Japón. Según parece, hubo contactos entre las sociedades mesoamericanas y las andinas, pero ambas civilizaciones poco o nada deben a las influencias extrañas. De las técnicas económicas a las formas artísticas y de la organización social a las concepciones cosmológicas y éticas, las dos grandes civilizaciones americanas fueron, en el sentido lato de la palabra, originales: su origen está en ellas. Esta originalidad fue, precisamente, una de las causas, quizá la decisiva, de su pérdida. Originalidad es sinónimo de *otredad* y ambas de aislamiento. Las dos civilizaciones americanas jamás conocieron algo que fue una experiencia repetida y constante de las sociedades del Viejo Mundo: la presencia del *otro*, la intrusión de civilizaciones y pueblos extraños. Por

eso vieron a los españoles como seres llegados de otro mundo, dioses. La razón de su derrota no hay que buscarla tanto en su inferioridad técnica como en su soledad histórica. Entre sus ideas se encontraba la de otro mundo y sus dioses, no la de otra civilización y sus hombres.

La conciencia histórica europea se enfrentó desde el principio a las impenetrables civilizaciones americanas. A partir de la segunda mitad del siglo XVI se multiplicaron las tentativas para suprimir unas diferencias que parecían negar la unidad de la especie humana. Algunos sostuvieron que los antiguos mexicanos eran una de las tribus perdidas de Israel; otros les atribuían un origen fenicio o cartaginés; otros más, como el sabio mexicano Sigüenza y Góngora, sobrino del gran poeta por el lado materno, pensaban que la semejanza entre algunos ritos mexicanos y cristianos era un eco deformado de la prédica del Evangelio por el apóstol Santo Tomás, conocido entre los indios bajo el nombre de Quetzalcóatl (Sigüenza también creía que Neptuno había sido un caudillo civilizador, origen de los mexicanos); el jesuita Atanasio Kircher, enciclopedia andante, atacado de egiptomanía, dictaminó que la civilización de México, como se veía por las pirámides y otros indicios, era una versión ultramarina de la de Egipto —opinión que debe haber encantado a su lectora y admiradora, Sor Juana Inés de la Cruz... Después de cada una de estas operaciones de encubrimiento, la *otredad* americana reaparecía. Era irreductible. El reconocimiento de esa diferencia, al expirar el siglo XVIII, fue el comienzo de la verdadera comprensión. Reconocimiento que implica una paradoja: el puente entre yo y el otro no es una semejanza sino una diferencia. Lo que nos une no es un puente sino un abismo. El hombre es plural: los hombres.

El arte sobrevive a las sociedades que lo crean. Es la cresta visible de ese iceberg que es cada civilización hundida. La recuperación del arte del antiguo México se realizó en el siglo XX. Primero vino la investigación arqueológica e histórica; después, la comprensión estética. Se dice con frecuencia que esa comprensión es ilusoria: lo que sentimos ante un relieve de Palenque no es lo que sentía un maya. Es cierto. También lo es que nuestros sentimientos y pensamientos ante esa obra son reales. Nuestra comprensión no es ilusoria: es ambigua. Esta ambigüedad aparece en todas nuestras visiones de las obras de otras civilizaciones e incluso frente a las de nuestro propio pasado. No somos ni griegos, ni chinos, ni árabes; tampoco podemos decir que comprendemos cabalmente la escultura románica o la bizantina. Estamos condenados a la traducción y cada una de nuestras traducciones, trátese del arte gótico o del egipcio, es una metáfora, una transmutación del original.

En la recuperación del arte prehispánico de México se conjugaron dos circunstancias. La primera fue la Revolución Mexicana, que modificó profundamente la visión de nuestro pasado. La historia de México, sobre todo en sus dos grandes episodios: la Conquista y la Independencia, puede verse como una doble ruptura: la primera con el pasado indio, la segunda con el novohispano. La Revolución Mexicana fue una tentativa, realizada en parte, por reanudar los lazos rotos por la Conquista y la Independencia. Descubrimos de pronto que éramos, como dice el poeta López Velarde, "una tierra castellana y morisca, rayada de azteca". No es extraño que, deslumbrados por los restos brillantes de la antigua civiliza-

ción, recién desenterrados por los arqueólogos, los mexicanos modernos hayamos querido recoger y exaltar ese pasado grandioso. Pero este cambio de visión histórica habría sido insuficiente de no coincidir con otro cambio en la sensibilidad estética de Occidente. El cambio fue lento y duró siglos. Se inició casi al mismo tiempo que la expansión europea y sus primeras expresiones se encuentran en las crónicas de los navegantes, conquistadores y misioneros españoles y portugueses. Después, en el XVII, los jesuitas descubren la civilización china y se enamoran de ella, una pasión que compartirán, un siglo más tarde, sus enemigos, los filósofos de la Ilustración. Al comenzar el XIX los románticos alemanes sufren una doble fascinación: el sánscrito y la literatura de la India —y así sucesivamente hasta que la conciencia estética moderna, al despuntar nuestro siglo, descubre las artes de África, América y Oceanía. El arte moderno de Occidente, que nos ha enseñado a ver lo mismo una máscara negra que un fetiche polinesio, nos abrió el camino para comprender el arte antiguo de México. Así, la *otredad* de la civilización mesoamericana se resuelve en lo contrario: gracias a la estética moderna, esas obras tan distantes son también nuestras contemporáneas.

He mencionado como rasgos constitutivos de la civilización mesoamericana la originalidad, el aislamiento y lo que no he tenido más remedio que llamar la *otredad*. Debo añadir otras dos características: la homogeneidad en el espacio y la continuidad en el tiempo. En el territorio mesoamericano —abrupto, variado y en el que coexisten todos los climas y los paisajes— surgieron varias culturas cuyos límites, *grosso modo*, coinciden con los de la geografía: el Noroeste, el Altiplano central, la costa del Golfo de México, el valle de Oaxaca, Yucatán y las tierras bajas del Sureste hasta Guatemala y Honduras. La diversidad de culturas, lenguas y estilos artísti-

cos no rompe la unidad esencial de la civilización. Aunque no es fácil confundir una obra maya con una teotihuacana —los dos polos o extremos de Mesoamérica— en todas las grandes culturas aparecen ciertos elementos comunes. A continuación enumero los que me parecen salientes:

el cultivo del maíz, el frijol y la calabaza;

la ausencia de animales de tiro y, por lo tanto, de la rueda y del carro;

una tecnología más bien primitiva y que no llegó a rebasar la edad de piedra, salvo en ciertas actividades, como los exquisitos trabajos de orfebrería;

ciudades-Estados con un sistema social teocrático-militar y en las que la casta de los comerciantes ocupaba un lugar destacado;

escritura jeroglífica; códices; un complejo calendario basado en la combinación de un "año" de 260 días y otro, el solar, de 365 días;

el juego ritual con una pelota de hule (este juego es el antecedente de los deportes modernos en que dos equipos se disputan el triunfo con una pelota elástica, como el básquetbol y el fútbol);

una ciencia astronómica muy avanzada, inseparable como en Babilonia de la astrología y de la casta sacerdotal;

centros de comercio no sin analogías con los modernos "puertos libres";

una visión del mundo que conjugaba las revoluciones de los astros y los ritmos de la naturaleza en una suerte de danza del universo, expresión de la guerra cósmica que, a su vez, era el arquetipo de las guerras rituales y de los sacrificios humanos en grande escala;

un sistema ético-religioso de gran severidad y que incluía prácticas como la confesión y la automutilación;

una especulación cosmológica en la que desempeñaba una función cardinal la noción del tiempo, impresionante por su énfasis en los conceptos de movimiento, cambio y catástrofe —una cosmología que, como ha mostrado Jacques Soustelle, fue también una filosofía de la historia;

un panteón religioso regido por el principio de la metamorfosis: el universo es tiempo, el tiempo es movimiento y él movimiento es cambio, ballet de dioses enmascarados que danzan la pantomima terrible de la creación y destrucción de los mundos y los hombres;

un arte que maravilló a Durero antes de asombrar a Baudelaire, y en el que se han reconocido temperamentos tan diversos como los surrealistas y Henry Moore;

una poesía que combina la suntuosidad de las imágenes con la penetración metafísica.

La continuidad en el tiempo no es menos notable que la unidad en el espacio: cuatro mil años de existencia desde el nacimiento en las aldeas del neolítico hasta la muerte en el siglo XVI. La civilización mesoamericana, en sentido estricto, comienza hacia 1200 antes de Cristo con una cultura que, *faute de mieux*, llamamos *olmeca*. A los olmecas se les debe, entre otras cosas, la escritura jeroglífica, el calendario, los primeros avances en la astronomía, la escultura monumental (las cabezas colosales) y el impar, salvo en China, tallado del jade. Los olmecas son el tronco común de las grandes ramas de la civilización mesoamericana: Teotihuacán en el Altiplano, El Tajín en el Golfo, los zapotecas (Monte Albán) en Oaxaca, los mayas en Yucatán y en las tierras bajas del Sudeste, Guatemala y Honduras. Este período es el del apogeo. Se inicia hacia 300 después de Cristo y se caracteriza por la formación de Estados-ciudades gobernados por teocracias poderosas. Al final de esta época, aparecen los bárbaros

por el Norte y crean nuevos Estados. Comienza otra etapa, acentuadamente militarista. En 856, en el Altiplano, a imagen y semejanza de Teotihuacán —la Alejandría y la Roma mesoamericana—, se funda Tula. Su influencia se extiende, en el siglo x, hasta Yucatán (Chichén Itzá). En Oaxaca declinan los zapotecas, desplazados por los mixtecas. En el Golfo: huastecas y totonacas. Derrumbe de Tula en el siglo xii. Otra vez los "reinos combatientes", como en la China anterior a los Han. Los aztecas fundan México-Tenochtitlán en 1325. La nueva capital está habitada por el espectro de Tula que, a su vez, lo estuvo por el de Teotihuacán. México-Tenochtitlán fue una verdadera ciudad imperial y a la llegada de Cortés, en 1519, contaba con más de medio millón de habitantes.

En la historia de Mesoamérica, como en la de todas las civilizaciones, hubo grandes agitaciones y revueltas pero no cambios substanciales como, por ejemplo, en Europa, la transformación del mundo antiguo por el cristianismo. Los arquetipos culturales fueron esencialmente los mismos desde los olmecas hasta el derrumbe final. Otro rasgo notable y quizás único: la coexistencia de un indudable primitivismo en materia técnica —ya señalé que en muchos aspectos los mesoamericanos no rebasaron el neolítico— con altas concepciones religiosas y un arte de gran complejidad y refinamiento. Sus descubrimientos e inventos fueron numerosos y entre ellos hubo dos realmente excepcionales: el del cero y el de la numeración por posiciones. Ambos fueron hechos antes que en la India y con entera independencia. Mesoamérica muestra, una vez más, que una civilización no se mide, al menos exclusivamente, por sus técnicas de producción sino por su pensamiento, su arte y sus logros morales y políticos.

En Mesoamérica coexistió una alta civilización con una vida rural no muy alejada de la que conocieron las aldeas ar-

caicas antes de la revolución urbana. Esta división se refleja en el arte. Los artesanos de las aldeas fabricaron objetos de uso diario, generalmente en arcilla y otras materias frágiles, que nos encantan por su gracia, su fantasía, su humor. Entre ellos la utilidad no estaba reñida con la belleza. A este tipo de arte pertenecen también muchos objetos mágicos, transmisores de esa energía psíquica que los estoicos llamaban la "simpatía universal" ese fluido vital que une a los seres animados —hombres, animales, plantas— con los elementos, los planetas y los astros. El otro arte es el de las grandes culturas. El arte religioso de las teocracias y el arte aristocrático de los príncipes. El primero fue casi siempre monumental y público; el segundo, ceremonial y suntuario. La civilización mesoamericana, como tantas otras, no conoció la experiencia estética pura; quiero decir, lo mismo ante el arte popular y mágico que ante el religioso, el goce estético no se daba aislado sino unido a otras experiencias. La belleza no era un valor aislado; en unos casos estaba unida a los valores religiosos y en otros a la utilidad. El arte no era un fin en sí mismo sino un puente o un talismán. Puente: la obra de arte nos lleva del aquí de ahora a un allá en otro tiempo. Talismán: la obra cambia la realidad que vemos por otra: Coatlicue es la tierra, el sol es un jaguar, la luna es la cabeza de una diosa decapitada. La obra de arte es un medio, un agente de transmisión de fuerzas y poderes sagrados, *otros*. La función del arte es abrirnos las puertas que dan al otro lado de la realidad.

He hablado de belleza. Es un error. La palabra que le conviene al arte mesoamericano es *expresión*. Es un arte que *dice* pero lo que dice lo dice con tal concentrada energía que ese decir es siempre expresivo. Expresar: exprimir el zumo, la esencia, no sólo de la idea sino de la forma. Una deidad maya cubierta de atributos y signos no es una escultura que

podemos leer como un texto sino un texto/escultura. Fusión de lectura y contemplación, dos actos disociados en Occidente. La Coatlicue Mayor nos sorprende no sólo por sus dimensiones —dos metros y medio de altura y dos toneladas de peso— sino por ser un concepto petrificado. Si el concepto es terrible —la tierra, para crear, devora— la expresión que lo manifiesta es enigmática: cada atributo de la divinidad —colmillos, lengua bífida, serpientes, cráneos, manos cortadas— está representado de una manera realista pero el conjunto es una abstracción. La Coatlicue es, simultáneamente, una charada, un silogismo y una presencia que condensa un "misterio tremendo". Los atributos realistas se asocian conforme a una sintaxis sagrada y la frase que resulta es una metáfora que conjuga los tres tiempos y las cuatro direcciones. Un cubo de piedra que es asimismo una metafísica. Cierto, el peligro de este arte es la falta de humor, la pedantería del teólogo sanguinario. (Los teólogos sostienen, en todas las religiones, relaciones íntimas con los verdugos.) Al mismo tiempo, ¿cómo no ver en este rigor una doble lealtad a la idea y a la materia en que se manifiesta: piedra, barro, hueso, madera, plumas, metal? La "petricidad" de la escultura mexicana que tanto admira Henry Moore es la otra cara de su no menos admirable rigor conceptual. Fusión de la materia y el sentido: la piedra dice, es idea; y la idea se vuelve piedra.

El arte mesoamericano es una lógica de las formas, las líneas y los volúmenes que es asimismo una cosmología. Nada más lejos del naturalismo grecorromano y renacentista, basado en la representación del cuerpo humano, que la concepción mesoamericana del espacio y del tiempo. Para el artista maya o zapoteca el espacio es fluido, es tiempo vuelto extensión; y el tiempo es sólido: un bloque, un cubo. Espacio que transcurre y tiempo fijo: dos extremos del movimiento

cósmico. Convergencias y separaciones de ese *ballet* en el que los danzantes son astros y dioses. El movimiento es danza, la danza es juego, el juego es guerra: creación y destrucción. El hombre no ocupa el centro del juego pero es el dador de sangre, la substancia preciosa que mueve al mundo y por la que el sol sale y el maíz crece.

Paul Westheim señala la importancia de la greca escalonada, estilización de la serpiente, del zig-zag del rayo y del viento que riza la superficie del agua y hace ondular el sembrado de maíz. También es la representación del grano de maíz que desciende y asciende de la tierra como el sacerdote sube y baja las escaleras de la pirámide y como el sol trepa por el Oriente y se precipita por el Poniente. Signo del movimiento, la greca escalonada es la escalera de la pirámide y la pirámide no es sino tiempo vuelto geometría, espacio. La pirámide de Tenayucan tiene 52 cabezas de serpientes: los 52 años del siglo azteca. La de Kukulkán en Chichén Itzá tiene nueve terrazas dobles (los 18 meses del año) y las gradas de sus escaleras son 364 más una de la plataforma superior (los 365 días del calendario solar). En Teotihuacán las dos escaleras de la pirámide del Sol tienen cada una 182 gradas (364 más una de la plataforma en la cúspide) y el templo de Quetzalcóatl ostenta 364 fauces de serpiente. En El Tajín la pirámide tiene 364 nichos más uno escondido. Nupcias del espacio y el tiempo, representación del movimiento por una geometría pétrea. ¿Y el hombre? Es uno de los signos que el movimiento universal traza, borra, traza, borra... "El Dador de Vida", dice el poema azteca, "escribe con flores". Sus cantos sombrean y colorean a los que han de vivir. Somos seres de carne y hueso pero inconsistentes como sombras pintadas y coloreadas: "solamente en tu pintura vivimos, aquí en la tierra".

64

El arte de Nueva España y el de México independiente no necesitan una presentación extensa. Abarcan un período de cuatrocientos cincuenta años mientras que el de Mesoamérica dura tres milenios.

El siglo XVI fue el siglo de la gran destrucción y, asimismo, el de la gran construcción. Siglo conquistador y misionero pero también arquitecto y albañil: fortalezas, conventos, palacios, iglesias, capillas abiertas, hospitales, colegios, acueductos, fuentes, puentes. Fundación de ciudades, a veces sobre las ruinas de las ciudades indias. En general, la traza era la cuadriculada, con la plaza al centro, de origen romano. En los sitios montañosos se acudió a la traza mora, irregular. Trasplante de los estilos artísticos de la época pero con cierto retraso y anarquía: el mudéjar, el gótico, el plateresco, el renacentista. Esta mezcla es muy hispánica y le convino perfectamente a México, tierra en la que se despliega como en ninguna la dialéctica, hecha de conjunciones y disyunciones, de los opuestos: la luz y la sombra, lo femenino y lo masculino, la vida y la muerte, el sí y el no. El siglo XVII adopta y adapta el barroco, un estilo que ha dejado en México muchas obras de verdad memorables. El barroco, combinado con un churrigueresco que exagera al de España, continúa felizmente hasta bien entrado el XVIII. Este siglo, me parece, es más rico y fecundo, en materia de arquitectura, en Nueva España que en España. La Independencia nos sorprende en pleno neoclasicismo, un estilo que no se adaptaba ni a la tradición mexicana ni al momento que vivía el país. El último testimonio sobre la ciudad de México es de Humboldt. La llama "la ciudad de los palacios". El elogio era exagerado pero contenía un

adarme de verdad: Boston era en aquellos años una aldea grande.

El arte de Nueva España comenzó por ser un arte transplantado. Pronto adquirió características propias. Inspirados en los modelos españoles, los artistas novohispanos fueron probablemente los más españolizantes de todo el continente; al mismo tiempo, hay algo en sus obras, difícilmente definible, que no aparece en sus modelos. ¿Lo indio? No. Más bien una suerte de desviación del arquetipo hispánico, ya sea por exageración o por ironía, por la factura cuidadosa o por el giro insólito de la fantasía. La voluntad de estilo rompe la norma al subrayar la línea o complicar el dibujo. El arte de Nueva España delata un deseo de ir más allá del modelo. El criollo se siente como carencia: no es sino una aspiración a ser y sólo llega a ser cuando ha tocado los extremos. De ahí sus oscilaciones psíquicas, sus entusiasmos y sus letargos, su amor a las formas que le dan seguridad y decoro y su amor a distender y complicar esas mismas formas hasta dislocarlas.

Nueva España produjo una muy decorosa pintura, aunque inferior a la de España, una excelente escultura y una arquitectura realmente extraordinaria. Una civilización no es solamente un conjunto de técnicas. Tampoco es una visión del mundo: es un mundo. Un todo: utensilios, obras, instituciones, colectividades e individuos regidos por un orden. Las dos manifestaciones más perfectas de ese orden son la ciudad y el lenguaje. Por sus ciudades y por sus obras poéticas Nueva España fue una civilización. En el dominio del lenguaje se observa el mismo fenómeno que en el de la arquitectura: un cierto *décalage* entre el tiempo de Europa y el de México. Esta diferencia no siempre fue desafortunada. Por ejemplo, la decadencia de la poesía barroca en España, a fines del siglo XVII, coincide con el apogeo en México de la misma

66

manera: a las *Soledades* de Góngora, el poema central del XVII en España, corresponde —o, más bien, responde— cincuenta años más tarde el *Primero sueño* de Sor Juana Inés de la Cruz. ¿La obra de la monja mexicana representa un fin o un comienzo? Desde el punto de vista de la historia de los estilos, con ella acaba una gran época de la poesía de nuestra lengua; desde la perspectiva de la historia del espíritu humano, con ella comienza algo que todavía no termina: el feminismo. Fue la primera mujer de nuestra cultura que no sólo tuvo conciencia de ser mujer y escritora sino que defendió su derecho a serlo. Sería apasionante emprender un estudio comparativo de las dos grandes figuras femeninas de América durante el período colonial: Juana Inés de la Cruz, la Décima Musa mexicana, y Ann Bradstreet, la Décima Musa norteamericana. El contraste entre la arquitectura de la ciudad de México y la de Boston —una monumental, complicada y ricamente ornamental como una fiesta barroca, y la otra simple, desnuda y entre utilitaria y ascética— se reproduce en las obras de estas dos notables mujeres.

El siglo XIX fue un siglo de luchas, invasiones, desgarramientos, mutilaciones y búsquedas. Una época desdichada, como en España y en la mayoría de los pueblos de nuestra cultura. Al final, surge un gran artista: José Guadalupe Posada. En el prólogo a su *Antología del humor negro*, André Breton observa que el humor, salvo en la obra de Goya y de Hogarth, no aparece en la tradición de las artes visuales de Occidente. Y agrega: "El triunfo del humor al estado puro y pleno, en el dominio de la plástica, debe situarse en una fecha más próxima a nosotros y reconocer como a su primer y genial artesano al artista mexicano José Guadalupe Posada...". Más adelante Breton no vacila en comparar los grabados en madera de Posada, en blanco y negro, a ciertas obras surrea-

listas, especialmente a los *collages* de Max Ernst. Añado que con Posada no sólo comienza el humor en las artes plásticas modernas sino también el movimiento pictórico mexicano. A pesar de que murió en 1913, Diego Rivera y José Clemente Orozco lo consideraron siempre no como un precursor sino como un contemporáneo suyo. Tenían razón. Me atreveré a decir que incluso Posada me parece más moderno que ellos. Entre los pintores mexicanos, José Clemente Orozco es el más cercano a Posada; pero en Orozco el humor negro de Posada se transforma en sarcasmo, es decir, en idea. Y la idea, la carga ideológica y didáctica, es el obstáculo que se interpone con frecuencia entre el espectador moderno y la pintura de Rivera, Orozco y Siqueiros. Sobre esto hay que repetir, una vez más, que la pintura no es la ideología que la recubre sino las formas y colores con que el pintor, muchas veces involuntariamente, se descubre y nos descubre su mundo.

La pintura mexicana moderna es el resultado de la confluencia, como en el caso del descubrimiento del arte prehispánico, de dos revoluciones: la social de México y la artística de Occidente. Rivera participó en el movimiento cubista, Siqueiros se interesó en los experimentos futuristas y Orozco presenta más de una afinidad con los expresionistas. Al mismo tiempo, los tres vivieron intensamente los episodios revolucionarios y sus secuelas. Rivera y Siqueiros fueron hombres de partido con programas y esquemas estéticos y políticos; Orozco, más libre y puro, anarquista y conservador a un tiempo, solitario, fue un verdadero rebelde. A pesar de que gran parte de la obra de estos tres pintores es un comentario plástico de nuestra historia y especialmente de la Revolución Mexicana, su importancia no reside en sus opiniones y actitudes políticas. La obra misma, en los tres casos —aunque con diferencias capitales entre ellos—, es notable por su energía

plástica y su diversidad. Tres pintores poderosos, inconfundibles, desiguales.

En su momento, los tres ejercieron una gran influencia, dentro y fuera de México. Por ejemplo, la presencia de Siqueiros es visible en las primeras obras de Pollock y la de Orozco en el Tobey de los comienzos. El escultor y pintor Noguchi fue ayudante y colaborador de Rivera durante algún tiempo. La lista podría alargarse. Está todavía por escribirse el capítulo de la influencia de los pintores mexicanos sobre los norteamericanos antes de que éstos abrazasen el "expresionismo abstracto". Al mismo tiempo, la obra de los tres está unida a la historia moderna de México y en esta dependencia del acontecimiento se encuentra, contradictoriamente, su grandeza y su limitación. Encarnan los dos momentos centrales de la Revolución Mexicana: la vuelta a los orígenes, el redescubrimiento del México humillado y ofendido; y, en Orozco sobre todo, la desilusión, el sarcasmo, la denuncia —y la búsqueda. La pintura mexicana, claro está, no termina con ellos. Son su comienzo, su pasado inmediato. Entre 1925 y 1930 surgió un nuevo grupo de pintores, Rufino Tamayo y otros pocos más. Con ellos se inicia otra pintura, la actual. No fueron incluidos en esta exposición porque se prepara otra consagrada exclusivamente al arte mexicano contemporáneo.

La tradición del arte popular —otra denominación vaga— es muy antigua en México y remonta al neolítico. Una continuidad de verdad impresionante. En el período novohispano los artesanos mexicanos, después de haber adoptado las formas y motivos importados de España, recibieron influencias orientales: chinas, filipinas y aun de la India. El arte popular del siglo XIX, como el de nuestros días, es el resultado del cruce de todos estos estilos, épocas y civilizaciones. En el arte popular de México, como en los grabados de

Posada, lo familiar se alía a lo fantástico, la utilidad se funde
con el humor. Esos objetos son utensilios y son metáforas.
Fueron hechos hoy mismo por artesanos anónimos que son,
simultáneamente, nuestros contemporáneos y los de los artis-
tas de las aldeas precolombinas. En verdad, esos objetos no
son ni antiguos ni modernos: son un presente sin fechas.

Sin duda el espectador español experimentará, ante mu-
chos de esos objetos, un sentimiento de familiaridad mez-
clado con otro de extrañeza. Por una parte, se reconocerá en
ellos; por la otra, tendrá la sorpresa de lo inesperado. Entre
estos polos se despliega la exposición de arte mexicano que se
presenta este año de 1977 en Madrid y Barcelona: reconoci-
miento y descubrimiento. España puede verse en el espejo de
esta exposición y, simultáneamente, descubrir otra dimensión
de la realidad y del arte. Una dimensión ajena y suya. La
mezcla de lo ya visto y lo nunca visto, de lo sólido y lo in-
sólito, ¿no es lo que llamamos *iluminación* poética o estética?
Rimbaud lo descubrió y lo dice, inolvidablemente, en una de
sus *Iluminaciones*: "Este ídolo, ojos negros y crin rubia, sin
padres ni corte, más noble que la fábula, mexicana y fla-
menca...". El arte de la fiesta y el culto a la muerte como otro
arte lujoso y en el que participan la sensualidad y la imagina-
ción, fueron dones que Borgoña transmitió a España. Llega-
ron a México con los españoles de Carlos V y aquí encontra-
ron a la danza india, los mantos de plumas, las máscaras de
jade y los cráneos de turquesas. México y Flandes: dos extre-
mos de España.

México, 12 de septiembre de 1977.

70

EL "MÁS ALLÁ" DE JORGE GUILLÉN *

I

(El alma vuelve al cuerpo,
Se dirige a los ojos
Y choca.) —¡Luz! Me invade
Todo mi ser. ¡Asombro!

Intacto aún, enorme,
Rodea el tiempo. Ruidos
Irrumpen. ¡Cómo saltan
Sobre los amarillos

Todavía no agudos
De un sol hecho ternura
De rayo alboreado
Para estancia difusa,

Mientras van presentándose
Todas las consistencias
Que al disponerse en cosas
Me limitan, me centran!

¿Hubo un caos? Muy lejos
De su origen, me brinda
Por entre hervor de luz
Frescura en chispas. ¡Día!

* · Dos conferencias pronunciadas en el Colegio Nacional de México el 8 y el 10 de noviembre de 1977

Una seguridad
Se extiende, cunde, manda.
El esplendor aploma
La insinuada mañana.

Y la mañana pesa,
Vibra sobre mis ojos,
Que volverán a ver
Lo extraordinario: todo.

Todo está concentrado
Por siglos de raíz
Dentro de este minuto,
Eterno y para mí.

Y sobre los instantes
Que pasan de continuo
Voy salvando el presente,
Eternidad en vilo.

Corre la sangre, corre
Con fatal avidez.
A ciegas acumulo
Destino: quiero ser.

Ser, nada más. Y basta.
Es la absoluta dicha.
¡Con la esencia en silencio
Tanto se identifica!

¡Al azar de las suertes
Únicas de un tropel
Surgir entre los siglos,
Alzarse con el ser,

Y a la fuerza fundirse
Con la sonoridad
Más tenaz: sí, sí, sí,
La palabra del mar!

Todo me comunica,
Vencedor, hecho mundo,
Su brío para ser
De veras real, en triunfo.

Soy, más, estoy. Respiro.
Lo profundo es el aire.
La realidad me inventa,
Soy su leyenda. ¡Salve!

II

No, no sueño. Vigor
De creación concluye
Su paraíso aquí:
Penumbra de costumbre.

Y este ser implacable
Que se me impone ahora
De nuevo —vaguedad
Resolviéndose en forma

De variación de almohada,
En blancura de lienzo,
En mano sobre embozo,
En el tendido cuerpo.

Que aún recuerda los astros
Y gravita bien— este

Ser, avasallador
Universal, mantiene

También su plenitud
En lo desconocido:
Un más allá de veras
Misterioso, realísimo.

III

¡Más Allá! Cerca a veces,
Muy cerca, familiar,
Alude a unos enigmas.
Corteses, ahí están.

Irreductibles, pero
Largos, anchos, profundos
Enigmas —en sus masas.
Yo los toco, los uso.

Hacia mi compañía
La habitación converge.
¡Qué de objetos! Nombrados,
Se allanan a la mente.

Enigmas son y aquí
Viven para mi ayuda,
Amables a través
De cuanto me circunda.

Sin cesar con la móvil
Trabazón de unos vínculos
Que a cada instante acaban
De cerrar su equilibrio.

IV

El balcón, los cristales,
Unos libros, la mesa.
¿Nada más esto? Sí,
Maravillas concretas.

Material jubiloso
Convierte en superficie
Manifiesta a sus átomos
Tristes, siempre invisibles.

Y por un filo escueto,
O al amor de una curva
De asa, la energía
De plenitud actúa.

¡Energía o su gloria!
En mi dominio luce
Sin escándalo dentro
De lo tan real, hoy lunes.

Y ágil, humildemente,
La materia apercibe
Gracia de Aparición:
Esto es cal, esto es mimbre.

V

Por aquella pared,
Bajo un sol que derrama,
Dora y sombrea claros
Caldeados, la calma

Soleada varía.
Sonreído va el sol
Por la pared. ¡Gozosa
Materia en relación!

Y mientras, lo más alto
De un árbol —hoja a hoja
Soleándose, dándose,
Todo actual— me enamora.

Errante en el verdor
Un aroma presiento,
Que me regalará
Su calidad: lo ajeno,

Lo tan ajeno que es
Allá en sí mismo. Dádiva
De un mundo irremplazable:
Voy por él a mi alma.

VI

¡Oh perfección! Dependo
Del total más allá,
Dependo de las cosas.
Sin mí son y ya están

Proponiendo un volumen
Que ni soñó la mano,
Feliz de resolver
Una sorpresa en acto.

Dependo en alegría
De ese lustre que ofrece

Lo ansiado a su raptor,
De un cristal de balcón,

Y es de veras atmósfera
Diáfana de mañana,
Un alero, tejados,
Nubes allí, distancias.

Suena a orilla de abril
El gorjeo esparcido
Por entre los follajes
Frágiles. (Hay rocío.)

Pero el día al fin logra
Rotundidad humana
De edificio y refiere
Su fuerza a mi morada.

Así va concertando,
Trayendo lejanías,
Que al balcón por países
De tránsito deslizan.

Nunca separa el cielo.
Ese cielo de ahora
—Aire que yo respiro—
De planeta me colma.

¿Dónde extraviarse, dónde?
Mi centro es este punto:
Cualquiera. ¡Tan plenario
Siempre me aguarda el mundo!

Una tranquilidad
De afirmación constante

Guía a todos los seres,
Que entre tantos enlaces

Universales, presos
En la jornada eterna,
Bajo el sol quieren ser
Y a su querer se entregan

Fatalmente, dichosos
Con la tierra y el mar
De alzarse a lo infinito:
Un rayo de sol más.

Es la luz del primer
Vergel, y aun fulge aquí,
Ante mi faz, sobre esa
Flor, en ese jardín.

Y con empuje henchido
De afluencias amantes
Se ahínca en el sagrado
Presente perdurable

Toda la creación,
Que al despertarse un hombre
Lanza la soledad
A un tumulto de acordes.

(Jorge Guillén, "Más allá",
en *Cántico*.)

1

Jorge Guillén es un español de Castilla, lo cual no quiere decir que sea más español que los españoles de las otras regiones sino que lo es de una manera distinta. Ningún casticismo: Guillén es un español europeo y pertenece a un momento en el que la cultura española se abría al pensamiento y al arte de Europa. Pero a diferencia de Ortega, animador e inspirador de ese grupo, Guillén estuvo más cerca de Francia que de Alemania. Hizo estudios universitarios en París, donde se casó en primeras nupcias y donde enseñó. También impartió cursos en Oxford. Regresó a España y no tardó en convertirse en una de las figuras sobresalientes de la generación que en 1925, en una antología célebre, dio a conocer Gerardo Diego. Una generación paralela a la que en México se agrupó en torno a la revista *Contemporáneos*. La guerra civil dispersó a los poetas españoles. Guillén vivió durante años en Estados Unidos. Durante gran parte de su vida ha sido profesor universitario. Ha residido largas temporadas en Italia, donde se casó en segundas nupcias. Un europeo completo. También un hispanoamericano cabal: conoce nuestro continente y tiene amigos en todos nuestros países. Ha estado en México varias veces y sus amigos mexicanos nos enteramos con alegría de que, hace unas semanas, se le otorgó el premio Alfonso Reyes. A don Alfonso también le habría alegrado saberlo: lo quiso y admiró.

Su obra es vasta y casi toda en verso. Tres libros: *Cántico, Clamor* y *Homenaje*. Los subtítulos son esclarecedores: *Cántico: Fe de Vida* —afirmación del ser y afirmación de ser. Este libro ha tenido una influencia muy grande en nuestra

lengua. *Clamor: Tiempo de Historia* —el poeta en los corredo-
res —errores y horrores— de la historia contemporánea.
Homenaje: Reunión de vidas —el poeta no entre ni frente a los
hombres sino con ellos. Y sobre todo con las mujeres: Guillén
es un poeta para el que la mujer existe. Estoy seguro de que
me aprobaría si me oyese decir que la mujer es la forma su-
prema de la existencia. *Reunión de vidas*, asimismo, con los
poetas vivos y muertos: en ese libro Guillén dialoga con sus
maestros, sus antepasados en el arte poético y sus contempo-
ráneos y sucesores. Cuando comenzó a escribir, fue conside-
rado un poeta estricto; ahora nos damos cuenta de que tam-
bién ha sido un poeta extraordinariamente fecundo: en 1973
publicó un nuevo libro, llamado sencillamente *Y otros poemas*.

Guillén pertenece a un grupo de escritores que se sabían
parte de una tradición que rebasa las fronteras lingüísticas.
Todos ellos se sentían no sólo alemanes, franceses, italia-
nos o españoles sino europeos. Víctima de los nacionalis-
mos, la conciencia europea se atenúa progresivamente hasta
casi desaparecer durante el siglo xix. Su renacimiento, a co-
mienzos de este siglo, es algo que no había experimentado
Europa desde el xviii. Ejemplos de esta sensibilidad: Rilke,
Valéry Larbaud, Ungaretti, Eliot. Aquí debo mencionar a
dos hispanoamericanos: Alfonso Reyes y Jorge Luis Borges.
Es revelador que casi todos ellos hayan escrito en su lengua
natal y en francés —salvo Borges, que lo ha hecho en inglés.
En aquellos años París era todavía el centro, ya que no del
mundo, sí del arte y de la literatura... En ese París del primer
tercio de siglo pasó Guillén años decisivos en su formación.
El París de Huidobro había sido el de la revuelta en el arte y
la poesía: Picasso, Reverdy, Tzara, Arp, los comienzos del
surrealismo. Guillén está más cerca de la *Nouvelle Revue
Française* y, sobre todo, de *Commerce*, la gran revista de poe-

sía que editaban Paul Valéry, Léon Paul Fargue y Valéry Larbaud —el gran Larbaud, el amigo de Gómez de la Serna, Reyes, Güiraldes.

Por sus inclinaciones clásicas Guillén hace pensar en un Eliot mediterráneo. Pero el ensayo y la crítica no tienen en la obra de Guillén el lugar que ocupan en la de Eliot. Hay algo, además, que lo separa radicalmente de Eliot: en su obra apenas si hay huellas de cristianismo. Su tema es sensual e intelectual: el mundo tocado por los sentidos y la mente. Poesía profundamente mediterránea, Guillén está muy cerca de Valéry. Fue su amigo, sufrió su influencia y su traducción de *El Cementerio Marino* es una obra maestra. No obstante, las semejanzas entre Valéry y Guillén no anulan diferencias profundas. Valéry es un espíritu de una penetración prodigiosa, una de las mentes realmente luminosas de este siglo. Un gran escritor dotado de dos cualidades que en otros aparecen opuestas: el rigor intelectual y la sensualidad. Pero estos dones admirables y únicos están como perdidos en una suerte de vacío: no tienen soporte, mundo. El yo, la conciencia, se ha tragado al mundo. Esta evaporación de la realidad, ¿es la pena que el escéptico debe pagar si quiere ser coherente consigo mismo? No lo creo. Hume no fue menos escéptico y, no obstante, su obra posee una arquitectura que no tiene la de Valéry. Los poderes de desconstrucción de Valéry eran mayores que sus poderes de construcción. Sus *Cahiers* son una ruina imponente. Valéry fue una palanca espiritual poderosísima a la que le faltó un punto de apoyo. Los poderes críticos y analíticos de Guillén son menores pero a su palanca espiritual no le faltó apoyo.

Para Guillén la realidad es lo que tocamos y vemos: la fe de los sentidos es la verdadera fe de todo poeta. Este rasgo acerca Guillén a ciertos pintores. No a los realistas sino a un

artista como Juan Gris, en el que el rigor de la abstracción se funde a la fidelidad al objeto concreto. En Guillén, buen mediterráneo, la sensualidad es dominante y esto lo acerca a otro gran pintor: Matisse. Estos nombres, me parece, trazan el perfil espiritual de Guillén: la lucidez hace pensar en Valéry; el rigor casi ascético frente al objeto lo acerca a Juan Gris; la línea que se curva como un río femenino evoca a Matisse. Pero la luz que ilumina su poesía es la de la meseta castellana, la luz que nos viene de Fray Luis de León y sus odas horacianas.

Guillén regresó a España en 1924. Tenía treinta años. No había publicado ningún libro. Fue un poeta tardío, al contrario de Lorca y Alberti. El panorama de la poesía española en esos días era muy rico. Nunca, desde el siglo XVII, había contado España con tantos poetas excelentes. Ese momento fue el mejor de Juan Ramón Jiménez. Fue también el de su influencia sobre los jóvenes. Juan Ramón escribía una poesía simple, inspirada en la vena tradicional de la lírica española: canciones, romances, coplas y otras formas populares. Poemas cortos, cerca de la exclamación; poemas frescos, surtidores súbitos. Poesía de ritmos populares pero poesía aristocrática, refinada y, hoy lo vemos, poesía sin huesos, sin arquitectura, demasiado subjetiva. Aunque los poetas jóvenes seguían a Juan Ramón, sus imágenes venían del creacionismo y el ultraísmo. El sistema metafórico de Huidobro había conmovido, unos pocos años antes, a los poetas de América y España. Extraña pero muy española amalgama de tradicionalismo y vanguardia: Alberti componía madrigales al billete de tranvía y Salinas canciones al radiador.

En esos años se hablaba mucho de "poesía pura". Juan Ramón la definía como lo simple, lo sencillo y refinado: una palabra reducida a lo esencial. En realidad, Juan Ramón no

definía tanto a la "poesía pura" como a su propia poesía. Guillén venía de Francia, en donde también triunfaba la noción de "poesía pura". La concepción francesa era más rigurosa. El abate Bremond había definido a la "poesía pura" con una no-definición: era lo indefinible, lo que está más allá del sonido y del sentido, algo que se confundía con la plegaria y el éxtasis. Aunque para Valéry la poesía no era ni balbuceo ni plegaria, sus definiciones eran también, en su aparente simplicidad, enigmáticas: poesía era todo aquello que no se puede decir en prosa. Pero ¿qué es lo que no se puede decir en prosa? En una carta a un amigo Guillén define brevemente su posición. Es muy de Guillén esto de formular su poética en una carta a un amigo: Huidobro había lanzado varios manifiestos y otros hemos escrito ensayos y aún libros. Vale la pena reproducir un fragmento de esa carta, aunque sea muy conocida:

"Bremond ha sido y es útil. Representa la apologética popular, como catequística poética para el domingo por la mañana. Y su discurso es un sermón. Pero, ¡qué lejos está todo ese misticismo, con su fantasma metafísico e inefable, de la poesía pura, según Poe, según Valéry y según los jóvenes de allí o de aquí! Bremond habla de la poesía en el poeta, de un *estado poético*, y eso ya es mala señal. No, no. No hay más poesía que la realizada en el poema y de ningún modo puede oponerse al poema un *estado inefable* que se corrompe al realizarse... Poesía pura es matemática y es química —y nada más— en el buen sentido de esa expresión lanzada por Valéry y que han hecho suya algunos jóvenes matemáticos y químicos, entendiéndola de modo muy diferente, pero siempre dentro de esa dirección inicial y fundamental. El mismo Valéry me lo repetía, una vez más, cierta mañana en la rue de Villejust. Poesía pura es todo lo que permanece en el poema des-

83

pués de haber eliminado todo lo que no es poesía. *Pura* es igual a *simple* químicamente... Como a lo *puro* lo llamo *simple*, me decido resueltamente por la poesía compuesta, compleja, por el poema con poesía y otras cosas humanas. En suma, una poesía bastante pura, *ma non troppo*, si se toma como unidad de comparación el elemento *simple* en todo su inhumano o sobrehumano rigor posible teórico."

Guillén negaba que hubiese "estados poéticos": la poesía está en el poema, es un hecho verbal. Esta actitud lo separaba radicalmente no sólo de Bremond sino, en el otro extremo, de los surrealistas, que atribuían más importancia a la experiencia poética que al hecho de escribir poemas. Guillén se daba cuenta, por lo demás, de que una poesía puramente poética sería bastante aburrida. Y algo más grave: era una imposibilidad lingüística pues el lenguaje es constitucionalmente impuro. Una "poesía pura" sería aquella en la que el lenguaje habría dejado de ser lenguaje... La idea de la "poesía pura" era muy de la época. Años antes la física había intentado aislar los componentes últimos de la materia. Por su parte, los pintores cubistas reducían el objeto a una serie de relaciones plásticas. A ejemplo de los físicos y de los pintores, según ha recordado Jakobson más de una vez, los lingüistas habían tratado de encontrar los elementos últimos del lenguaje, las partículas significativas. Esta orientación intelectual se manifestó poderosamente en la filosofía de Edmund Husserl, la fenomenología. También los filósofos de esta tendencia intentaron reducir las cosas a sus esencias y así se hicieron ontologías regionales de la silla, el lápiz, la garra, la mano. Lo malo es que estas ontologías terminaban casi siempre en expresiones como éstas: la silla es la silla, la poesía es la poesía (o sea: todo aquello que no es prosa). La fenomenología desemboca, me temo, en tautologías. Pero la tautología es,

quizá, la única afirmación metafísica al alcance de los hombres. Lo más que podemos decir del ser es que es.

2

El poema "Más allá", nuestro tema de esta noche, fue escrito entre 1932 y 1934. Apareció por primera vez en el número 142 de *Revista de Occidente*, en 1935. "Más allá" es el poema inicial, la *obertura* de ese extraordinario concierto que es *Cántico*.

El tema central del libro está contenido en "Más allá". Es un poema semilla, un poema de poemas. No es demasiado extenso: apenas 200 versos, todos ellos de siete sílabas. El poema está dividido en cuartetos. Rima asonante. Sólo riman los versos pares y en cada cuarteto cambia la rima. La versificación de Guillén es la más rica y variada de la poesía contemporánea de nuestra lengua y "Más allá" es sobriamente rico —por decirlo así— en imágenes y en aliteraciones. El oído y la vista, los dos sentidos cardinales del poeta, sus dos alas. El poema está compuesto por seis partes: la primera tiene quince cuartetos o sea sesenta versos; la segunda, tercera, cuarta y quinta son de cinco cuartetos cada uno; la sexta repite a la primera. Mesura y proporción, lo contrario de Huidobro y Neruda.

Hay muchas interpretaciones de "Más allá". Nosotros vamos a leerlo con inocencia. Ya veremos después si coincidimos o no con lo que han dicho los doctos. He pensado que lo mejor será leer cada parte por separado y comentarla. Una breve advertencia. El tema de "Más allá" es simple: un hombre duerme y, en la mañana, despierta. Este acto cotidiano e inmemorial es el tema o, más bien, la circunstancia desde la

que se despliega el poema. El poema comienza así: *El alma vuelve al cuerpo, / Se dirige a los ojos / Y choca. — ¡Luz! Me invade / Todo mi ser. ¡Asombro!* Guillén no nos dice dónde estuvo el alma antes ni tampoco si el alma es distinta al cuerpo. La luz toca sus párpados, le hace abrir los ojos y, al ver, se asombra: comienza el poema. No sé si ustedes recuerdan el *Primero sueño* de Sor Juana: una mujer duerme y cuando la luz toca sus párpados y despierta, el poema termina. En *Primero sueño*, escrito desde la perspectiva del hermetismo neoplatónico, el alma también se asombra ante el espectáculo del mundo pero la situación es precisamente la contraria: el cuerpo está dormido y, mientras duerme, el alma libre de su peso puede viajar y contemplar el mundo. No sólo hay separación entre el alma y el cuerpo sino que el alma está despierta mientras el cuerpo duerme. Sueños como el que relata Sor Juana en su poema se llamaban, en el siglo II después de Cristo, *sueños de anábasis* y eran practicados por las sectas gnósticas y herméticas. Eran sueños de iluminación y de conocimiento. El Renacimiento, al recoger la tradición neoplatónica y hermética, se interesó profundamente en ellos. En el poema de Guillén nos enfrentamos a la situación opuesta: el día y no la noche, el despertar y no el dormir, la actividad de la conciencia no separada sino fundida a la actividad del cuerpo. En Sor Juana el alma viaja y se escapa del cuerpo durante la noche; en Guillén el alma regresa al cuerpo en la mañana. Ahora comenzaré mi comentario con la lectura de la primera parte de "Más allá".

Primera parte

Las cuatro primeras estrofas describen el momento del despertar. Primero, la luz. Casi al mismo tiempo: los ruidos,

que se funden a los colores y las formas. El mundo de las tres dimensiones. Estas sensaciones limitan, centran al que despierta. En el sueño, era parte del fluir del universo; ahora, despierto, separado del fluir, se siente aparte y, no obstante, se sabe parte de ese transcurrir universal. El sueño fue un caos. El día ha triunfado y su triunfo es el de la conciencia. Para Sor Juana el triunfo del día significaba la derrota del alma. Con el día, el alma volvía a ser prisionera del cuerpo y de los sentidos. Para Guillén el día con su luz nos da una seguridad, un aplomo. La mañana deja de ser una insinuación y se vuelve realidad. Los ojos, el alma, la conciencia, *ven.* ¿Y qué ven? Todo. ¿Y qué es todo? Lo que vemos todos los días. Eso es lo *extraordinario.* Al contrario de Huidobro y del surrealismo, enamorados de lo maravilloso, para Guillén lo extraordinario es que las cosas sean lo que son y no otra cosa.

Abrir los ojos es un acto diario. Asimismo, es un acto inmemorial: desde que el hombre es hombre, se repite el acto de abrir los ojos al despertar. Este acto, por una parte, es histórico, quiero decir, tiene una fecha: sucede hoy, en tal lugar y a tal hora. También es un acto ahistórico: siempre ha sucedido y seguirá sucediendo todos los días. Es un acto que dura un minuto y ese minuto es eterno y único para cada hombre que despierta. En el minuto del despertar están presentes todos los minutos de todos los despertares y, simultáneamente, ese minuto es único: sólo lo vive aquel que en ese minuto despierta. El minuto es una *eternidad en vilo.*

En la siguiente estrofa aparece otro elemento: la sangre. No es el yo ni la conciencia: la sangre es el animal humano. La sangre es deseo, querer, voluntad. ¿Y qué quiere? Quiere ser, nada más ser. Ese querer ser es absoluto y nos da una dicha absoluta. Santo Tomás aprobaría esta idea pero con

una leve corrección: el ser que es nada más y plenamente ser, el ser al que le basta su ser, no está aquí sino allá, en el cielo: se llama Dios. Guillén dice lo contrario: aquí y ahora, en este minuto que se nos escapa, este minuto del despertar, eternidad en vilo, está la dicha absoluta. André Malraux dijo que el arte moderno había convertido en monedas al absoluto cristiano —como un peso fuerte cambiado en centavos. Guillén hace de esas monedas sueltas un peso fuerte, un absoluto.

Al final de esta primera parte aparece el azar. El azar es animal y es histórico: es la sangre y es los siglos. Bodas de la voluntad, que es el deseo animal de ser, con el tiempo, con el mundo que es cambio e historia. La sangre se funde al tiempo y el tiempo se confunde con la naturaleza y su afirmación espléndida: sí, sí, sí. Línea admirable. Para muchos poetas el mar es rebeldía, naufragio, caída; para Guillén es afirmación: la ola es un gran Sí.

En las dos últimas estrofas asistimos al triunfo no de la conciencia aislada sino fundida a la realidad que la rodea. El yo es real porque es parte del mundo: es su proyección o producto. Guillén dice: *Soy, más, estoy.* En un comentario a su poema, ha aclarado. *Estar es la consumación del ser.* O sea: estar es ser ahora y aquí. Por el *ahora*, el ser es tiempo que se comunica con todos los tiempos. Por el *aquí*, el ser está en un espacio comunicado con los otros espacios. Por el aquí y el ahora, el ser está. El ser del hombre no sólo es: su manera propia de ser es *estar.* Todo se resume en la última línea: *La realidad me inventa: soy su leyenda.* Para los simbolistas y románticos, el mundo era la fábula del poeta; para Guillén, el poeta —el hombre— es la fábula del mundo.

Segunda parte

Guillén comienza diciendo que no sueña. Afirmación insólita, contra la corriente. Desde el origen de nuestra civilización las relaciones entre sueño y poesía han sido íntimas. En Homero, las visiones ocurren en los sueños. La Edad Media y el Renacimiento heredaron de la Antigüedad la creencia en el sueño como la fuente de la poesía. El romanticismo afirmó la identidad entre sueño y poesía. El simbolismo y, en nuestros días, el surrealismo, prolongaron y fortificaron esta idea. Pero Guillén dice que no sueña, que el paraíso se ve con los ojos abiertos y que lo extraordinario consiste en ver la penumbra acostumbrada, lo cotidiano. Esa penumbra es una vaguedad que se resuelve en formas. Nada del otro mundo: la almohada, la sábana, el cuerpo. Pero este realismo casi costumbrista se transforma en una evidencia pasmosa: el cuerpo *gravita bien* y recuerda a los astros. El cuerpo está sujeto a las mismas leyes que los otros cuerpos y, como los astros y las piedras, obedece a la gravitación universal. El universo es un ser avasallador. Y es un ser que está realmente *más allá*. Es real y es misterioso: es el cosmos. Hemos dado un segundo paso: el ser es estar y el estar se abre hacia un más allá que es, simultáneamente, real, muy real, y misterioso: el universo. Estoy en mi casa y estoy en los espacios infinitos.

Tercera parte

El más allá: los astros, las galaxias y lo infinitamente pequeño —moléculas, átomos, partículas. Pero este universo impenetrable se presenta al hombre que despierta en la forma de "enigmas corteses" que se pueden tocar y usar. Son irreductibles y, no obstante, podemos manejarlos y convivir con ellos.

Sobre todo: podemos nombrarlos. La poesía objetiva, la poesía de las cosas, se vuelve nominativa: poesía de los nombres. El nombre nos hace entrar en las cosas. Guillén no explora este universo de los nombres. No está encerrado en el lenguaje. Para Guillén el lenguaje no es un universo sino un camino para entrar en el universo.

Cuarta parte

Los nombres son puentes entre nosotros y las cosas. También las formas. Los átomos que componen las cosas son invisibles y por eso son tristes. Pero se manifiestan en una curva, un plano, una arista: son energía que aparece y esa aparición, como la de los dioses, es gloriosa. Epifanía no de un demiurgo sino de la realidad oculta, invisible y que es el más allá y el más acá que nos rodea. Gracia de Aparición: una experiencia religiosa trasladada al acto simple de ver una jarra, una mesa, una ventana. Guillén ha comentado así estos versos: *Gracia de Aparición no aporta reminiscencias de milagros. El cumplimiento de la ley natural, ¿no es más sorprendente que sus contravenciones milagrosas?* Esta opinión de Guillén habría conquistado la aprobación de Plotino y, sobre todo, de Porfirio, que en su polémica contra los cristianos decía: "El Logos divino no ha cambiado ni cambiará jamás el orden del universo... La potencia no es la única regla de sus actos. Él quiere que las cosas también tengan una regla y él observa esa regla. No permite, aunque podría hacerlo, que se navegue sobre la tierra, se cultive el mar o que el vicio sea virtud y la virtud vicio... Se me dirá: *Dios puede todo*. No es verdad. Dios no puede todo. No puede evitar que Homero haya sido poeta ni que Ilión haya sido destruida, no puede hacer que dos y dos sean cien y no cuatro. Dios no puede ser perverso ni pe-

cador pues es esencialmente bueno...". La Gracia de Aparición suscita la Gracia de Nombrar. El objeto aparece y el sujeto lo nombra: tú te llamas *cal*, tú te llamas *mimbre*. Nombres milagrosamente comunes y corrientes. ¿Cuándo sucede la Aparición y cuándo ocurre la Nominación? ¿En qué domingo fuera del tiempo? No, no ocurre en un domingo sino en un día cualquiera: hoy, precisamente hoy, lunes. ¿De qué mes y de qué año? Un lunes cualquiera, hoy. El lunes es único y es cualquier lunes. El día del nombrar es un día como los otros.

Quinta parte

El mundo no es una colección de objetos puestos al azar en el espacio: los objetos están en relación unos con otros —el sol dora el muro, las hojas del árbol ondean al viento y los ojos ven todas esas realidades como un tejido de relaciones. El más allá entra por los ojos y, también, por las narices: hay un olor en el verdor. Viajamos en nuestras sensaciones. Y aquí de nuevo Guillén invierte los términos: la sensación nos lleva a las cosas, pero la sensación de las cosas nos devuelve el alma. Conocerse a sí mismo es conocer lo que está más allá de uno mismo. El autoconocimiento pasa por el más allá.

Sexta parte

Al comenzar, Guillén aclara y despliega la afirmación con que terminaba la primera parte: *La realidad me inventa, soy su leyenda*. El hombre depende de las cosas. Para conocerse, pasa por ellas. Las cosas "*sin mí son y ya están / Proponiendo un volumen / Que ni soñó la mano*". La mano no modela: reconoce y acepta al objeto. El mundo no es un obstáculo aunque su realidad última sea invisible e impenetrable:

el más allá se presenta como transparencia. El cielo es la lejanía pero *"Nunca separa el cielo. / Este cielo de ahora / —Aire que yo respiro— / De planeta me colma"*. La lejanía, el más allá, es la cercanía. Y lo cercano nos pone en comunicación con lo que está más allá: lo desconocido. No podemos perdernos: siempre estamos en el centro del universo. Mi centro es este punto: cualquiera. Todos los lugares son centrales y cualquier punto es el centro. El hombre, cualquier hombre, es el centro de una relación universal. La plenitud es diaria. Frente a la visión cristiana del hombre caído, Guillén muestra su visión del hombre central y cotidiano, del hombre cualquiera como centro del universo. Este instante es único y es todos los instantes y este punto central es cualquier punto. Hoy es la eternidad. La luz de hoy, día lunes de cualquier mes de cualquier año es la luz de la primer mañana, la luz del Edén. Despierto y soy el centro de un tumulto de acordes. Soy el centro, fatal y casual, necesario y accidental, del universo. El instante es doble siempre: es único y es todos los instantes. Eternidad en vilo.

3

La mayoría de los críticos han insistido en el carácter ontológico del poema: afirmación del ser y afirmación de ser. Siempre he visto con un poco de desconfianza las explicaciones filosóficas de la poesía. No obstante, en este caso, la interpretación puede servirnos de punto de partida para una comprensión más cabal del poema, a condición de que no olvidemos ni siquiera por un momento que "Más allá" no es un tratado de filosofía sino un poema. Las ideas del poema nos interesan y apasionan no porque sean verdaderas sino porque

Guillén las ha hecho poéticamente verdaderas. El eje en torno al cual gira "Más allá" y, en general, toda la poesía de *Cántico*, es una afirmación que aparece al principio y al final del poema: *quiero ser*. Frase de doble filo: yo quiero el ser y el ser quiere ser. Este querer doble y universal comienza ya en Platón: todos los seres quieren ser porque el bien supremo es ser. Por eso San Agustín pensaba que el mal no era sino la ausencia de ser.

En general, también desde Platón, el ser se identifica con la esencia. ¿Cuál es el ser de la silla, la mesa, el astro? Su esencia, su idea. Las realidades últimas, las realidades esenciales, son ideas: formas intelectuales que podemos contemplar, ya sea en el cielo estrellado o en el espacio, a un tiempo ideal y sensible, de los cuerpos geométricos. Pero el poema de Guillén no afirma al ser como esencia o como idea sino como transcurrir: el ser es sangre y es tiempo, eternidad en vilo. Una eternidad que se manifiesta en fechas, lugares y circunstancias: hoy lunes, en este cuarto, por la mañana. ¿Estamos ante un materialismo? No, la realidad última no es ni material ni ideal: es un querer, una relación, un intercambio. Estamos ante un realismo paradójico pues se sustenta en la afirmación del instante como eternidad.

El realismo de Guillén parece ser un relativismo. Está fundado en el transcurrir, es decir, en el tiempo. Al comenzar el poema, el tiempo enorme rodea al durmiente. Después, hecho energía, se manifiesta en las cosas. La energía mueve a las cosas y las cambia. El mundo es relación porque es tiempo que es movimiento que es tránsito que es cambio. Tránsito de una cosa hacia otra y cambio de una cosa en otra. Aquí interviene la operación totalizadora de Guillén: el ser —un absoluto— se relativiza, se vuelve devenir y se manifiesta en esto y aquello; esto y aquello son relativos, son tiempo, son instan-

tes, pero cada instante es todo el tiempo, cada instante es una totalidad. El ahora se vuelve siempre, un siempre que está pasando ahora mismo y un ahora que está pasando siempre. El aquí es cualquier parte y cualquier parte es el centro del universo. Primer movimiento: el ser no es una esencia ni una idea: es un transcurrir, una energía que cristaliza en un aquí y un ahora. Segundo movimiento: el aquí es central, el punto hacia donde convergen todos los puntos; el ahora es un siempre que es un instante, una eternidad en vilo. El agente de esta trasmutación es el hombre. Mejor dicho: el querer ser del hombre. Ese querer es suyo y nada más suyo; asimismo, es el querer de todas las criaturas y de todas las cosas. Es un querer universal. Y más: el universo plural es un querer ser al unísono.

El hombre es el punto de intersección de este universo plural del querer y por eso cada hombre es central. Pero el hombre es central no por ser la creación de un demiurgo. El hombre no es el rey de la creación ni el hijo favorito del creador. El hombre es el punto de intersección entre el azar y la necesidad. Empleo con toda intención el título del libro del biólogo Jacques Monod —*El azar y la necesidad*— porque se trata de una curiosa coincidencia entre el pensamiento poético de Guillén y el de la biología contemporánea. Para Guillén el ser del hombre es simultáneamente la expresión de la totalidad universal —su cuerpo gravita bien, como el de los astros— y el resultado de una colisión casual de fuerzas y energías: átomos, células, ácidos. Otro biólogo, François Jacob, dice que las células no tienen más función que reproducirse, copiarse, duplicarse. Están, diríamos, enamoradas de sí mismas, como Narciso y como Luzbel. A veces, al copiarse, por un principio de física bien conocido, ocurren cambios. Son las mutaciones. Estas mutaciones pasan por el cedazo de la selec-

ción natural; unas desaparecen y otras, al consolidarse, se perpetúan hasta dar origen a nuevas especies. Pero las células de Jacob y Monod son un querer ser que sólo quiere ser, mientras que la voluntad de ser de Guillén, como la de todos los hombres, es un querer ser que se contempla, se refleja a sí mismo y, sobre todo, habla. Es un acorde que se sabe acorde. El hombre salva al instante al decirlo, al nombrarlo. El presente es perdurable no sólo y exclusivamente porque, como las células, se repite, sino porque se ve a sí mismo a través del instante. En esa instantánea aparición, la conciencia accede a una suerte de vertiginosa eternidad —y la nombra. Una eternidad que dura el tiempo que tarda el poeta en decirla y nosotros en oírla. Es suficiente.

El hombre —ese querer universal del ser y ese querer del ser universal— es un momento del cambio, una de las formas en que se manifiesta la energía. Ese momento y esa forma son transitorias, circunstanciales: aquí y ahora. Ese momento desaparecerá, esa forma se disipará. Sin embargo, ese momento comprende todos los momentos, es todos los momentos; esa forma se enlaza a todas las formas y está en todas partes. ¿Cómo lo sabemos? Lo sabemos sin saberlo: lo sentimos al vivir ciertas experiencias. Por ejemplo, al despertar. Sólo que para despertar realmente debemos darnos cuenta de que el mundo en que despertamos es un mundo que despierta con nosotros. Sin los ojos y el alma el hombre no podría saber que cada minuto está en la cima del tiempo y en el centro del espacio. Pero no bastan los ojos y el alma: el mundo es incomprensible, la realidad última es invisible, intocable. No importa: tenemos al lenguaje. Por las palabras nos acercamos a las cosas, las llamamos *evidencias, prodigios, enigmas, más allá.* El lenguaje es un dique contra el caos innominado. El mundo de relaciones que es el universo es un mundo verbal:

andamos entre cosas que son nombres. Y nosotros mismos somos nombres. Paisajes de nombres que el tiempo destruye incesantemente. Nombres desgastados que tenemos que inventar de nuevo cada siglo, cada generación, cada mañana al despertar. La poesía es la operación mediante la cual el hombre nombra al mundo y se nombra a sí mismo. Por eso el hombre es la leyenda de la realidad. Y yo añadiría: la leyenda de sí mismo.

El ahora y el aquí de Guillén se parecen al instante que disuelve todos los instantes. Es el instante de los amantes y también el de los místicos, sobre todo los de Oriente, que quizá Guillén no conoce y que, si los conociese, probablemente reprobaría. Ese instante anula la contradicción entre el esto y el aquello, el pasado y el futuro, la negación y la afirmación. No es la unión, la boda de los contrarios: es su disipación. Sobre esta aparición de la otra faz del ser —la faz en blanco: la vacuidad— no es fácil edificar una metafísica. Sí una sabiduría y, sobre todo, una poética. Es una experiencia que todos hemos vivido y que algunos han pensado. Son poetas aquellos que, cualesquiera que sean sus creencias, su lengua y su época, logran expresarla.

EL PRÍNCIPE: EL CLOWN *

VER es un acto que postula la identidad última entre aquel que mira y aquello que mira. Postulado que no necesita prueba ni demostración: los ojos, al ver esto o aquello, confirman tanto la realidad de lo que ven como su propia realidad. Mutuo reconocimiento: me reconozco en lo que reconozco. Ver es la tautología original y paradisíaca. Felicidad de espejo: me descubro en mis imágenes. Aquello que miro es aquel que mira: yo mismo. Coincidencia que se desdobla: soy una imagen entre mis imágenes y cada una de ellas, al mostrar su realidad, confirma la mía... De pronto, y muy pronto, la coincidencia se rompe: no me reconozco en lo que veo ni lo reconozco. El mundo se ha ido de sí mismo, no sé adónde. No hay mundo. ¿O soy yo el que se ha ido? No hay dónde. Hay una falla —en el sentido geológico: no una falta sino una hendedura— y por ella se precipitan las imágenes. El ojo retrocede. Hay que tender entre una orilla y otra de la realidad, entre el que mira y aquello que mira, un puente, muchos puentes: el lenguaje, los lenguajes. Por esos puentes atravesamos las zonas nulas que separan esto de aquello, aquí de allá, ahora de antes o después. Pero hay algunos obstinados —unos pocos cada cien años— que prefieren no moverse. Dicen que los puentes no existen o que el movimiento es ilusorio; aunque nos agitamos sin cesar y vamos de una parte a otra, en realidad nunca cambiamos de sitio. Henri Michaux es uno de esos pocos. Fascinado, se acerca al borde del preci-

* Prólogo a la Exposición retrospectiva de Henri Michaux celebrada en París (Plateau Beaubourg) y después en Nueva York (Museo Guggenheim) en 1978.

97

picio y, desde hace muchos años, mira fijamente. ¿Qué mira? El hueco, la herida, la ausencia.

El que mira la falla no va en busca del reconocimiento. No mira para confirmar su realidad en la del mundo. Mirar se vuelve una negación, un ascetismo, una crítica. Mirar como mira Michaux es deshacer el nudo de reflejos en que la vista ha convertido al mundo. Mirar así es cegar la fuente, el surtidor de las certidumbres a un tiempo radiosas e insignificantes, romper el espejo donde las imágenes, al contemplarse, se beben a sí mismas. Mirar con esa mirada es caminar hacia atrás, desandar lo andado, retroceder hasta llegar al fin de los caminos. Llegar a lo negro. ¿Qué es lo negro? Michaux ha escrito: "le noir ramène au fondement, à l'origine". Pero el origen es aquello que, a medida que nos acercamos, se aleja. Es un punto de la línea que dibuja el círculo y en ese punto, según Heráclito, el comienzo y la extremidad se confunden. Lo negro es un fundamento pero también es un despeñadero. Lo negro es un pozo y el pozo es un ojo. Mirar no es rescatar las imágenes caídas en el pozo del origen sino caer en ese pozo sin fondo, sin comienzo. Caer en uno mismo, en su ojo, en su pozo. Contemplar en el estanque ya sin agua la lenta evaporación de nuestra sombra. Mirar así es ser el testigo de las conjugaciones de lo negro y de las disipaciones de la transparencia.

Para Michaux la pintura ha sido un viaje al interior de sí mismo, un descenso espiritual. Una prueba, una pasión. También un testimonio lúcido del vértigo: durante la caída interminable mantuvo los ojos abiertos y pudo descifrar, en las manchas verdes y negras de las paredes del pozo, las escrituras del miedo, el terror, la rabia. En un pedazo de papel, sobre su mesa, a la luz de una lámpara, vio un rostro, muchos rostros: la soledad de la criatura en los espacios amenazantes.

Viajes por los túneles del espíritu y los de la fisiología, expediciones a través de las inmensidades infinitesimales de las sensaciones, las impresiones, las percepciones, las representaciones. Historias, geografías, cosmologías de los países de allá dentro, indecisos, fluidos, en perpetua desagregación y gestación, con sus vegetaciones feroces, sus poblaciones espectrales. Michaux es el pintor de las apariciones y las desapariciones. Es frecuente, ante esas obras, elogiar su fantasía. Confieso que a mí me conmueve su *exactitud*. Son verdaderas instantáneas del horror, la ansiedad, el desamparo. Mejor dicho: vivimos entre poderes indefinibles pero, aunque ignoramos sus verdaderos nombres, sabemos que encarnan en imágenes súbitas, momentáneas, que son el horror, la angustia, la desesperación *en persona*. Las criaturas de Michaux son revelaciones insólitas que, sin embargo, reconocemos: ya habíamos visto, en un hueco del tiempo, al cerrar los ojos o al volver la cabeza, en un momento de indefensión, esos rasgos atroces y malévolos o sufrientes, vulnerables y vulnerados. Michaux no inventa: ve. Nos asombra porque nos muestra lo que está escondido en los repliegues de las almas. Todas esas criaturas nos habitan, viven y duermen con nosotros. Somos, simultáneamente, su campo de cultivo y su campo de batalla.

La pintura de Michaux nos estremece por su veracidad: es un testimonio que revela la irrealidad de todos los realismos. Lo que he llamado, a falta de palabra mejor, su *exactitud*, es una cualidad que aparece en todos los grandes visionarios. Más que un atributo estético es una condición moral: se requiere valor, integridad, pureza, para ver de frente a nuestros monstruos. Hablé antes de su lucidez; debo mencionar ahora su complemento: el abandono. Solo, desarmado, indefenso, Michaux convoca a las potencias temibles. Por eso su arte —si esa palabra puede designar con propiedad a sus obras

poéticas y pictóricas— es también una prueba. El artista, se ha dicho muchas veces, es un hacedor; en el caso de Michaux ese *hacer* no es estético únicamente. Sus cuadros no son tanto ventanas que nos dejan ver otra realidad como agujeros y aberturas perforados por los poderes del otro lado. El espacio, en Michaux, es anímico. Más que una representación de las visiones del artista, el cuadro es un exorcismo. La familiaridad de Michaux con lo que no hay más remedio que llamar lo divino y lo demoníaco, no debe engañarnos sobre el sentido de su empresa. Si busca un absoluto, un más allá, ese absoluto no tiene nombre de dios; si busca una presencia, esa presencia no tiene rostro ni substancia. Su pintura, como su poesía, es una lucha contra los fantasmas, los dioses y los demonios.

El elemento corporal no ha sido menos decisivo en su creación pictórica que el espiritual. Su exploración del "espacio de adentro" ha coincidido con su exploración de las materias e instrumentos del oficio de pintar. Cuando decidió probarse en la expresión plástica, hacia 1937, no había pasado por los años de aprendizaje que son el camino obligado de todos los pintores. Nunca había estado en una academia de arte ni había tomado una lección de dibujo. De ahí el carácter encarnizado de muchas de sus obras. Su relación con el papel, la tela, los colores, las tintas, las planchas, los ácidos, la pluma y el lápiz, no ha sido la del maestro con sus instrumentos sino la de aquel que lucha cuerpo a cuerpo con un desconocido. Estos combates fueron una liberación. Michaux se sintió más seguro, menos oprimido por los antecedentes y los precedentes, por las reglas y el gusto. Lo sorprendente es que en su pintura no hay huellas, ni siquiera en sus inicios, de las torpezas del principiante. ¿Desde el principio fue dueño de sus medios? Lo contrario: desde el principio se dejó guiar por ellos. Sus

100

maestros fueron los materiales mismos. Su pintura tampoco es bárbara. Más bien es refinada, con un refinamiento que no excluye la ferocidad y el humor. Pintura rápida, nerviosa, sacudida por corrientes eléctricas, pintura con alas y picos y garras. Michaux pinta con el cuerpo, con todos los sentidos juntos, confundidos, tensos, como si quisiese hacer de la tela el campo de batalla o de juego de las sensaciones y las percepciones. Batalla, juego: también música. Hay un elemento rítmico en esta pintura. La mano ve, el ojo oye. ¿Qué oye? Los oleajes de los colores y las tintas, el rumor de las líneas que se anudan, el estrépito seco de los signos, insectos que combaten sobre las hojas. El ojo oye la circulación de las grandes formas impalpables en los espacios vacíos. Torbellinos, remolinos, explosiones, migraciones, inundaciones, desmoronamientos, marañas, confabulaciones. Pintura del movimiento, pintura en movimiento.

La experiencia de las drogas también fue, a su manera, una experiencia física como la del combate con las materias pictóricas. El resultado fue, asimismo, una liberación psíquica. El pozo se volvió surtidor. La mescalina provocó el manar de dibujos, grabados, reflexiones y notas en prosa, poemas. En otro lugar he tocado el tema de las substancias alucinógenas en la obra de Henri Michaux.* No menos poderosa que la acción de las drogas —y más constante, pues lo ha acompañado en todas sus aventuras— ha sido la influencia del humor. En el lenguaje corriente la palabra humor tiene un significado casi exclusivamente psicológico: disposición del temperamento y del espíritu. Pero el humor también es un líquido, una substancia, y de ahí que pueda ser comparado a las drogas. Para la medicina medieval y renacentista el tem-

* *Corriente alterna*, Siglo XXI. México. 1967

peramento melancólico no dependía sólo de una disposición del espíritu sino de la combinada influencia de Saturno y la bilis negra. La afinidad entre el temperamento melancólico, el humor negro y la predisposición a las artes y las letras, intrigó a los antiguos. Aristóteles afirma, en los *Tópicos*, que en ciertos individuos "el calor de la bilis está cerca de la sede de la inteligencia y por esto el furor y el entusiasmo se apoderan de ellos, como sucede con las Sibilas y las Bacantes y con todos aquellos inspirados por los dioses... Los melancólicos sobrepasan a los otros hombres en las letras, las artes y en la vida pública". Entre los grandes melancólicos Aristóteles cita, previsiblemente, a Heráclito y a Demócrito. Ficino recoge esta idea y la enlaza con el motivo astrológico de Saturno: "la melancolía o bilis negra llena la cabeza con sus vapores, enardece el cerebro y oprime al ánima noche y día con visiones tétricas y espantosas...". De Ficino a Agrippa y de Agrippa a Durero y a su *Melancolía I*, Shakespeare y *Hamlet*, Donne, Juana Inés de la Cruz, los románticos, los simbolistas... En Occidente la melancolía ha sido la enfermedad de los contemplativos y los espirituales.[*]

En la composición de la tinta negra de Michaux, química espiritual, hay un elemento saturniano. Una de sus primeras obras se llama *Príncipe de la Noche* (1937). Es un personaje suntuoso y fúnebre que, inevitablemente, hace pensar en el Príncipe de Aquitania de *El Desdichado*. Casi de la misma época es otro *gouache*, que es su doble y su réplica: *Clown*. La relación entre el Príncipe y el Clown es íntima y ambigua. Es la relación entre la mano y la mejilla: "Je le gifle, je le gifle, je le mouche ensuite par dérision". Esa relación también es la del soberano y la del súbdito: "Dans ma nuit, j'assiège mon

* Cf. Giorgio Agamben, *Stanze, La parola e il fantasma nella cultura occidentale*, Einaudi, Turín, 1977.

Roi, je me lève progressivement et je lui tords le cou... Je le secoue et le secoue comme un vieux prunier, et sa couronne tremble sur sa tête. Et pourtant, c'est mon Roi. Je le sais et il le sait, et c'est bien sûr que je suis à son service". Pero ¿quién es el rey y quién es el bufón? El secreto de la identidad de cada personaje y el de sus metamorfosis está en el tintero de la tinta negra. Las apariciones brotan de lo negro y regresan a lo negro. En la tradición pictórica de Occidente no abunda el humor y las obras modernas en que aparece pueden contarse con los dedos, de Duchamp y Picabia a Klee y de Max Ernst a Matta. La intervención de Michaux en este dominio ha sido decisiva y fulgurante. Los seres fosforescentes que brotan de su botella de tinta negra no son menos sobrecogedores que los que surgen de las ánforas donde encierran a los *djinn*.

Las primeras tentativas plásticas de Michaux fueron dibujos de líneas y "alfabetos". El signo lo atrajo desde el comienzo. Un signo liberado de su carga conceptual y más cerca, en el dominio oral, de la onomatopeya que de la palabra. La pintura y la escritura se cruzan en Michaux sin jamás confundirse. Su poesía quisiera ser ritmo puro mientras que su pintura está como recorrida por el deseo de decir. En un caso, nostalgia de la línea y, en el otro, de la palabra. Pero sus poemas, en las fronteras de la glosolalia y del silencio, dicen; y sus pinturas, al borde del decir, callan. Lo que dice su pintura es intraducible al lenguaje de la poesía y viceversa. No obstante, ambas confluyen: el mismo maelström las fascina. Mundo de las apariciones, aglomeraciones y disoluciones de las formas, mundo de líneas y flechas acribillando horizontes en fuga: el movimiento es metamorfosis continua, el espacio se desdobla, se dispersa, se esparce en fragmentos animados, se reúne consigo mismo, gira, es una bola incandescente que

corre por un llano pelado, se detiene al borde del papel, es una gota de tinta preñada de reptiles, es una gota de tiempo que revienta y cae en una terca lluvia de semillas que dura un milenio. Las criaturas de Michaux sufren todos los cambios, de la petrificación a la evaporación. El humo se condensa en montaña, la piedra es maleable y, si soplas sobre ella, se disipa, vuelta un poco de aire. Génesis pero génesis al revés: las formas, chupadas por el maelström, regresan hacia su origen. Caída de las formas hacia sus formas antiguas, embrionarias, anteriores al yo y al lenguaje mismo. Manchas, marañas. Después, todo se desvanece. Ya estamos ante lo ilimitado, ante lo que Michaux llama lo "transreal". Antes de las formas y de los nombres. El más allá de lo visible que es también el más allá de lo decible. Fin de la pintura y de la poesía. En una última metamorfosis la pintura de Michaux se abre y muestra que, verdaderamente, no hay nada que ver. En ese instante todo recomienza: lo ilimitado no está afuera sino adentro de nosotros.

Ciudad de México, 6 de octubre de 1977.

ELIZABETH BISHOP O EL PODER
DE LA RETICENCIA *

EN AMÉRICA la poesía empezó a hablar con voz de mujer:
Sor Juana Inés de la Cruz. Desde entonces, con una suerte de
regularidad astronómica, de la Argentina al Canadá, en todas
las lenguas de nuestro continente, aparecen de tiempo en
tiempo ciertos nombres que son verdaderos centros de gravi-
tación poética: Emily Dickinson, Marianne Moore, Gabriela
Mistral, Elizabeth Bishop. Cada una de ellas distinta, incon-
fundible, única.

Clasificar a los poetas por su sexo no es menos ilusorio
que clasificar a los caballos de carrera por el color de sus ojos.
Sí, el sexo es una circunstancia determinante como lo son la
lengua del poeta, la época y la sociedad en que vive, la fami-
lia de donde viene, los sueños que soñó de niño... Pero la
poesía es el arte de transformar las circunstancias determinan-
tes en una obra autónoma y que escapa a esas circunstancias.
El poema tiene una vida independiente del poeta y del sexo
del poeta. La poesía es la *otra voz*. La voz que viene de *allá*,
un allá que siempre es *aquí*.

¿Cuál es el color, la temperatura, el timbre, el metal de la
voz de Elizabeth Bishop? ¿Es oscura, aguda, profunda, lumi-
nosa? ¿De dónde viene? Como toda voz de poeta auténtico,
su voz viene de allá, del otro lado. Ese allá está en todas par-
tes, ese otro lado es cualquier parte. La voz que oye el poeta

* Palabras en la lectura de poemas de Elizabeth Bishop en la Academia Americana
de poetas el 4 de diciembre de 1974 en Nueva York.

no la oye en la cueva de Delfos sino en su propio cuarto. Pero en cuanto la poesía interviene

> ...de pronto ya estás en un lugar diferente
> en donde todo parece suceder en olas,

la cresta de los edificios ondea como un campo de trigo y en el taxi "el contador brilla como un búho moral"... La operación poética libera a las cosas de sus asociaciones y relaciones habituales; al marchar por una playa vemos "un rastro de grandes pisadas de perro" y al final del poema descubrimos que "esas grandes, majestuosas pisadas" no eran sino las del "sol león, un sol que había caminado por la playa durante la última marea baja...". En la poesía de Elizabeth Bishop las cosas vacilan entre ser lo que son o ser una cosa distinta de la que son. Esta duda se manifiesta a veces como humor y otras como metáfora. En ambos casos se resuelve, invariablemente, en un salto que es una paradoja: las cosas se deciden a ser otra cosa sin dejar de ser la cosa que son. Este salto tiene dos nombres: uno es imaginación, otro es libertad. Son sinónimos. Imaginación describe la operación poética como un juego gratuito; libertad la define como una elección moral. La poesía de Elizabeth Bishop tiene la ligereza de un juego y la gravedad de una decisión.

Fresca, clara, potable: estos adjetivos, que se aplican generalmente al agua y que tienen un sentido a un tiempo físico y moral, convienen perfectamente a la poesía de Elizabeth Bishop. Como el agua, su voz brota de lugares oscuros y hondos; como ella, satisface la doble sed de nuestro espíritu: sed de realidades y sed de maravillas. El agua nos deja ver las cosas que reposan en su fondo pero sometidas a una continua metamorfosis: cambian con los más leves cambios de la luz,

106

ondulan, se mecen, viven una vida de fantasmas, una bocanada de viento las disipa. Poesía que se oye como se oye el agua: rumor de sílabas entre piedras y yerbas, oleajes verbales, grandes zonas de silencio y transparencia.

Agua pero también aire: poesía para ver, poesía visual. Palabras límpidas como un día puro. El poema es un lente potente que juega con las distancias y las presencias. La yuxtaposición de los espacios y las perspectivas hacen del poema un teatro donde se representa el más antiguo y cotidiano de los misterios: la realidad y sus enigmas.

Poesía para viajar con los ojos abiertos o cerrados: las Siete Maravillas del Viejo Mundo, ya "un poco cansadas" o la infancia inmovilizada en una escena (una niña y, colgado como un pájaro en su jaula, el almanaque que dice: "es tiempo de plantar lágrimas"); la "fazenda" en la montaña y su vestidura de cascada en la estación de lluvias o las "blancas mutaciones" de la niebla en Cape Breton; viajes hacia dentro o hacia fuera, al pasado o al presente, a las ciudades secretas de la memoria o por las galerías circulares del deseo.

Poesía como si el agua hablase, como si el aire pensase... Estas pobres comparaciones no son sino maneras de aludir a la perfección. No la perfección del triángulo, la esfera o la pirámide: la perfección irregular, la perfección imperfecta de la planta y del insecto. Poemas perfectos como un gato o una rosa, no como un teorema. Objetos vivos: músculos, piel, ojos, oídos, color, temperatura. Poemas que caminan, respiran, sienten, lloran (con discreción), sonríen (con inteligencia). Objetos hechos de palabras que nos hablan como cada uno de nosotros debería hablarse a sí mismo: con humor, piedad, resignación, cortesía. Objetos que hablan pero, sobre todo, objetos que saben callarse. Nos ahogamos no en un mar sino en un pantano de palabras. Del discurso político al ser-

món ideológico, del "inagotable murmullo" surrealista a la confesión en público, la poesía del siglo xx se ha vuelto gárrula. Hemos olvidado que la poesía no está en lo que dicen las palabras sino en lo que se dice entre ellas: aquello que aparece fugazmente en pausas y silencios. En los talleres de poesía de las Universidades debería haber un curso obligatorio para los poetas jóvenes: aprender a callar. Los poderes inmensos de la reticencia: ésa es la gran lección de la poesía de Elizabeth Bishop. Pero hago mal en hablar de lección: su poesía no nos enseña nada. Oírla no es oír una lección: es un placer —verbal y mental— tanto como una experiencia espiritual. Oigamos a Elizabeth Bishop, oigamos lo que nos dicen sus palabras y lo que, a través de ellas, nos dice su silencio.

ELIZABET BISHOP:
EL FIN DE MARZO, DUXBURY

El mes de Marzo llega como león,
se va como cordero
—o viceversa: como cordero llega,
se va como león.

Viejo refrán inglés

A John Malcom Brinnin y Bill Read

Frío y ventoso, no el mejor día
para un paseo por esa larga playa.
Distante cada cosa —lo más lejos posible,
lo más adentro: remota, la marea; encogido, el océano;
pájaros marinos, solos o en parejas.
El viento de la costa, pendenciero y helado,
nos entumió la mitad de la cara,
desbarató la formación

de una bandada solitaria de gansos canadienses,
sopló sobre las horizontales olas inaudibles
y las alzó en niebla acerada.

El cielo más obscuro que el agua
—*su* color el jade de la grasa de carnero.
Con botas de hule, por la arena mojada, seguimos
un rastro de grandes pisadas de perro
(tan grandes que parecían más bien de león). Después,
repetidos, sin fin, hallamos unos hilos blancos y mojados
—leguas y leguas de lazos, hasta el filo del agua,
donde comienza la marea. Terminaron al cabo:
una gruesa maraña blanca del tamaño de un hombre
aparecía con cada ola, empapada alma en pena,
y se hundía con ella, saturada, dando el alma...
¿El hilo de una cometa? Pero ¿dónde la cometa?

Yo quería ir hasta mi proto-soñada-casa,
mi cripto-soñada-casa, en caja sobre pilotes,
ladeada y de verde tejado
—una casa alcachofa pero más verde
(¿hervida en bicarbonato de soda?),
protegida contra las mareas de primavera
por una empalizada de —¿son barras de ferrocarril?
(Muchas de las cosas de este lugar son dudosas.)
Me gustaría retirarme ahí, para no hacer *nada*
o casi nada —y para siempre— en dos cuartos desnudos:
mirar con los binoculares, leer libros aburridos,
largos, muy largos libros viejos, apuntar notas inútiles,
hablar conmigo misma y, los días de niebla,
atisbar el resbalar de las gotas, grávidas de luz.
En la noche, un *grog à l'americaine*.
Lo encendería con un fósforo de cocina
y la adorable, diáfana llama azul
se mecería duplicada en la ventana.

Ha de haber ahí una estufa; *hay* una chimenea,
sesgada, enderezada con alambres,
y electricidad sin duda
—al menos, atrás de la casa, otro alambre
ata flojamente todos los cabos
con algo que está más allá de las dunas.
Luz para leer: ¡perfecto! Pero —imposible.
Y aquel día el viento era demasiado frío
para ir hasta allá —y, por supuesto,
habían condenado las ventanas con tablones.
Al regreso, se heló la otra mitad de nuestras caras.
Salió el sol, justo por un minuto.
Por un minuto justo, montadas en sus biseles de arena,
las rodadas, húmedas piedras dispersas
fueron multicolores
y las que eran bastante altas arrojaron largas sombras,
sombras individuales, que recogían inmediatamente.
Tal vez se habían estado burlando del sol león
pero ahora él estaba detrás de ellas
—un sol que al caminar por la playa con la última marea baja
había dejado ese rastro de grandes, majestuosas pisadas,
y que quizá, para jugar con él, había dado un zarpazo
 a un cometa en el cielo.

EL ÁRBOL DE LA VIDA *

La otra noche, al cerrar el libro, los ojos rojos de insomnio, la cabeza hirviente de ideas en guerra, mientras miraba sin mirar a través de la ventana el paisaje negro atravesado por las luces veloces de los autos, me oí murmurar: *gris es la teoría, verde el árbol de la vida.* ¿Verde o dorado? Qué importa. Tal vez: verde y dorado. Las dos palabras, al repetirlas mentalmente, se iluminaron como el follaje encendido de los arces en estos días de otoño, flotaron en mi memoria un instante y después se desvanecieron enteramente. Desaparecieron como habían aparecido: silenciosamente y sin avisar, por una de esas brechas súbitas que el cansancio o la distracción abren a veces en nosotros. En esos espacios vacíos los tiempos se entrecruzan y se invierte nuestra relación con las cosas: más que recordar al pasado sentimos que el pasado nos recuerda. Premios inesperados: el pasado se hace presente, presencia impalpable pero real. Entre el temblor de las ramas y el rumor de las sílabas, alguien me mira —el que fui antes, hace mucho, el muchacho aquel que repetía embelesado por los patios de la Escuela Nacional Preparatoria la frase recién leída: *gris es la teoría, verde el árbol...*

¿Quién podría ahora repetir esa frase con la misma inocencia? La vida ya no se nos presenta como un árbol verde y/o dorado sino como una relación físico-química entre moléculas. Su representación gráfica es una caprichosa configura-

* A propósito de *La Logique du vivant (Une histoire de l'heredité)* de François Jacob, Gallimard, París, 1970.

ción de polígonos irregulares que evoca, si algo evoca, no al mundo que llamamos natural sino a esos paisajes mentales de Ives Tanguy hechos de una playa abstracta cubierta con una población de burbujas-guijarros. La palabra *vida* no sólo ha dejado de ser una imagen, sino, incluso, una idea: es un nombre vacío. El concepto vida designaba a una realidad única, dueña de propiedades también únicas; había un momento (¿cuál, dónde, cómo?) en el que la materia cambiaba y se transformaba en vida, es decir, en una materia cualitativamente diferente del resto de la materia. En las células había un elemento irreductible a los otros elementos, sustancias o combinaciones de sustancias —un elemento inasible y de ahí que se le identificase como el "misterio de la vida". Ese elemento animaba a la materia como si fuese un equivalente del antiguo soplo vital. El espíritu, expulsado del reino de las esencias incorruptibles, volvía a ser lo que había sido al principio: el aliento que anima al barro. Esa metáfora llevaba a otra: si lograba aislar ese elemento que era el homólogo moderno del soplo divino, el hombre se convertiría en un verdadero dios. Curiosa inversión de la historia bíblica: el mismo saber que había causado la pérdida de Adán y Eva sería ahora el instrumento de la divinización de los hombres... La genética moderna nos desengaña: no es posible aislar a ese elemento cualitativamente diferente porque ese elemento no existe. El secreto es que no hay secreto. El misterio se evapora porque el concepto mismo de *vida* se disuelve: es un proceso y no hay en ella ningún elemento distinto e irreductible a los otros procesos. La vida no es una excepción, salvo en el sentido de ser, probablemente, una combinación insólita, un caso fortuito en la naturaleza.

Al desvanecerse el "misterio de la vida", se desvaneció también nuestra pretensión a la divinidad y a la inmortali-

dad: en el programa genético, dice Jacob, está inscrita la palabra *muerte*. Una de las condiciones para la reduplicación de las células —la condición *sine qua non*— es que sean mortales; por lo tanto, la serie de combinaciones físico-químicas que llamamos vida incluye necesariamente la combinación que llamamos muerte. En el nivel de la biología molecular las palabras vida y muerte no poseen existencia propia: la vida se resuelve (se disuelve) en una relación físico-química y la muerte se disuelve (se resuelve) en el proceso vida. Pero la diferencia entre una y otra no desaparece; mejor dicho, desaparece sólo para reaparecer en otro nivel. Si lo físico-químico absorbe a lo biológico, la distinción entre vida y muerte se desplaza de las células a la conciencia. Desde el punto de vista del proceso físico-químico, la diferencia entre lo que llamamos vida y lo que llamamos muerte es ilusoria: son dos momentos inseparables y complementarios de la misma operación; desde el punto de vista humano, las realidades vida y muerte, aunque sean inseparables, no son complementarias sino contradictorias; yo sé que voy a morir y saberlo me desvela. La ciencia había mostrado que las eternidades y las inmortalidades de las religiones eran quimeras; al mismo tiempo, nos había hecho creer que ella nos daría alguna vez la sabiduría y, quizá, la inmortalidad. La sabiduría: el temple para mirar de frente a la muerte y reconciliarnos con ella; la inmortalidad: el poder de vencerla. La genética repite ahora, en un lenguaje distinto pero no menos definitivo que el del cristianismo, el "polvo eres y en polvo te convertirás". Ni inmortalidad ni sabiduría.

En el fondo de los materialismos modernos yacía escondida, hasta hace poco, la semilla de la esperanza en la resurrección. No es difícil entender la razón: nuestros materialismos están impregnados de evolucionismo y por eso, a dife-

rencia del pesimismo de los de la antigüedad, son optimistas. Esto es lo que distingue a Epicuro y Lucrecio de Marx y de Darwin. Así Engels pensaba que si los hombres no son inmortales, la especie llegaría a serlo: algún día se descubriría el secreto para vencer a la segunda ley de la termodinámica que condena nuestro mundo a la extinción. Mayakowski creía que en el futuro los sabios podrían devolverle la vida a los muertos y en uno de sus grandes poemas de amor, con una exageración que oscila entre lo ridículo y lo grandioso, pide a los camaradas del futuro la resurrección del poeta Mayakowski y de su amada. Pero el ejemplo más impresionante es el de César Vallejo. En su poema "Masa" no es la ciencia del futuro sino la voluntad de todos los hombres la que resucita al combatiente caído. Un milagro no menos prodigioso que el de Lázaro y que depende de otro milagro: el amor universal entre los hombres. El comunismo vencerá a la muerte.

La ciencia disipa las ilusiones de Mayakowski y de Vallejo como antes había disipado las ilusiones religiosas. No obstante, no disipa la contradicción: la desplaza. Si fuésemos como las células, nuestro único deseo sería morir para duplicarnos; somos hombres y nos espanta tanto la idea de la duplicación como la de la muerte. En todas las sociedades el hombre teme a su doble: es su enemigo, su fantasma, la imagen presente de su muerte futura. Nuestra sombra nos avisa de nuestra mortalidad y por eso es aborrecible; matar a mi doble es matar a mi muerte y de ahí que en muchos mitos uno de los gemelos ha de ser sacrificado. Cada hombre se cree único y efectivamente lo es para sí mismo. Incluso si la reflexión me hace descubrir que el yo es un haz de sensaciones, deseos y pensamientos inconsistentes y sin realidad propia, según dicen los budistas y Hume, ese descubrimiento sólo puedo hacerlo yo y en mí mismo. La crítica del yo es por ne-

cesidad una autocrítica. Así, entre el programa de las células y el del hombre hay una disparidad radical: ellas están hechas para morir duplicándose —o sea que buscan la inmortalidad en su doble; nosotros matamos a nuestro doble y buscamos (inútilmente) la inmortalidad en nosotros mismos. Ellas realizan su programa y nosotros fracasamos. ¿De veras fracasamos? Quizás en nuestro programa está inscrita la palabra *fracaso* como la palabra *muerte* está inscrita en el programa celular. Y hay algo aún más turbador: somos ese momento de la evolución en que las células se critican y se niegan. Nuestra contradicción es constitucional y por eso, tal vez, insoluble.

Los avances de la ciencia se parecen, en cierto modo, a los actos de los prestidigitadores; concluida la función, el mago nos enseña sus manos limpias para decirnos con ese gesto que sus prodigios estaban hechos de aire: no había nada detrás de ellos. La física nos reveló que la materia no era ni una sustancia ni una cosa sino una relación: la antigua materia, como en un acto de prestidigitación, se desvaneció. Ahora la genética repite la misma operación con la vida. Materia y vida se han vuelto palabras no menos gaseosas que alma y espíritu. Lo que llamamos vida es un sistema de llamadas y respuestas, una red de comunicaciones que es asimismo un circuito de transformaciones. En el proceso de la comunicación las llamadas se transforman y esa transformación es análoga a lo que llamamos traducción. Cada transformación equivale, en cierto modo, a una traducción que provoca una respuesta que, a su vez, ha de ser traducida. El sistema puede concebirse como un circuito de transformaciones/traducciones, es decir, como una cadena de metáforas que se resuelve en una serie de equivalencias. La analogía con el lenguaje es perfecta —y con el lenguaje en su perfección extrema: el poema. Como en un poema de poemas, cada cosa rima con la

otra, cada cosa —sin dejar de ser ella misma— es otra y todas ellas, siendo distintas, son la misma cosa. El sistema es un orbe de equivalencias y correspondencias. Pero hay un momento en que la espiral de llamada/transformación/respuesta se interrumpe: muerte y vida son términos correspondientes entre las células, no en mi conciencia. Para mí la muerte es la muerte y la vida es la vida. Ruptura, disonancia, incomunicación, ironía: el universo se nos apareció como un sistema solar de correspondencias y de pronto, en el centro, el sol ennegrece. El texto se vuelve ilegible y hay una laguna: el hombre. El único ser que oye (o cree oír) el poema del universo, no se oye en ese poema —salvo como silencio.

Cambridge, Mass., octubre de 1971.

116

PIEDRAS: REFLEJOS Y REFLEXIONES *

México, 2 de septiembre de 1975.

Monsieur Roger Caillois,
París.

Querido Roger:

Acabo de recibir *Pierres Réfléchies*. Libro admirable, tal vez uno de los mejores de usted y, sin duda, uno de los más hermosos de la prosa francesa moderna. De la prosa y de la poesía. En una antología de ese género anfibio inventado por el genio francés, el poema en prosa, de Aloysius Bertrand y Baudelaire a Michaux y Char, los textos de *Pierres Réfléchies* ocuparían un lugar privilegiado y extremo: allí donde la incandescencia se resuelve en luz glacial, allí donde la escultura se disuelve en transparencia. Usted ha inventado en las letras modernas una nueva y difícil forma de la *coincidentia oppositorum*.

Materia y espíritu son para usted, sin cesar de ser opuestos, dos dimensiones de la naturaleza y de ahí que, por ejemplo, encuentre en las espirales de un cristal la prefiguración tanto de la geometría como de la arquitectura. Al escribir estas líneas acuden a mi memoria los edificios circulares de los antiguos mexicanos consagrados al viento, a Quetzalcóatl, uno de cuyos atributos era el caracol marino, emblema del poema lo mismo para Mallarmé que para Darío. Los textos de *Pierres Réfléchies* son, como el caracol marino, finitos y

* Carta-prólogo a una selección de *Pierres Réfléchies* (traducción de José de la Colina), publicada en *Plural*, n.º 56 (mayo 1976).

dueños de resonancias remotas. Continua intercomunicación entre la materia y el espíritu precisamente en sus dos formas extremas: la piedra y la palabra.

Me pregunto si esos textos reflejan, como usted dice, una experiencia cercana a la mística. Me inclinaría a creerlo el género de embriaguez que le otorga la contemplación de esas piedras, esa "media hora de silencio" que es un imprevisto y gratuito golfo de claridad y de calma en la "baraúnda de ese discurso sin pausas ni comas" que son nuestras vidas. Pero la experiencia provoca en usted un surtidor de imágenes —algunas inolvidables— mientras que la experiencia mística las disipa. No pienso solamente en la vacuidad de los budistas sino en los cristianos y los neoplatónicos, en esa "divina desolación", semejante a la inmensidad desierta del mar monótono, de que habla uno de ellos. Lo que Dante ve al final de su viaje es propiamente nada: un esplendor.

A mi juicio, la experiencia de usted se acerca más a lo que se llama la "experiencia poética" y que consiste en ver al mundo como un sistema de correspondencias, un tejido de acordes, universo de señales que son llamadas y respuestas —y, a veces, ruptura dolorosa o resignada, el silencio, el hueco: la ironía, la excepción que es ser hombre. Cierto, no hay que confundir la "experiencia poética" con la poesía. Ese fue, creo, el error de Breton. La materia prima de la poesía, en el sentido en que los escolásticos usaban esta expresión, es la "experiencia poética" pero el poeta es el que hace, con esa experiencia, poemas: objetos verbales finitos y, a un tiempo, sensibles y mentales. En este sentido *Pierres Réfléchies* es la obra de un raro y verdadero poeta.

Un abrazo de su antiguo amigo y lector.

Octavio Paz

LA MIRADA ANTERIOR

Hace unos años me dijo Henri Michaux: "Yo comencé publicando pequeñas *plaquettes* de poesía. El tiro era de unos 200 ejemplares. Después subí a 2 mil y ahora he llegado a los 20 mil. La semana pasada un editor me propuso publicar mis libros en una colección que tira 100 mil ejemplares. Rehusé: lo que quiero es regresar a los 200 del principio". Es difícil no simpatizar con Michaux: más vale ser desconocido que mal conocido. La mucha luz es como la mucha sombra: no deja ver. Además, la obra debe preservar su misterio. Cierto, la publicidad no disipa los misterios y Homero sigue siendo Homero después de miles de años y miles de ediciones. No los disipa pero los degrada: hace de Prometeo un espectáculo de circo, de Jesucristo una estrella de *music-hall*, de *Las meninas* un icono de obtusas devociones y de los libros de Marx objetos simultáneamente sagrados e ilegibles (en los países comunistas nadie los lee y todos juran en vano sobre ellos). La degradación de la publicidad es una de las fases de la operación que llamamos *consumo*. Transformadas en golosinas, las obras son literalmente deglutidas, ya que no gustadas, por lectores apresurados y distraídos.

Algunos desesperados de talento oponen a las facilidades de la publicidad un texto impenetrable. Recurso suicida. La verdadera defensa de la obra consiste en irritar y seducir la atención del lector con un texto que pueda leerse de muchas maneras. El ejemplo mayor es *Finnegans Wake*. La dificultad de ese libro no depende de que su significado sea inaccesible sino de que es múltiple: cada frase y cada palabra es un haz

de sentidos, un puñado de semillas semánticas que Joyce siembra en nuestras orejas con la esperanza de que germinen en nuestra cabeza. Ixión convertido en libro, Ixión y sus reflexiones, flexiones y fluxiones. Una obra que dura —lo que llamamos: un clásico— es una obra que no cesa de producir nuevos significados. Las grandes obras se reproducen a sí mismas en sus distintos lectores y así cambian continuamente. De la capacidad de autoproducción se sigue la pluralidad de significados y de ésta la multiplicidad de lecturas. Sólo hay una manera de leer las últimas noticias del diario pero hay muchas de leer a Cervantes. El periódico es hijo de la publicidad y ella lo devora: es un lenguaje que se usa y que, al usarse, se gasta hasta que termina en el cesto de basura; el *Quijote* es un lenguaje que al usarse se reproduce y se vuelve otro. Es una transparencia ambigua: el sentido deja ver otros posibles sentidos.

¿Qué pensará Carlos Castaneda de la inmensa popularidad de sus obras? Probablemente se encogerá de hombros: un equívoco más en una obra que desde su aparición provoca el desconcierto y la incertidumbre. En la revista *Time* se publicó hace unos meses una extensa entrevista con Castaneda. Confieso que el "misterio Castaneda" me interesa menos que su obra. El secreto de su origen —¿es peruano, brasileño o chicano?— me parece un enigma mediocre, sobre todo si se piensa en los enigmas que nos proponen sus libros.* El primero de esos enigmas se refiere a su naturaleza: ¿antropología o ficción literaria? Se dirá que mi pregunta es ociosa: documento antropológico o ficción, el significado de la obra es

* *The Teachings of Don Juan: A Yaqui Way of Knowledge,* University of California Press, 1968; *A Separate Reality: Further Conversations with Don Juan,* Simon and Schuster, 1970; *Journey to Ixtlán: The Lessons of Don Juan,* Simon and Schuster, 1972.

el mismo. La ficción literaria es ya un documento etnográfico y el documento, como sus críticos más encarnizados lo reconocen, posee indudable valor literario. El ejemplo de *Tristes Tropiques* —autobiografía de un antropólogo y testimonio etnográfico— contesta la pregunta. ¿La contesta realmente? Si los libros de Castaneda son una obra de ficción literaria, lo son de una manera muy extraña: su tema es la derrota de la antropología y la victoria de la magia; si son obras de antropología, su tema no puede serlo menos: la venganza del "objeto" antropológico (un brujo) sobre el antropólogo hasta convertirlo en un hechicero. Antiantropología.

La desconfianza de muchos antropólogos ante los libros de Castaneda no se debe sólo a los celos profesionales o a la miopía del especialista. Es natural la reserva frente a una obra que comienza como un trabajo de etnografía (las plantas alucinógenas —peyote, hongos y datura— en las prácticas y rituales de la hechicería yaqui) y que a las pocas páginas se transforma en la historia de una conversión. Cambio de posición: el "objeto" del estudio —don Juan, chamán yaqui— se convierte en el sujeto que estudia y el sujeto —Carlos Castaneda, antropólogo— se vuelve el objeto de estudio y experimentación. No sólo cambia la posición de los elementos de la relación sino que también ella cambia. La dualidad sujeto/objeto —el sujeto que conoce y el objeto por conocer— se desvanece y en su lugar aparece la de maestro/neófito. La relación de orden científico se transforma en una de orden mágico-religioso. En la relación inicial, el antropólogo quiere *conocer* al otro; en la segunda, el neófito quiere *convertirse* en otro.

La conversión es doble: la del antropólogo en brujo y la de la antropología en *otro* conocimiento. Como relato de su conversión, los libros de Castaneda colindan en un extremo con la etnografía y en otro con la fenomenología, más que de

la religión, de la experiencia que he llamado de la *otredad.* [*]
Esta experiencia se expresa en la magia, la religión y la poesía
pero no sólo en ellas: desde el paleolítico hasta nuestros días
es parte central de la vida de hombres y mujeres. Es una ex-
periencia constitutiva del hombre, como el trabajo y el len-
guaje. Abarca del juego infantil al encuentro erótico y del sa-
berse solo en el mundo a sentirse parte del mundo. Es un des-
prendimiento del yo que somos (o creemos ser) hacia el *otro*
que también somos y que siempre es distinto de nosotros.
Desprendimiento: aparición: Experiencia de la *extrañeza* que
es ser hombres. Como destrucción crítica de la antropología,
la obra de Castaneda roza las opuestas fronteras de la filoso-
fía y la religión. Las de la filosofía porque nos propone, des-
pués de una crítica radical de la realidad, otro conocimiento,
no-científico y alógico; las de la religión porque ese conoci-
miento exige un cambio de naturaleza en el iniciado: una con-
versión. El *otro* conocimiento abre las puertas de la *otra* reali-
dad a condición de que el neófito se vuelva *otro.* La ambigüe-
dad de los significados se despliega en el centro de la expe-
riencia de Castaneda. Sus libros son la crónica de una conver-
sión, el relato de un despertar espiritual y, al mismo tiempo,
son el redescubrimiento y la defensa de un saber despreciado
por Occidente y la ciencia contemporánea. El tema del saber
está ligado al del poder y ambos al de la metamorfosis: el
hombre que sabe (el brujo) es el hombre de poder (el gue-
rrero) y ambos, saber y poder, son las llaves del cambio.
El brujo puede ver la otra realidad porque la ve con otros
ojos —con los ojos del *otro.*

Los medios para cambiar de naturaleza son ciertas dro-
gas usadas por los indios americanos. La variedad de las

* Cf. *El arco y la lira*, FCE, México, 1956, especialmente "Los signos en rotación".

plantas alucinógenas que conocían las sociedades precolombinas es asombrosa, del *yagé* o *ayahuaca* de Sudamérica al peyote del altiplano mexicano, y de los hongos de las montañas de Oaxaca y Puebla a la *datura* que da don Juan a Castaneda en el primer libro de la trilogía. Aunque los misioneros españoles conocieron (y condenaron) el uso de substancias alucinógenas por los indios, los antropólogos modernos no se interesaron en el tema sino hasta hace muy poco tiempo. En realidad, señala Michael J. Harner, "los estudios más importantes sobre la materia se deben, más que a los antropólogos, a farmacólogos como Lewin y a botánicos como Schultze y Watson".* Uno de los méritos de Castaneda es haber pasado de la botánica y la fisiología a la antropología. Castaneda ha penetrado en una tradición cerrada, una sociedad subterránea y que coexiste, aunque no convive, con la sociedad moderna mexicana. Una tradición en vías de extinción: la de los brujos, herederos de los sacerdotes y chamanes precolombinos.

La sociedad de los brujos de México es una sociedad clandestina que se extiende en el tiempo y en el espacio. En el tiempo: es nuestra contemporánea, pero por sus creencias, prácticas y rituales hunde sus raíces en el mundo prehispánico; en el espacio: es una cofradía que por sus ramificaciones abarca a toda la república y penetra hasta el sur de los Estados Unidos. Una tradición sincretista, lo mismo por sus prácticas que por su visión del mundo. Por ejemplo, don Juan

* *Hallucinogens and Schamanismm*, ed. Michael J. Harner, Oxford University Press. Entre los ensayos que recoge este libro, dos me llamaron particularmente la atención, uno de Henry Munn sobre el uso de los hongos entre los chamanes mazatecos y otro de Harner sobre la importancia, hasta ahora ignorada, de los alucinógenos —datura, mandrágora, belladona— en la hechicería medieval y renacentista. La hipótesis de Munn es apasionante: los hongos excitan la facultad hablante y poetizante del chamán. En cuanto a la hechicería de Occidente, hay que releer, a la luz del estudio de Harner, ciertas obras clásicas, como los primeros capítulos de *El asno de oro*.

usa indistintamente el peyote, los hongos y la datura mientras que los chamanes de Huatla, según Munn, se sirven únicamente de los hongos. En las ideas de don Juan sobre la naturaleza de la realidad y del hombre aparece continuamente el tema del doble animal, el *nahual*, cardinal en las creencias precolombinas, al lado de conceptos de origen cristiano. Sin embargo, no me parece aventurado afirmar que se trata de un sincretismo en el que tanto el fondo como las prácticas son esencialmente precolombinos. La visión de don Juan es la de una civilización vencida y oprimida por el cristianismo virreinal y por las sucesivas ideologías de la República Mexicana, de los liberales del siglo xix a los revolucionarios del xx. Un vencido indomable. Las ideologías por las que matamos y nos matan desde la Independencia, han durado poco; las creencias de don Juan han alimentado y enriquecido la sensibilidad y la imaginación de los indios desde hace varios miles de años.

Es notable, mejor dicho: reveladora, la ausencia de nombres mexicanos entre los de los investigadores de la faz secreta, nocturna de México.* Esta indiferencia podría atribuirse a una deformación profesional de nuestros antropólogos, víctimas de prejuicios cientistas que, por lo demás, no comparten todos sus colegas de otras partes. A mi juicio se trata más bien de una inhibición debida a ciertas circunstancias históricas y sociales. Nuestros antropólogos son los herederos directos de los misioneros, del mismo modo que los brujos lo son de los sacerdotes prehispánicos. Como los misioneros del siglo xvi, los antropólogos mexicanos se acercan a las comunidades indígenas no tanto para conocerlas como para cambiarlas. Su actitud es inversa a la de Castaneda. Los

* Una excepción: los estudios de Fernando Benítez, una notable contribución a este tema. Pero una golondrina no hace verano.

misioneros querían extender la comunidad cristiana a los indios; nuestros antropólogos quieren intregrarlos en la sociedad mexicana. El etnocentrismo de los primeros era religioso. el de los segundos es progresista y nacionalista. Esto último limita gravemente su comprensión de ciertas formas de vida. Sahagún comprendía profundamente la religión india, incluso si la concebía como una monstruosa artimaña del demonio, porque la contemplaba desde la perspectiva del cristianismo. Para los misioneros las creencias y prácticas religiosas de los indios eran algo perfectamente serio, *endemoniadamente* serio; para los antropólogos son aberraciones, errores, productos culturales que hay que clasificar y catalogar en ese museo de curiosidades y monstruosidades que se llama etnografía.

Otro de los obstáculos para la recta comprensión del mundo indígena, lo mismo el antiguo que el contemporáneo, es la extraña mezcla de *behaviorismo* norteamericano y de marxismo vulgar que impera en los estudios sociales mexicanos. El primero es menos dañino; limita la visión pero no la deforma. Como método científico es valioso, no como filosofía de la ciencia. Esto es evidente en la esfera de la lingüística, la única de las llamadas ciencias sociales que se ha constituido verdaderamente como tal. No es necesario extenderse sobre el tema: Chomsky ha dicho ya lo esencial. La limitación del marxismo es de otra índole. Reducir la magia a una mera superestructura ideológica puede ser, desde cierto punto de vista, exacto. Sólo que se trata de un punto de vista demasiado general y que no nos deja ver el fenómeno en su particularidad concreta. Entre antropología y marxismo hay una oposición. La primera es una ciencia o, más bien, aspira a convertirse en una; por eso se interesa en la descripción de cada fenómeno particular y no se atreve sino con las mayores reservas a emitir conclusiones generales. Todavía no hay

leyes antropológicas en el sentido en que hay leyes físicas. El marxismo no es una ciencia, sino una teoría de la ciencia y de la historia (más exactamente: una teoría de la ciencia como producto de la historia); por eso engloba todos los fenómenos sociales en categorías históricas universales: comunismo primitivo, esclavismo, feudalismo, capitalismo, socialismo. El modelo histórico del marxismo es sucesivo, progresista y único; quiero decir, todas las sociedades han pasado, pasarán o deben pasar por cada una de esas fases de desarrollo histórico, desde el comunismo original hasta el comunismo de la era industrial. Para el marxismo no hay sino una historia, la misma para todos. Es un universalismo que no admite la pluralidad de civilizaciones y que reduce la extraordinaria diversidad de sociedades a unas cuantas formas de organización económica. El modelo histórico de Marx fue la sociedad occidental; el marxismo es un etnocentrismo que se ignora.*

En otras páginas me he referido a la función de las drogas alucinógenas en la experiencia visionaria (*Corriente alterna*, México, 1967). Sería una impertinencia repetir aquí lo que dije entonces, de modo que me limitaré a recordar que el uso de los alucinógenos puede equipararse a las prácticas ascéticas: son medios predominantemente físicos y fisiológicos para provocar la iluminación espiritual. En la esfera de la imaginación son el equivalente de lo que son el ascetismo para los sentidos y los ejercicios de meditación para el entendimiento. Apenas si debo añadir que, para ser eficaz, el empleo de las substancias alucinógenas ha de insertarse en una visión del mundo y del trasmundo, una escatología, una teo-

* Naturalmente, a diferencia de sus discípulos, Marx no fue insensible del todo a la prodigiosa pluralidad de sociedades. Ejemplos: sus observaciones sobre la India y sus ideas, por desgracia nunca desarrolladas, acerca de lo que llamaba "el modo asiático de producción".

logía y un ritual. Las drogas son parte de una disciplina física y espiritual, como las prácticas ascéticas. Las maceraciones del eremita cristiano corresponden a los padecimientos de Cristo y de sus mártires; el vegetarianismo del yoguín a la fraternidad de todos los seres vivos y a los misterios del karma; los giros del derviche a la espiral cósmica y a la disolución de las formas en su movimiento. Dos transgresiones opuestas, pero coincidentes, de la sexualidad normal: la castidad del clérigo cristiano y los ritos eróticos del adepto tantrista. Ambas son negaciones religiosas de la generación animal. La comunión huichol del peyote implica prohibiciones sexuales y alimenticias más rigurosas que la Cuaresma católica y el Ramadán islámico. Cada una de estas prácticas es parte de un simbolismo que abarca al macrocosmos y al microcosmos; cada una de ellas, asimismo, posee una periodicidad rítmica, es decir, se inscribe dentro de un calendario sagrado. La práctica es visión y sacramento, momento único y repetición ritual.

Las drogas, las prácticas ascéticas y los ejercicios de meditación no son fines sino medios. Si el medio se vuelve fin, se convierte en agente de destrucción. El resultado no es la liberación interior sino la esclavitud, la locura y no la sabiduría, la degradación y no la visión. Esto es lo que ha ocurrido en los últimos años. Las drogas alucinógenas se han vuelto potencias destructivas porque han sido arrancadas de su contexto teológico y ritual. Lo primero les daba sentido, trascendencia; lo segundo, al introducir períodos de abstinencia y de uso, minimizaba los trastornos psíquicos y fisiológicos. El uso moderno de los alucinógenos es la profanación de un antiguo sacramento, como la promiscuidad contemporánea es la profanación del cuerpo. Los alucinógenos, por lo demás, sólo son útiles en la primera fase de la iniciación. Sobre este punto

Castaneda es explícito y terminante: una vez rota la percepción cotidiana de la realidad —una vez que la visión de la *otra* realidad cesa de ofender a nuestros sentidos y a nuestra razón— las drogas salen sobrando. Su función es semejante a la del *mandala* del budismo tibetano: es un *apoyo* de la meditación, necesario para el principiante, no para el iniciado.

La acción de los alucinógenos es doble: son una crítica de la realidad y nos proponen otra realidad. El mundo que vemos, sentimos y pensamos aparece desfigurado y distorsionado; sobre sus ruinas se eleva otro mundo, horrible o hermoso, según el caso, pero siempre maravilloso. (La droga otorga paraísos e infiernos conforme a una justicia que no es de este mundo, pero que, indudablemente, se parece a la del otro según lo han descrito los místicos de todas las religiones.) La visión de la *otra* realidad reposa sobre las ruinas de *esta* realidad. La destrucción de la realidad cotidiana es el resultado de lo que podría llamarse la crítica sensible del mundo. Es el equivalente, en la esfera de los sentidos, de la crítica racional de la realidad. La visión se apoya en un escepticismo radical que nos hace dudar de la coherencia, consistencia y aun existencia de este mundo que vemos, oímos, olemos y tocamos. Para ver la otra realidad hay que dudar de la realidad que vemos con los ojos. Pirrón es el patrono de todos los místicos y chamanes.

La crítica de la realidad de este mundo y del yo la hizo mejor que nadie, hace dos siglos, David Hume: nada cierto podemos afirmar del mundo objetivo y del sujeto que lo mira, salvo que uno y otro son haces de percepciones instantáneas e inconexas ligadas por la memoria y la imaginación. El mundo es imaginario, aunque no lo sean las percepciones en que, alternativamente, se manifiesta y se disipa. Puede parecer arbitrario acudir al gran crítico de la religión. No lo es: "When I

view this table and that chimney, nothing is present to me but particular perceptions, which are of a like nature with all the other perceptions [...] When I turn my reflection on *myself*, I never can perceive this *self* without some one or more perceptions: nor can I ever perceive anything but the perceptions. It is the compositions of these, therefore, which forms the self".* Don Juan, el chamán yaqui, no dice algo muy distinto: lo que llamamos realidad no son sino "descripciones del mundo" (*pinturas* las llama Castaneda, siguiendo en esto a Russell y a Wittgenstein más que a su maestro yaqui). Estas descripciones no son más sino menos consistentes e intensas que las visiones del peyote en ciertos momentos privilegiados. El mundo y yo: un haz de percepciones percibidas (¿emitidas?) por otro haz de percepciones. Sobre este escepticismo, ya no sensible sino racional, se construye lo que Hume llama la *creencia* —nuestra idea del mundo y de la identidad personal— y don Juan la *visión del guerrero*.

El escepticismo, si es congruente consigo mismo, está condenado a negarse. En un primer momento su crítica destruye los fundamentos pretendidamente racionales en que descansa nuestra fe en la existencia del mundo y del ser del hombre: uno y otro son opiniones, creencias desprovistas de certidumbre racional. El escéptico se sirve de la razón para mostrar las insuficiencias de la razón, su sinrazón secreta. Inmediatamente después, en un movimiento circular, se vuelve sobre sí mismo y examina su razonamiento: si su crítica ha sido efectivamente racional, debe estar marcada por la misma

* *A Treatise of Human Nature.* "Cuando veo esta mesa y esa chimenea, lo único que se me hace presente son determinadas percepciones particulares, que son de naturaleza semejante a la de todas las demás percepciones [...] Cuando vuelvo mi reflexión sobre *mí mismo*, no puedo jamás percibir este *yo mismo* sin alguna o algunas percepciones: ni puedo percibir nada más que las percepciones. Es pues la composición de éstas lo que forma al *yo*."

inconsistencia. La sinrazón de la razón, la incoherencia, aparecen también en la crítica de la razón. El escéptico tiene que cruzarse de brazos y, para no contradecirse una vez más, resignarse al silencio y a la inmovilidad. Si quiere seguir viviendo y hablando debe afirmar, con una sonrisa desesperada, la validez no-racional de las creencias.

El razonamiento de Hume, incluso su crítica del yo, aparece en un filósofo budista del siglo II, Nagarjuna. Pero el nihilismo circular de Nagarjuna no termina en una sonrisa de resignación sino en una afirmación religiosa. El indio aplica la crítica del budismo a la realidad del mundo y del yo —son vacuos, irreales— al budismo mismo: también la doctrina es vacua, irreal. A su vez, la crítica que muestra la vacuidad e irrealidad de la doctrina es vacua, irreal. Si todo está vacío también "todo-está-vacío-incluso-la-doctrina-*todo-está-vacío*" está vacío. El nihilismo de Nagarjuna se disuelve a sí mismo y reintroduce sucesivamente la realidad (relativa) del mundo y del yo, después la realidad (también relativa) de la doctrina que predica la irrealidad del mundo y del yo y, al fin, la realidad (igualmente relativa) de la crítica de la doctrina que predica la irrealidad del mundo y del yo. El fundamento del budismo con sus millones de mundos y, en cada uno de ellos, sus millones de Budas y Bodisatvas es un precipicio en el que *nunca* nos despeñamos. El precipicio es un reflejo que nos refleja.

No sé qué pensarán don Juan y don Genaro de las especulaciones de Hume y de Nagarjuna. En cambio, estoy (casi) seguro de que Carlos Castaneda las aprueba —aunque con cierta impaciencia. Lo que le interesa no es mostrar la inconsistencia de nuestras descripciones de la realidad —sean las de la vida cotidiana o las de la filosofía— sino la consistencia de la visión mágica del mundo. La visión y la práctica: la magia

es ante todo una práctica. Los libros de Castaneda, aunque poseen un fundamento teórico: el escepticismo radical, son el relato de una iniciación a una doctrina en la que la práctica ocupa el lugar central. Lo que cuenta no es lo que dicen don Juan y don Genaro, sino lo que hacen. ¿Y qué hacen? Prodigios. Y esos prodigios ¿son reales o ilusorios? Todo depende, dirá con sorna don Juan, de lo que se entienda por real y por ilusorio. Tal vez no son términos opuestos y lo que llamamos realidad es también ilusión. Los prodigios no son ni reales ni ilusorios: son medios para destruir la realidad que vemos. Una y otra vez el humor se desliza insidiosamente en los prodigios como si la iniciación fuese una larga tomadura de pelo. Castaneda debe dudar tanto de la realidad de la realidad cotidiana, negada por los prodigios, como de la realidad de los prodigios, negada por el humor. La dialéctica de don Juan no está hecha de razones sino de actos pero no por eso es menos poderosa que las paradojas de Nagarjuna, Diógenes o Chuang-Tseu.

La función del humor no es distinta de la de las drogas, el escepticismo racional y los prodigios: el brujo se propone con todas esas manipulaciones romper la visión cotidiana de la realidad, trastornar nuestras percepciones y sensaciones, aniquilar nuestros endebles razonamientos, arrasar nuestras certidumbres —para que aparezca la *otra* realidad. En el último capítulo de *Journey to Ixtlán*, Castaneda ve a don Genaro nadando en el piso del cuarto de don Juan como si nadase en una piscina olímpica. Castaneda no da crédito a sus ojos, no sabe si es víctima de una farsa o si está a punto de *ver*. Por supuesto, no hay nada que ver. Eso es lo que llama don Juan: *parar el mundo*, suspender nuestros juicios y opiniones sobre la realidad. Acabar con el "esto" y el "aquello", el sí y el no, alcanzar ese estado dichoso de imparcialidad con-

templativa a que han aspirado todos los sabios. La *otra* realidad no es prodigiosa: es. El mundo de todos los días es el mundo de todos los días: ¡qué prodigio!

La iniciación de Castaneda puede verse como un regreso. Guiado por don Juan y don Genaro —ese Quijote y ese Sancho Panza de la brujería andante, dos figuras que poseen la plasticidad de los héroes de los cuentos y leyendas— el antropólogo desanda el camino. Vuelta a sí mismo, no al que fue ni al pasado: al ahora. Recuperación de la visión directa del mundo, ese instante de inmovilidad en que todo parece detenerse, suspendido en una pausa del tiempo. Inmovilidad que sin embargo transcurre —imposibilidad lógica pero realidad irrefutable para los sentidos. Maduración invisible del instante que germina, florece, se desvanece, brota de nuevo. El ahora: antes de la separación, antes de falso-o-verdadero, real-o-ilusorio, bonito-o-feo, bueno-o-malo. Todos vimos alguna vez el mundo con esa mirada *anterior* pero hemos perdido el secreto. Perdimos el poder que une al que mira con aquello que mira. La antropología llevó a Castaneda a la hechicería y ésta a la visión unitaria del mundo: a la contemplación de la *otredad* en el mundo de todos los días. Los brujos no le enseñaron el secreto de la inmortalidad ni le dieron la receta de la dicha eterna: le devolvieron la vista. Le abrieron las puertas de la *otra* vida. Pero la otra vida está aquí. Sí, allá está aquí, la otra realidad es el mundo de todos los días. En el centro de este mundo de todos los días centellea, como el vidrio roto entre el polvo y la basura del patio trasero de la casa, la revelación del mundo de allá. ¿Qué revelación? No hay nada que ver, nada que decir: todo es alusión, seña secreta, estamos en una de las esquinas del cuarto de los ecos, todo nos hace signos y todo se calla y se oculta. No, no hay nada que decir.

Alguna vez Bertrand Russell dijo que "la clase *criminal* está incluida en la clase hombre". Uno podría decir: "La clase *antropólogo* no está incluida en la clase *poeta*, salvo en algunos casos". Uno de esos casos se llama Carlos Castaneda.

Cambridge, Mass., 15 de septiembre de 1973.

LA PLUMA Y EL METATE *

LAS RELACIONES de una sociedad con sus divinidades son de abajo hacia arriba: las ofrendas, las oraciones y el humo de los sacrificios ascienden del hombre al dios; o de arriba hacia abajo: la gracia y el castigo descienden del dios al hombre. Las relaciones entre las sociedades humanas no son verticales sino horizontales: el comercio, la guerra. No obstante, también hay entrecruzamiento: los dioses y los espíritus intervienen lo mismo entre los héroes de Homero que entre los españoles guerreando contra los moros o los aztecas combatiendo a los españoles. La intersección entre la sociedad divina y la humana es uno de los ejes de la guerra. En un film que es una obra maestra del género —me refiero a *Dead birds*— Robert Gardner ha mostrado que la guerra, incluso en una sociedad extremadamente simple como los *dani* de Nueva Guinea, es un nudo de fuerzas contradictorias: en la lucha también participan los espíritus de los muertos y de los elementos naturales —el viento, el frío, la noche, la lluvia. La guerra es una prueba —costosa y sangrienta— de que la imaginación no es menos real que lo que llamamos realidad. El hombre está habitado por fantasmas y los fantasmas contra los que pelea son seres de carne y hueso: él mismo y sus semejantes.

Dead birds es un film sobre la actividad central de los *dani*: la guerra. Dos notas complementarias y contradictorias definen a la guerra: *semejanza* y *extrañeza*. Los guerreros combaten a otros guerreros, es decir, luchan contra hombres que

* Sobre un film del cineasta y antropólogo Robert Gardner.

son sus iguales pero que pertenecen a una sociedad extraña. En una nueva película —*Rivers of Sand*— Robert Gardner ha escogido una situación inversa: las relaciones entre los sexos en el interior de una sociedad. De nuevo aparecen las dos notas contradictorias y complementarias pero como el reverso exacto de las anteriores: la relación se establece entre miembros diferentes —hombres y mujeres— de una misma sociedad. La guerra es oposición entre semejantes que son extraños; el matrimonio es unión entre diferentes que pertenecen al mismo grupo. En el matrimonio la relación no es horizontal sino vertical, jerárquica: el hombre domina a la mujer. La guerra es lucha entre semejantes iguales; el matrimonio es unión entre desemejantes desiguales. Al comenzar la película, el personaje central, Omali Inda, lo dice con una poderosa metáfora: "Llega un momento en que la mujer *hamar* deja la casa de su padre para irse a vivir con su marido. Es como alisar la piedra de moler con un pedazo de cuarzo. El cuarzo es su mano, su látigo —y te pegan y pegan".

La metáfora de Omali Inda, como todas las metáforas, tiene un significado plural: alude directamente a la realidad corporal y sexual en la que la mujer es como la piedra de moler y el hombre como el pedazo de cuarzo; al mismo tiempo, nos remite a la realidad social, la dominación: el cuarzo no sólo es un falo sino también es un látigo; por último, designa la división del trabajo: la esfera de la mujer es la de los quehaceres pacíficos y la del hombre es la de la caza y el combate. La relación se inicia como fricción: el hombre golpea a la mujer hasta darle la forma de una piedra de moler. En otro impresionante pasaje de la película, Omali Inda explica con gran claridad la diferencia de las ocupaciones de hombres y mujeres: "A las mujeres les toca trabajar. ¿Salen las mujeres a robar ganado o matar enemigos? Las mujeres nunca han sa-

lido a saquear. Ellas saquean escondiéndose en el matorral para desnudarse y matar piojos... La mujer caza moliendo sorgo. Acarrear agua es su modo de pillar". La sociedad *hamar* percibe estas diferencias como naturales y predeterminadas: "¿Tuvo alguna vez una mujer una erección y salió a la guerra y la cacería?"

Aunque el prestigio de las actividades masculinas es superior al de las femeninas, su utilidad es mucho menor: gracias al trabajo de las mujeres la sociedad *hamar* se alimenta. El hombre aparece como una criatura de lujo, no sólo por la pasión con que cuida su apariencia física, especialmente la elegancia de su tocado, sino por la naturaleza predominantemente gratuita, estética y poco productiva de sus ocupaciones. La caza del avestruz, por ejemplo, es una verdadera ceremonia que evoca tanto la danza como los torneos de tiro al blanco. La estética corporal es un elemento esencial de la caza: lo primero que hace el cazador es adornarse con las plumas del avestruz muerto. Así se invierte la relación de la sociedad con los extraños: aunque caza y guerra son luchas contra el mundo exterior, el cazador establece un vínculo con su enemigo que el guerrero rechaza. La caza está entre la guerra y el matrimonio: como la mujer, el avestruz es diferente; como el enemigo, es un extraño.

La ceremonia de iniciación de los adolescentes (*ukali*) ejemplifica otro tipo de relación con la sociedad animal: al saltar sobre una fila de vacas, el muchacho abandona su nombre de niño y adopta el del primer animal de la fila. Así se establece con el mundo animal un vínculo más acentuado que el de la caza y, sobre todo, de orden y sentido distintos: en lugar de lucha y muerte, la relación es de parentesco mágico. Sin embargo, la caza y la ceremonia *ukali* pertenecen, esencialmente, a la misma categoría de relaciones con el mundo

animal; en ambas, ya sea por medio de la violencia física (caza) o de la violencia ritual (magia), la finalidad es someter al mundo animal, es decir, a una sociedad *otra*. El cazador se desnuda después de haber flechado al avestruz y, en el curso de una pantomima de extraordinaria complejidad estética, arranca las plumas del animal y se adorna con ellas. Así *participa*, en el sentido que daba Lévy-Bruhl a este término; como en el rito *ukali*, hay en la caza del avestruz un elemento mágico que consiste en la apropiación de la substancia o energía animal. Otra costumbre ritual puede completar esta enumeración de las formas que asume en la sociedad *hamar* la relación con los otros y *lo otro*. Los hombres maduros se reúnen en las afueras del poblado, en un vasto semicírculo, muy separados uno del otro, como si no se tratase de hablar entre ellos sino de sostener, cada uno aisladamente, una conversación con un interlocutor invisible. Una conversación sin palabras, un intercambio de signos y poderes. Cada hombre, después de salmodiar una fórmula, ingiere un poco de agua y la expele con fuerza, como un pulverizador. Cada vez que sale el chorro de agua entre los labios de un *hamar*, se oye un silbido como de víboras invisibles. El efecto es realmente sobrecogedor. Inhalación y exhalación de los espíritus.

Los tres ejemplos que he dado de las actividades masculinas revelan que una de las oposiciones mayores, tal vez la central, de la sociedad *hamar* —la división de los sexos: lo masculino y lo femenino— no es tanto o únicamente biológica sino social. El eje de la división sexual coincide con el de la división del trabajo. Y no sólo con ésta sino con el de las ocupaciones y actividades no productivas, como los ritos. La actividad de las mujeres se orienta hacia el interior de la sociedad y se caracteriza por la preeminencia de dos funciones: la producción y la reproducción. La primera es una actividad

económica y la segunda es biológica, pero el lazo entre ellas es inmediatamente perceptible: la sociedad *hamar* subsiste gracias al trabajo de las mujeres y persiste gracias también a las madres que procrean niños y los cuidan. La actividad de los hombres se dirige hacia el exterior y no es directamente productiva. Su acción tiende a la eliminación, neutralización o subyugación de otras sociedades, trátese de sociedades humanas (tribus y grupos rivales), sociedades animales (caza del avestruz, pastoreo del ganado) o de la sociedad de los espíritus (magia y religión). La especialidad de los hombres es el diálogo con la *otredad*: los otros hombres, el mundo natural y el sobrenatural. Pero es un diálogo polémico y cuya finalidad, por la violencia o las argucias de la magia, es la apropiación y la dominación del otro —y de *lo otro*.

Un ejemplo de intersección de lo masculino y lo femenino que no está regido, al menos ostensiblemente, por la dominación, es la extracción de dientes a las muchachas. El acto presenta una faz doble: es una prueba de valor y de estética personal. "Sacarse los dientes", dice Omali Inda, "es una cuestión de juventud y belleza." Así, afirma categóricamente que la extracción de dientes es una costumbre y no un ritual. Su aseveración parece contradecir la universalidad de los ritos y mitos asociados a la extracción de dientes. ¿Cómo podemos explicar esta afirmación? Lévi-Strauss sostiene que los mitos se extinguen ya sea porque se transforman en leyendas novelescas o porque se convierten en relatos pseudohistóricos. Me atrevo a suponer que, en el caso de los ritos, tal vez su extinción consista, como lo sugiere implícitamente Omali Inda, en su transmutación en una prueba de valor que es asimismo una operación de cirujía estética. Los mitos se degradan cuando se convierten en leyendas históricas; los ritos se extinguen cuando se transforman en costumbres. Sometidas a la

erosión social, las costumbres pronto terminan en modas. Si la historia es la muerte del mito, quizá la estética sea la del rito.

La ceremonia de flagelación de las muchachas, ésta sí un verdadero rito, se presenta como la contrapartida de la extracción de dientes. Los adolescentes que acaban de pasar por la ceremonia de iniciación *ukali*, en el curso de la cual han adoptado el nombre de un animal y que viven bajo un voto temporal de castidad, tienen el privilegio de azotar a las muchachas. Adornadas, bulliciosas y rientes, las solteras se aglomeran como una colorida, risueña manada. Ceremonia equívoca: las muchachas se disputan por ser las primeras en recibir los latigazos, se adelantan, provocan al joven que empuña el látigo y reciben el castigo con orgullo visible y franca sensualidad. La actitud de los hombres es de reserva: las flagelan con indiferencia y rechazan con un vago gesto de desdén las invitaciones eróticas. Ballet cruel. Más que una ilustración de la *Histoire d'O*, la ceremonia es una traducción al lenguaje del rito de la serie de oposiciones y uniones de que está hecha la visión *hamar* del mundo. Estas oposiciones cristalizan en la dualidad hombre/mujer que, a su vez, no es sino una expresión de la dualidad subyacente en todas las sociedades: lo Uno y lo Otro.

Las relaciones entre el hombre y la mujer son manifestaciones de la dialéctica entre lo Uno y lo Otro. La oposición entre marido y esposa está destinada a disolverse en la unión sexual y a renacer inmediatamente en la forma de dominación social del hombre sobre la mujer. La sexualidad, al realizarse, niega la oposición y, así, niega al orden en que se funda la sociedad. El sexo es subversivo. De ahí que el restablecimiento del orden se exprese como castigo, esto es, como reparación de una violación: golpizas en el matrimonio y flagelación en

el rito. La golpiza matrimonial es privada, no es ritual y es un verdadero castigo: una pedagogía feroz. Los latigazos son públicos, son un rito y contienen una dosis de fascinación erótica.

Robert Gardner no ha sido indiferente a la belleza extraordinaria del paisaje ni tampoco a la belleza, no menos extraordinaria y atrayente, de hombres y mujeres. Su cámara mira con precisión y siente con simpatía: objetividad de etnólogo y fraternidad de poeta. Sin acudir a ninguna demostración ni explicación verbal, Gardner nos ha hecho visible el doble movimiento contradictorio que anima a la sociedad *hamar* y que, al final de cuentas, constituye su unidad: la piedra de moler y las plumas de avestruz. Hay un momento en que esa oposición se disuelve; ese momento, homólogo ritual y metáfora de la cópula sexual, es la fiesta. La danza frenética de hombres y mujeres expresa la anulación de las diferencias y es un regreso a la indeterminación original y, por decirlo así, a la igualdad presocial. Triunfo momentáneo de lo Uno.

La unidad del film encarna en Omali Inda: un personaje inolvidable por su belleza, su gracia, sus dones expresivos, su notable inteligencia y la *autoridad* de su discurso, hecho de autenticidad y simplicidad. Más que una gran actriz es una suerte de filósofo natural que expone y defiende las ideas de su pueblo con una claridad y, también, con una ironía nada frecuentes entre nosotros. Pero Omali Inda nos fascina no por ser una expresión de la sociedad *hamar* sino porque es un ser humano excepcional. En ella encarna la pareja contradictoria que habita a todos los hombres y mujeres, esa dualidad que designan las palabras placer y deber, fiesta y trabajo.

Niza, 28 de abril de 1974.

LE CON D'IRÈNE

"LITERATURA erótica" es una expresión tan imprecisa como "literatura religiosa" o "literatura revolucionaria". Hay un erotismo religioso y otro revolucionario, hay la religión del erotismo y la revolución erótica, hay... ¿para qué seguir? Me resigno a la imprecisión y acepto, sin saber a ciencia cierta qué es y qué significa realmente, la existencia de una literatura erótica, del *Cantar de los Cantares* al *King Ping Mei*, de *Ragionamenti* a *Juliette ou Les prosperités du vice*, de *La Lozana andaluza* a *Fanny Hill.* A la literatura erótica pertenecen algunos de los textos más vivos de las letras contemporáneas y entre ellos *Irène*, ese relato singular que publicamos en este número de *Plural* en la espléndida traducción del poeta Gerardo Deniz. Sobre su autor no sabemos nada. Mejor dicho, sabemos mucho pero no podemos decir nada: una y otra vez el famoso escritor al que la opinión general atribuye esta obra se ha rehusado a que aparezca bajo su nombre. Lo único que podemos decir es aquello que el examen del texto nos revela: se trata de una de esas obras briosas en las que la elegancia se alía a la violencia, la velocidad mental a la desenvoltura verbal, el realismo brutal a la fantasía más inesperada —una de esas obras en las que la prosa de la primera generación surrealista alcanza una suerte de cristalización en libros sinuosos, deslumbrantes e insolentes, tales como *Le paysan de Paris, Traité du style, Le libertinage.* Prosa que salta entre precipicios y desaparece en un recodo del camino para reaparecer en la línea indecisa del horizonte. Prosa a la que le va el adjetivo *vertiginosa* como la traza invisible que deja en el aire la bala.

Las relaciones entre el erotismo y el amor son ambiguas. Sin pasión erótica no hay amor pero lo contrario, erotismo sin amor, no sólo es posible sino frecuente. Una de las obras más considerables en este dominio, la de Sade, está hecha *contra* el amor: una ilusión, dice Juliette, no menos vana y peligrosa que la creencia en un Dios. Pero Sade era un filósofo y el autor de *Irène* es un poeta. En *Irène* el erotismo se presenta como un grito de desesperación ante la ausencia de amor y de ahí la bajeza y sordidez de las imágenes del burdel de provincia, visitado por militares y politicastros. Erotismo cochambroso. El mundo burgués, dice el autor de *Irène*, no sólo ha asesinado al amor sino que ha degradado al erotismo. Frente al burdel, la sensualidad terrestre de la granja y sus campesinos, con su paralítico que todo lo ve, testigo de la copulación universal, máscara del autor como *voyeur* ubicuo. (¿Cómo no pensar en *The Waste Land*, aunque el paralítico de *Irène* sea el otro polo de la resignación cristiana de Eliot —la imagen extrema de la rebelión:

And i Tiresias have foresuffered all
Enacted on this same divan or bed;
I who have sat by Thebes under the wall
And walked among the lowest of the dead.)

¡Y las mujeres de la granja! Terribles animales, verdaderas mujeres de presa en el sentido en que las águilas son aves de presa. Todas esas imágenes abyectas o gloriosas pasan rápidas y superpuestas como el paisaje incoherente que vemos en el momento del *looping-the-loop*. Estallidos verbales, saltos del realismo a la poesía onírica, de la injuria a la divagación, del humor al esplendor. Si el erotismo es la transgresión de las prohibiciones sexuales de una sociedad dada, la poesía es

una violación de los hábitos verbales de esa misma sociedad, una transgresión lingüística. ¿Qué es entonces *Irène*? Una erupción que lanza, no rocas, astros, cuerpos, peces, sino palabras y palabrotas que son rocas, astros, cuerpos, peces. Un reverdecimiento general del lenguaje. El erotismo como rabia verbal.

México, enero de 1973.

UN CATÁLOGO DESCABALADO

Señor Fernando Gamboa,
Subdirector Técnico del
Instituto Nacional de Bellas Artes.

Querido Fernando:

Cuando me invitaste a participar en la exposición *El Arte del Surrealismo*, organizada por el International Council del Museo de Arte Moderno de Nueva York, acepté sin vacilar. Acepté porque creo que ustedes, en el INBA, realizan una labor positiva en el domino de las artes plásticas —exposiciones de Cuevas, Gironella, García Ponce— y también porque quieren abrir puertas y ventanas para que entre un poco de aire fresco en el amurallado y provinciano mundo del arte en México. La idea de realizar una exposición de arte surrealista me pareció una excelente ocasión para que el pueblo y los artistas mexicanos conociesen directamente, así fuese fragmentariamente y a través de unas cuantas obras, el movimiento más importante del siglo xx. Importante no tanto ni únicamente en la esfera de la poesía y de las artes visuales sino en las de la sensibilidad y la vida misma. El surrealismo fue una rebelión vital que intentó unir en una sola las dos consignas de Marx y Rimbaud: *cambiar al mundo/cambiar al hombre*.

Aunque no era difícil suponer que la exposición tendría ciertas limitaciones, me resigné de antemano a ellas. Organizada como una "exposición viajera" del Museo de Arte Moderno de Nueva York (hubo antes exhibiciones en Sidney y

en Caracas), no era posible que tomase en cuenta el lugar especial que México ocupó, como mito y como realidad, en la sensibilidad surrealista. También me esperaba la habitual deformación que consiste en reducir el surrealismo a una de tantas "escuelas" artísticas del siglo xx. Por todo esto procuré subrayar, en el texto que escribí para la exposición, *Poema circulatorio*, la visión surrealista de México y el carácter de insurgencia total del movimiento frente a la civilización burguesa contemporánea y ante la tradición judeo-cristiana de Occidente. Lo que me importaba decir (y dije) era que, encerrado o no en museos y antologías, el surrealismo había sido una subversión contra la cultura oficial.

Esperaba limitaciones e incluso deformaciones. Lo que no esperaba era que el catálogo de la exposición contuviese un lugar común injurioso contra André Breton y que, sobre todo, fuese una tentativa por amputar al surrealismo de su dimensión crítica y subversiva lo mismo frente a las ignominias del Occidente capitalista y cristiano que ante las monstruosas perversiones del socialismo en Europa Oriental y en otras partes del mundo. En estas circunstancias no me queda más recurso que *desolidarizarme* categóricamente de la exposición, no tanto por ella misma sino por el texto del catálogo que es, repito, una tentativa por escamotear y deformar el significado del surrealismo.

Paso por alto que ese texto esté escrito en esa lengua híbrida que no hay más remedio que llamar *espaninglish* (en castellano se dice "el dadaísmo" pero no "el Dadá"; ¿qué rayos querrá decir "patiquín"?; etc.). Paso por alto asimismo la unilateralidad de las fuentes, todas angloamericanas, y la erudición que revelan (la frase de Lautréamont que se cita en la página 10 no aparece en *Poésies* sino en *Les chants de Maldoror*, no es cierto que la última exposición del surrealismo haya

sido la de 1947, etc.). Más difícil de tragar es la afirmación de que el surrealismo empezó a declinar en 1935. Una de las piezas más hermosas de la exposición, *Ídolo*, de Wifredo Lam, es de 1944; casi todos los cuadros de Matta que se exhiben son de la década de los 40... ¿a qué seguir? Baste con recordar que una de las obras capitales de las últimas décadas, probablemente la más importante de Duchamp, al lado de *La novia puesta al desnudo por sus solteros, incluso...*, es el ensamblaje *Dados: La cascada y el gas de alumbrado...*, iniciado en 1946 y terminado en 1966. ¿Y cómo olvidar que dos de las obras más intensas y poderosas de André Breton son, respectivamente, de los años 1944 y 1947: *Arcane 17* y *Ode à Charles Fourier*?

La prisa por enterrar vivo al surrealismo se debe, en parte, a la estrechez de miras de los profesores-críticos y, en parte, al nacionalismo cultural. Los profesionales de la crítica de arte quisieran ver en el surrealismo sólo a una escuela artística. No. El surrealismo es un movimiento de subversión de la sensibilidad y la imaginación que abarca lo mismo a los dominios del arte que a los del amor, la moral y la política. Como el romanticismo, que atraviesa todo el siglo XIX, el surrealismo —su heredero y continuador— no puede medirse con los metros de estilos, escuelas y técnicas que utilizan en sus clasificaciones los profesores. En el surrealismo se cruzan las vías de la imaginación poética con las del amor y con las de la revuelta social. Un ejemplo: debemos a los surrealistas, a Breton en particular, no sólo el redescubrimiento de Fourier sino el haberlo reinsertado en el contexto de las preocupaciones contemporáneas. (De paso: la última exposición surrealista, 1964, fue hecha precisamente en torno a un célebre principio de Fourier: la *desviación absoluta*.) Nacionalismo cultural: el catálogo tiende a presentar al surrealismo como

un movimiento que se extingue en 1935 para que brote de sus cenizas la Nueva Pintura (Norte)Americana. El chovinismo imperial es tan repulsivo como el chovinismo de huitlacoche y menos perdonable. El segundo es la reacción de un pueblo humillado, el primero es delirio de poder. Para ser reconocida por lo que realmente es: un admirable e intenso momento del arte contemporáneo, la pintura (norte)americana no necesita de actas de defunción de otras tendencias, extendidas por críticos convertidos en escribientes de registro civil. La pintura (norte)americana, por lo demás, no es sino la continuación *creadora* de dos movimientos internacionales de vanguardia: el surrealismo y el abstraccionismo. Lo mismo ante al chovinismo de la escuela de París que ante el de México y el de Nueva York, hay que repetir que el arte moderno, por vocación y por naturaleza, es un arte *internacional*.

Lo anterior no es todo ni lo más grave. Al referirse a la actividad política del surrealismo, se dice que la ruptura con el Partido Comunista se debió a las "posiciones utópicas de André Breton" y a su "negación de la posibilidad de un arte de la clase obrera". Lejos de ser utópicos, los surrealistas se mostraron profundamente lúcidos: fueron de los primeros en denunciar el proceso de degeneración burocrática de la Revolución de Octubre. Sus críticas no tardaron en coincidir con las tesis de Trotsky. Este último tampoco pensaba en la posibilidad de una literatura y un arte proletarios, por la sencilla razón de que creía que el socialismo, al acabar con las clases, acabaría también con la cultura de clases. Debemos al encuentro entre Trotsky y Breton un texto capital: el Manifiesto por un Arte Revolucionario Independiente. La actividad política del surrealismo no cesó después de la ruptura con el Partido de Stalin, como puede comprobarlo cualquiera que se tome el trabajo de revisar, así sea someramente, la historia del

surrealismo desde 1940 hasta la muerte de Breton.

El catálogo dice: "Breton muere en 1964, *Papa* de una academia surrealista oficial cuyo control trataba de seguir ejerciendo". La verdad es exactamente lo contrario: entre 1945 y 1964, especialmente durante los años de la guerra fría y de la división del mundo entre Washington y Moscú, el grupo surrealista fue uno de los poquísimos centros de oposición a la propaganda hegemónica de ambos imperios. Esa oposición se mostró en todos los campos, de la política al arte, la literatura y la moral. En la esfera del arte la actitud surrealista se expresó como una doble repulsa al "realismo socialista" de Stalin y al abstraccionismo de Nueva York. Cierto, el primero fue la servidumbre no sólo del arte sino de los artistas mientras que el segundo fue una búsqueda estética independiente, ilustrada por obras poderosas. No importa: cualquiera que hayan sido los méritos del abstraccionismo (no seré yo el que los niegue), el surrealismo denunció su vacío interior como antes se había opuesto al esteticismo de otras tendencias de vanguardia. Ya frente a Valéry había dicho Breton: "Una más grande enmancipación del espíritu y no una mayor perfección formal —ése ha sido y seguirá siendo el objetivo principal". El surrealismo ve en el arte y la poesía "a la libertad humana obrando y manifestándose" (Maurice Blanchot).

En cuanto al clisé de "Breton, Papa del surrealismo", me limitaré a citar, sin añadir o quitar una coma, lo que escribí en 1964, el año de su muerte: "Nunca vi a Breton como un jefe y menos aún como un Papa, para emplear la innoble expresión popularizada por algunos cerdos".

Cordialmente,

Octavio Paz

México, enero de 1973.

151

EL FIN DE LAS HABLADURÍAS *

EL SURREALISMO ha sido la manzana de fuego en el árbol de la sintaxis

El surrealismo ha sido la camelia de ceniza entre los pechos de la adolescente poseída por el espectro de Orestes

El surrealismo ha sido el plato de lentejas que la mirada del hijo pródigo transforma en festín humeante de rey caníbal

El surrealismo ha sido el bálsamo de Fierabrás que borra las señas del pecado original en el ombligo del lenguaje

El surrealismo ha sido el escupitajo en la hostia y el clavel de dinamita en el confesionario y el sésamo ábrete de las cajas de seguridad y las rejas de los manicomios

El surrealismo ha sido la llama ebria que guía los pasos del sonámbulo que camina de puntillas sobre el filo de sombra que hace la hoja de la guillotina en el cuello de los ajusticiados

El surrealismo ha sido el clavo ardiente en la frente del geómetra y el viento fuerte que a media noche levanta las sábanas de las vírgenes

El surrealismo ha sido el pan salvaje que paraliza el vientre de la Compañía de Jesús hasta que la obliga a vomitar todos sus gatos y diablos encerrados

El surrealismo ha sido el puñado de sal que disuelve los tlaconetes del realismo socialista

El surrealismo ha sido la corona de cartón del crítico sin

* Reseña de Stefan Baciu. *Antología de la poesía surrealista latinoamericana*. Joaquín Mortiz. México. 1974.

cabeza y la víbora que se desliza entre las piernas de la mujer del crítico

El surrealismo ha sido la lepra del Occidente cristiano y el látigo de nueve cuerdas que dibuja el camino de salida hacia otras tierras otras lenguas y otras almas sobre las espaldas del nacionalismo embrutecido y embrutecedor

El surrealismo ha sido el discurso del niño enterrado en cada hombre y la aspersión de sílabas de leche de leonas recién paridas sobre los huesos calcinados de Giordano Bruno

El surrealismo ha sido las botas de siete leguas con que se escapan los prisioneros de la razón dialéctica y el hacha de Pulgarcito que corta los nudos de la enredadera venenosa que cubre los muros de las revoluciones petrificadas del siglo xx

El surrealismo ha sido esto y esto y esto y esto

—pero aquí cierro la llave de la enumeración, abro el cajón de las retribuciones, saco unas orejas y colas de burro y adorno con ellas a varios críticos y revisteros locales.

La Editorial Joaquín Mortiz acaba de publicar la *Antología de la poesía surrealista latinoamericana* de Stefan Baciu. Las pocas notas que han comentado este libro —con la excepción de una reseña inteligente aunque demasiado rápida de Francisco Zendejas— revelan, una, la tirria del analfabeto, otras, la arrogancia del sabelotodo —y otra más distracción o prisa de un hombre inteligente y sensible. Sin embargo, se trata del primer estudio serio y documentado sobre un tema a la vez secreto y público. Secreto porque pocos lo conocen realmente; público porque todo el mundo habla de surrealismo como si esa palabra fuese una ganzúa para abrir todas las puertas. El libro de Baciu se propone poner fin a las habladurías. También al negocio. Al amparo de la confusión reinante se han publicado muchas tesis doctorales, librotes y li-

bracos sobre el surrealismo español e hispanoamericano. Esta actividad se ha convertido en una rama menor de esa industria que llamamos "crítica universitaria". Una manera de ganar becas, viajes y cátedras. En Italia apareció hace algunos años una antología de la poesía surrealista española: ninguno de los poetas incluidos, de Larrea a Prados, fue jamás surrealista. Un poco después un profesor norteamericano, de cuyo nombre prefiero no acordarme, publicó un libro en el que afirma que hay dos surrealismos, el francés y el español: el último es independiente del primero porque sus raíces están en el temperamento español, el arte de las cuevas de Altamira y las obras de Valle Inclán y Antonio Machado. Otros han escrito extravagantes disquisiciones sobre el surrealismo de Neruda y de Miguel Ángel Asturias. Tampoco han faltado, claro, los estudios acerca del surrealismo barroco de Lezama Lima. Basta.

El surrealismo no fue, en el sentido estricto de esas palabras, ni una escuela ni una doctrina. Fue un *movimiento* marcado por el siglo y que, simultáneamente, marcó al siglo. Por lo primero, fue el resultado de la historia moderna de Occidente, de Sade y el romanticismo alemán e inglés a Baudelaire, Rimbaud y Lautréamont y de éstos a la vanguardia: Jarry, Apollinaire, Reverdy y el estallido de Dadá en 1916. Por lo segundo, ha sido una de las influencias cardinales en el espíritu de nuestra época. Apenas si vale la pena recordar su influencia en la poesía y en las artes; en cambio, hay que subrayar algo que con frecuencia se olvida: muchas de las reivindicaciones contemporáneas en la esfera de la moral, el erotismo y la política, fueron formuladas inicialmente por los surrealistas. Baciu dice con razón que los esfuerzos de Breton en este campo "han sido proféticos" y cita el redescubrimiento de figuras como Fourier y Flora Tristán, la gran pre-

cursora del movimiento de liberación femenino. No menos acertada es su observación acerca de la rebelión juvenil de mayo de 1968 en París, inesperada cristalizacion de ideas y presentimientos surrealistas.

Continua ósmosis del surrealismo: de los juegos verbales. a la acción política, de la exaltación del amor único a la pintura del "modelo interior", del automatismo psíquico a la crítica filosófica y social. No es extraño que uno de los libros centrales del movimiento se haya llamado *Los vasos comunicantes*. Tampoco es extraño que el surrealismo haya influido profunda y decisivamente en muchos poetas que, sin embargo, nunca fueron propiamente surrealistas. Esta influencia fue particularmente notable en la poesía española e hispanoamericana. Hay un momento —algunos piensan que ése fue, justamente, su mejor momento— en que la poesía de Lorca, Aleixandre, Neruda, Cernuda y otros fue marcada por el surrealismo. Lo mismo sucedió en México con la poesía de Villaurrutia, Novo, Owen y Ortiz de Montellano. Ninguno de estos poetas perteneció al movimiento y ninguno de ellos puede considerarse como surrealista. ¿La razón? El surrealismo no fue ni una estética ni una escuela ni una manera: fue una actitud vital, total —ética y estética— que se expresó en la acción y la participación. De ahí que, con mayor sensatez que sus críticos, la mayoría de estos poetas haya aclarado que sus afinidades momentáneas con el lenguaje, las ideas y aun los tics de la poesía surrealista no pueden confundirse con una actitud realmente surrealista. Uno de los grandes méritos del libro de Baciu es haber puesto un hasta aquí definitivo al equívoco: unos son los poetas surrealizantes y otros los poetas surrealistas.

Aunque nació en Francia y sus principales manifestaciones en materia poética hayan sido en lengua francesa, el su-

rrealismo fue un movimiento internacional. Hubo grupos y revistas surrealistas en Bélgica, Checoslovaquia, Yugoslavia, Rumania, Japón, Inglaterra, Argentina, Chile. Hoy mismo existe un grupo surrealista activo en Chicago. Además, en casi todo el mundo hubo poetas y artistas afiliados individualmente al movimiento. En España hubo un pequeño grupo surrealista en Canarias. Duró poco. Y todos conocen los nombres de los surrealistas españoles: el precursor hispano-cubano Picabia, Miró, Dalí, Buñuel y, en los últimos tiempos del movimiento, Arrabal. Un surrealista español poco conocido que Baciu tiene el tino de recordar es Eugenio Fernández Granell.

Baciu hace un estudio exhaustivo del surrealismo hispanoamericano; apenas si, aquí y allá, se le puede hacer una leve rectificación. Al referirse al grupo argentino exalta con justicia la actividad —inteligencia, sensibilidad, fervor— de Aldo Pellegrini, el fundador del primer grupo surrealista de lengua castellana. El surrealismo argentino dio varios poetas notables y la selección de Baciu es bastante completa —Latorre, Llinás, Molina, Pellegrini, Porchia— pero olvida a Francisco Madariaga. La orientación del grupo argentino fue sobre todo estética e introspectiva. La acción del grupo chileno fue, en cambio, más vertida hacia la vida pública, más amplia y liberadora. El grupo chileno estuvo compuesto por Braulio Arenas, el iniciador y el teórico, Enrique Gómez Correa, uno de los buenos poetas hispanoamericanos, Teófilo Cid y Jorge Cáceres. Cerca de ellos: Rosamel del Valle, todavía tan mal conocido, Gonzalo Rojas y otros. Los surrealistas chilenos publicaron una revista memorable, *Mandrágora*, en cuyo primer número, olvidando viejas querellas, colaboró Vicente Huidobro. Este solo hecho, si no hubiera otros de mayor significación, bastaría para justificar la inclusión de Huidobro

entre los precursores del surrealismo hispanoamericano. Baciu menciona, entre los colaboradores de *Mandrágora*, al venezolano Juan Sánchez Peláez. Un poeta vigoroso, original. Es una lástima que no aparezcan poemas suyos en la Antología. La salida del grupo chileno, dice Baciu, "hace pensar en David y Goliat. 1938 representa el auge del nazi-fascismo, las maniobras de Stalin y la subida al poder de Franco... Desde el grito dadaísta durante la guerra, en Zurich, en 1916, ningún otro movimiento de renovación se hizo sentir en momentos tan críticos". La actitud de los surrealistas chilenos fue ejemplar; no sólo tuvieron que enfrentarse a los grupos conservadores y a las milicias negras de la Iglesia Católica sino a los stalinistas y a Neruda. La acción y la obra de Arenas y sus amigos ha sido cubierta por una montaña de inepcias, indiferencia y silencio hostil. La historia espiritual de América Latina está todavía por hacerse.

En los otros países hispanoamericanos no hubo grupos surrealistas. En Perú, dos personalidades extraordinarias: César Moro y Emilio Adolfo Westphalen. En México: Octavio Paz (pero su actividad surrealista se desplegó fuera, durante los años que pasó en París). En Haití, el admirable poeta Magloire Saint-Aude, recientemente fallecido. Por cierto, ya que se incluye a un poeta de lengua francesa, ¿no habría valido la pena incluir también a Aimé Cesaire? Martinica también es América Latina. Por supuesto, la poesía sólo es una parte de la historia del surrealismo: es imposible olvidar a los pintores Lam y Matta. En México, además de la presencia de Wolfgang Paalen, Leonora Carrington, Remedios Varo y Alice Raho —pintores surrealistas que ya son parte de la historia y la mitología de México— ¿cómo no recordar a Frida Kahlo, Gunther Gerzso y Alberto Gironella? Y habría que añadir a Tamayo, por un corto período —a tra-

vés de Péret, Breton y Paz— tangencialmente surrealista. Otro surrealista tangencial: Manuel Álvarez Bravo. Sus fotografías, sin menoscabo de su realismo, son verdaderas *imágenes* en el sentido surrealista de la palabra imagen: subversión y transfiguración de la realidad. En el arte visual de Álvarez Bravo los títulos, es decir el lenguaje, operan como cables conductores de la tensión poética.

El libro de Baciu está dividido en dos partes: los precursores y los surrealistas. Entre los primeros incluye a Tablada, Eguren, Ramos Sucre, Girondo y Huidobro. El caso de Tablada quizás es dudoso: pertenece a la historia de la vanguardia pero ¿a la del surrealismo? La misma duda siento ante Girondo: típico poeta de vanguardia, su obra no es una profecía ni una preparación del surrealismo. Tablada, Girondo y los estridentistas son antecedentes, nada más. En Eguren, el gran simbolista peruano, sí hay un cierto onirismo que es una prefiguración del surrealismo. Otro tanto sucede con Ramos Sucre. El rescate del olvidado Ramos Sucre es otro de los aciertos de Baciu. También me parece plenamente justificada la presencia de Huidobro y no sólo por su colaboración en *Mandrágora* y su amistad con los surrealistas chilenos (Braulio Arenas ha sido el encargado de la edición de sus *Obras Completas*) sino porque, como en el caso de Reverdy, su poesía prepara la de los surrealistas. Sólo el etnocentrismo europeo explica el escandaloso olvido, en la historia de la poesía francesa, de la figura de Huidobro.

Poco puede objetarse —ya señalé algunas omisiones— a la selección de poetas que forman la segunda parte de la Antología. Es discutible la exclusión de los poetas, algunos excelentes, de *El Techo de la Ballena* y *Sol Cuello Cortado*. Cierto, se trata más bien de poetas postsurrealistas, como los *nadaístas* de Colombia. Probablemente la misma razón explica la

ausencia de los jóvenes brasileños: también ellos son postsu-
rrealistas. Baciu alude con elogio a varios poetas que llama
parasurrealistas. Los define así: "aquellos que, sin ser explíci-
tamente surrealistas, coinciden o han coincidido a veces con
el movimiento...". Confiesa que "un libro que incluyera a los
parasurrealistas y a los poetas rebeldes podría dar una imagen
impresionante de ese vasto territorio de la poesía latinoameri-
cana". Tiene razón. Ya es hora de que alguien se atreva a ha-
cer una antología de la poesía *viva* de nuestra lengua. En ella
los poetas que Baciu llama parasurrealistas tendrán un lugar
central. ¿Y la selección de poemas? Acertada y muy com-
pleta, salvo la de Antonio Porchia, que me parece demasia-
do breve. Este gran escritor es una figura capital de la lite-
ratura hispanoamericana. Capital precisamente por su mar-
ginalidad.

El libro de Baciu es la primera contribución de importan-
cia a la historia del surrealismo hispanoamericano. Desde este
punto de vista no es exagerado afirmar que el crítico rumano
ha hecho una obra que será indispensable para todos los que
se interesen en el tema. Más adelante llegará el momento de
la valoración de ese movimiento. Sobre esto hay que decir
que un juicio acerca del surrealismo hispanoamericano deberá
tener en cuenta, primero, la aportación hispanoamericana al
surrealismo y, segundo, la aportación de los poetas surrealis-
tas hispanoamericanos a la poesía de nuestra lengua. Hay que
añadir que la actividad surrealista fue colectiva e individual.
En cuanto a lo primero: en un mundo dominado por el as-
censo del nazi-fascismo y en un continente en el que los poe-
tas y los intelectuales habían sido anestesiados y corrompidos
por el stalinismo y el realismo socialista, la acción del grupo
chileno fue un ejemplo de integridad, lucidez y valentía. En
cuanto a lo segundo: basta con citar tres nombres que son

tres obras que son tres islas que son tres soledades: Antonio Porchia, César Moro y Enrique Molina. ¿Hay algo más que decir?

México, julio de 1974.

EMILIO ADOLFO WESTPHALEN:
ILUMINACIÓN Y SUBVERSIÓN

En alguna ocasión comparé a la poesía moderna con una sociedad secreta. En el siglo de las multitudes, los partidos y los conglomerados, los poetas forman una comunidad de solitarios; en el siglo de la publicidad, la televisión y los *bestsellers*, la poesía es una ceremonia en el subsuelo de la sociedad. Rito clandestino, la poesía también es una conspiración, una actividad contra la corriente que exalta todo aquello que la sociedad moderna reprueba y condena: el vértigo de los cuerpos y el vértigo de la dicha y el vértigo de la muerte; el paseo con los ojos cerrados al borde del despeñadero; la risa que incendia los preceptos y los mandamientos; el descenso de las palabras paracaídas sobre los arenales de la página; la desesperación que se embarca en un barco de papel y atraviesa, durante cuarenta noches y cuarenta días, el doble océano de la angustia diurna y la angustia nocturna; la idolatría al yo y el odio al yo y la anulación del yo; la recolección de los pronombres acabados de cortar en los jardines de Epicuro y en los de Netzahualcoyotl; las migraciones de miríadas de verbos, alas y garras; los substantivos óseos y llenos de raíces, plantados en todas las ondulaciones del lenguaje; el amor a lo nunca visto y el amor a lo nunca oído y el amor a lo nunca dicho: el amor al amor.

La poesía no pretende revelar, como las religiones y las filosofías, lo que es y lo que no es sino mostrarnos, en los intersticios y resquebraduras, aquello que escapa a las generalizaciones, las clasificaciones y las abstracciones: lo único, lo

singular, lo personal. Los reinos en perpetua rotación de las sensaciones y las pasiones, el mundo y el trasmundo de los sentidos y sus combinaciones, las geografías de la imaginación. En suma, todo lo que la razón condena como monstruoso y sin sentido y que el sentido común y la moral denuncian: el secreto a voces que es cada mujer y cada hombre, cada uno distinto, insubstituible, irrepetible. La poesía es la proclamación de los derechos universales de la subjetividad a su propia particularidad. Para la poesía el hombre no es un animal racional, político o histórico sino un enigma viviente. Cada hombre y cada mujer es una adivinanza y la poesía es el juego de las adivinanzas. No la respuesta al acertijo que designa nuestro nombre sino la invitación a vivirlo. En las imágenes y ritmos del poema nos reconocemos en el enigma que somos. Por esto la poesía no es ni trabajo ni ganancia ni salario: es gasto y es don. No es producción: es creación. La sociedad moderna, con su culto al trabajo, a la producción y al consumo, ha hecho del tiempo una cárcel: la poesía rompe esa cárcel. La poesía es una disipación. Así nos revela que el tiempo lineal de la modernidad, el tiempo del progreso sin fin y del trabajo sin fin, es un tiempo irreal. Lo real, dice la poesía, es la paradoja del instante: ese momento en que caben todos los tiempos y que no dura más que un parpadeo.

El poeta que vamos a oír esta noche, Emilio Adolfo Westphalen, es uno de los poetas más puramente poetas entre los que escriben hoy en español. Su poesía no está contaminada de ideología ni de moral ni de teología. Poesía de poeta y no de profesor ni de predicador ni de inquisidor. Poesía que no juzga sino que se asombra y nos asombra. Westphalen no habla en nombre de la historia ni en nombre de la patria, la iglesia, el partido o la cofradía. Tampoco habla en nombre de Emilio Adolfo Westphalen: la poesía-confesión no es menos

sospechosa que la poesía-sermón. En un acto de crítica que es asimismo un acto de autocrítica, el poeta auténtico pone en entredicho a su yo. Por la boca del poeta nunca habla su pequeño aunque siempre desmesurado ego: hablan las sensaciones, las emociones, los recuerdos, los olvidos, las adivinaciones, los presentimientos, los desvaríos, las iluminaciones y las obnubilaciones de un hombre que no está muy seguro de llamarse como se llama pero que, en cambio, sí tiene la certeza de estar vivo y de hablar frente al otro lado de la existencia. Ese lado que no tiene nombre ni consistencia: la faz en blanco que llamamos silencio o muerte o simplemente nada.

Emilio Adolfo Westphalen ha hablado con esa voz, que es la suya y es la de todos y es la de nadie: la voz del *otro* que es cada uno de nosotros. Al mismo tiempo, ha oído el silencio que precede, acompaña y sigue a esa voz. Ese silencio alternativamente nos atrae y nos aterra; por eso, muchos poetas, sin excluir a los más grandes, sienten la tentación de cubrirlo con las palabras de la elocuencia o de la retórica. Así hacen de su poesía un disfraz y una cháchara de su silencio. No Westphalen: en 1933 publicó un libro y en 1935 otro más; desde entonces, un largo silencio de vez en cuando roto por relámpagos: esos intensos poemas que, de tiempo en tiempo, publica en las revistas literarias y que nosotros, sus lectores y admiradores, quisiéramos ver pronto reunidos en un nuevo volumen. El silencio de Westphalen es el complemento de su voz. Cada uno de sus poemas es como una torre rodeada de noche: su chorro pétreo, obscuro y luminoso, se levanta sobre una masa de silencio compacto.

El primer libro de Westphalen fue *Las ínsulas extrañas*; el segundo, *Abolición de la muerte*. Con ellos hace una de sus primeras apariciones el surrealismo en América. Como todos ustedes saben, Westphalen fue el amigo y el compañero

de César Moro y sus nombres están unidos en la historia del surrealismo peruano y latinoamericano. Pero el surrealismo de Westphalen, como lo indican los títulos mismos de sus libros, estaba enlazado a otras preocupaciones espirituales que lo acercan a una gran tradición de nuestra civilización: la mística alemana y la española, de San Juan de la Cruz a Eckhart y de Silesius a Santa Teresa. Si el título de su primer libro procede de *El Cántico Espiritual*, el de la gran revista que él y César Moro dirigieron, *Las Moradas*, viene de Santa Teresa. *Ínsulas extrañas*: islas navegantes, archipiélagos que brotaron de pronto en la página como una súbita vegetación verbal; *moradas* construidas con letras de aire en el hostil continente americano, moradas sin techo para ver mejor las constelaciones, sin puertas para que entren mejor el sol de todos los días y la noche de todas las noches. La empresa poética de Westphalen fue un descubrimiento de esas tierras imaginarias, aunque intensamente reales, que están más allá de la geografía racional; asimismo, fue una exploración de las tierras ocultas que están debajo del suelo histórico. La segunda revista que dirigió se llamó *Amaru* y ese nombre designa otra de las direcciones de su espíritu: la reconquista y revaloración de las enterradas civilizaciones prehispánicas. Así, su crítica de la razón occidental —mejor dicho: del racionalismo— se completó con la crítica al etnocentrismo y al imperialismo. Ni los sistemas que se llaman racionalistas son propietarios de la realidad ni las visiones del mundo y del hombre que nos ha transmitido la tradición de Occidente son las únicas. La acción espiritual de Westphalen puede condensarse en dos palabras: iluminación y subversión.

El título de su segundo libro, *Abolición de la muerte*, me desveló por mucho tiempo. ¿Qué quería decir realmente? La poesía de Westphalen no postula una vida más allá de la

muerte. Me parece que sus poemas nos dicen que muerte y vida son una pareja contradictoria, inseparable y relativa. La vida depende de la muerte y la muerte de la vida: somos seres mortales porque somos seres vivos. Para los muertos no hay muerte ya. Pero entre vida y muerte hay un instante que las anula o que las funde: ese instante se llama sueño, se llama contemplación, se llama amor. Tiene muchos nombres y ninguno de ellos, sin ser falso, es enteramente verdadero. Mejor dicho: todos, aunque verdaderos, son parciales. Y todos ellos tienen en común lo siguiente: durante ese instante, y por un instante, percibimos, simultánea y contradictoriamente, que somos y no somos y que cada minuto, siendo finito, contiene un infinito.

El tiempo, ha dicho Westphalen, es una escalera que baja porque nadie la sube. Su poesía es una invitación a subirla para, ya arriba, ver lo que pasa del otro lado. Pasan muchas cosas como, por ejemplo, que "los hombres se miran en los espejos y no se ven", que hay "una guitarra con sueño de varios siglos", que "una niña trae el océano en su cántaro", que "los días no vuelven pero el sol siempre se queda", que a veces "las frutas caen al suelo" y otras "el suelo cae a las frutas". Pero hay un momento en que el poeta no se contenta con estos prodigios y, sin negarlos, busca *otra* cosa. En el segundo período de su poesía, más allá del automatismo poético, Westphalen hace la crítica de la poesía como antes había hecho la crítica del racionalismo. El poema no es sino "un espejo de feria, un espejo lunar, una cáscara... un castillo derrumbado antes de levantarlo". No obstante, en otro poema se contesta y, al contestarse, se completa: para ser "recuperable" el poema tiene que ser "sacudido, renegado, desdicho, transfigurado". La poesía pasa por su denegación, la transfiguración por la desfiguración y el poeta, antes de decir,

debe desdecirse. El poema se sustenta en una negación. La poesía de Westphalen nos revela, una vez más, que la visión poética no consiste solamente en ver lo que vemos y ni siquiera en ver lo que imaginamos sino en la anulación de la visión. ¿Qué vemos desde lo alto de la escalera? Todo o nada, todo y nada. El poeta es un hombre, no un mago charlatán: no tiene la última palabra. Nadie la tiene, ese nadie que es todos. La poesía no es una respuesta sino una pregunta. La pregunta que somos todos.

México, 10 de marzo de 1978.

CORAZÓN DE LEÓN Y SALADINO

JAIME SABINES es uno de los mejores poetas contemporáneos de nuestra lengua. Muy pronto, desde su primer libro, encontró su voz. Una voz inconfundible, un poco ronca y áspera, piedra rodada y verdinegra, veteada por esas líneas sinuosas y profundas que trazan en los peñascos el rayo y el temporal. Mapas pasionales, signos de los cuatro elementos, jeroglíficos de la sangre, la bilis, el semen, el sudor, las lágrimas y los otros líquidos y sustancias con que el hombre dibuja su muerte —o con los que la muerte dibuja nuestra imagen de hombres.

La poesía de Sabines alcanzó probablemente en *Tarumba*, libro memorable de 1956, su mediodía. Un mediodía negro como un toro destazado a pleno sol. Poeta expresionista, encontró la "antipoesía" antes que Nicanor Parra y descubrió, con menos retórica y más fantasía, las violencias y los vértigos del prosaísmo muchísimo antes que el cardenal Ernesto. Humor como un puñetazo en la cara redonda de la realidad, pasión hosca de adolescente perpetuo, el disparo de la imagen y el secreto del silencio, una rara energía verbal no siempre bien dirigida pero fulminante al dar en el blanco, el cuerpo a cuerpo con el absurdo y su cadena irrefutable de sinrazones, una imaginación a un tiempo justa y disparatada, una sensibilidad a la intemperie y nadando a sus anchas en el oleaje contradictorio —dones admirables que nos hacían olvidar el sentimentalismo de ciertas líneas y la pose primitivista, "macha" y antiintelectual de Sabines. Un poeta verdadero y un comediante disfrazado de salvaje.

Sí, Sabines es un extraordinario poeta, autor de impresionantes, inolvidables fragmentos y de muchos poemas completos. Entre ellos algunos son extensos. Esto último es lo más sorprendente. Es difícil, para un temperamento regido por la violencia contradictoria de las pasiones, construir obras que no sean espasmódicas y que vayan más allá del grito, la interjección o la eyaculación. A pesar de su fascinación por lo ciclópeo y lo gigantesco, el expresionismo es un arte de fragmentos y de obras intensas y breves. La relación contradictoria que une las abejas furiosas a las flores polícromas es del mismo género de la que une el expresionismo al impresionismo. Son dos manierismos de signo opuesto unidos por el mismo culto a la intensidad y la misma propensión a la diversidad y a la dispersión; ambos tienden a romper las formas y ambos se disipan en la atomización. Ni el uno ni el otro son arquitectos: la pasión expresionista y la sensación impresionista hacen estallar los grandes bloques pero los dos son incapaces de unirlos y de construir un edificio con ellos. Sin embargo, Sabines ha logrado escribir poemas de extensión y complejidad. Estas construcciones poéticas me asombran por tres cualidades poco comunes: la sencillez del trazo, la espontaneidad de la ejecución y la solidez de la forma.

En los últimos libros de Sabines no son infrecuentes los momentos de intensidad y los pasajes de real originalidad. Pero el poeta repite sus hallazgos y amplifica sus defectos. Peligros del tremendismo: a fuerza de dar en cada poema un do de pecho cada vez más recio, Sabines ha enronquecido hasta quedarse con un hilillo de voz. Peligros de la falsa barbarie: Sabines forcejea y con un vozarrón de sótano emite quejas, sentimientos débiles o de débil. Peligros del odio (real o fingido) a la inteligencia: Sabines profiere con acentos desgarrados de Isaías lugares comunes. La antirretórica es la más

peligrosa de las retóricas. El último libro de Sabines se llama *Mal tiempo* y fue publicado en agosto pasado por la Editorial Joaquín Mortiz. Esperamos el regreso de *Tarumba*.

La misma Editorial Joaquín Mortiz acaba de publicar, casi al mismo tiempo que el de Sabines, otro volumen de las *Obras* de Juan José Arreola: *Bestiario*. Nada más alejado del genio extremoso de Sabines que el de Arreola. No obstante, en algo se parecen: los dos son autores de textos intensos y breves pero, asimismo, los dos han logrado escribir, con felicidad, obras de proporciones más amplias. Pienso en el gran poema que es la elegía de Sabines a la muerte de su padre y en *La Feria*, la novela de Arreola, obra en la que la prodigiosa pirotecnia verbal se alía a la mirada, a un tiempo imparcial e irónica, de un historiador de las costumbres y las almas. A pesar de estas semejanzas, más bien externas, son dos personalidades muy distintas. Tanto que a veces, cuando pienso en ellos, se me presentan con los rasgos de dos héroes de mi adolescencia: Ricardo Corazón de León y el Sultán Saladino. Dos prototipos de la cortesía y el valor, en el antiguo sentido de las dos palabras. Un día, frente a los muros de Acre, los dos soberanos deciden someterse a una prueba para saber quién es el mejor en el manejo de las armas. Corazón de León se acerca al enorme roble a cuya sombra ha levantado su tienda, empuña el hacha de combate y al primer golpe lo derriba; Saladino llama a un esclavo, le ordena que suspenda en el aire un hilo de seda, desenvaina el alfanje y lo corta en dos de un solo tajo. Si la prosa de Arreola recuerda, por su soltura y flexibilidad, al hilo de seda oscilando en el aire, por su concisión precisa y su velocidad evoca al acero del alfanje.

Bestiario apareció originalmente en 1959. La edición que

ahora comento está compuesta de cuatro partes: *Bestiario, Cantos de Mal-dolor, Prosodia* y *Aproximaciones.* La última sección es nueva y consiste en un conjunto de ejemplares traducciones de Jules Renard, Milosz, Jouve, Michaux y una serie de admirables versiones de *Connaissance de l'Est*, más una curiosa traducción de una traducción de Claudel de un poema de Francis Thompson. Maestro en el arte imposible de la traducción, Arreola ha realizado estas versiones con esa *impersonalidad* que, para Eliot, es la señal de la gran poesía. No menos sino más impresionantes son las otras secciones. La materia prima de Arreola es la vida misma pero inmovilizada o petrificada por la memoria, la imaginación y la ironía. El artífice perfora la vida como si fuese una roca, la alija y la frota hasta convertirla en un trozo de agua sólida, una transparencia. Prosa ya sin peso ni sustancia, prosa "para ver a través de...".

Arreola es un poeta doblado de un moralista y por eso también es un humorista. Los pequeños textos de *Bestiario* son perfectos. Después de decir esto, ¿qué podríamos agregar? No se puede añadir nada a la perfección. *Humor* y *amor* son vecinos fonéticos y gráficos. Hay en humor una *h* que es como una falta de ortografía de Dulcinea y una *u* que es como si, en plena escena del balcón, le naciese a Julieta una jiba entre los dos pechos. En *Cantos de Mal-dolor* el humor se venga del amor pero el amor hace que a veces el humor se desvíe hacia la sátira y la ironía. ¿Homenaje a Otto Weininger? Más bien, homenaje a la mujer: *Odie et Amo.* Y qué alivio que alguien se atreva a cubrir a la persona amada con todas esas alhajas envenenadas que son los textos de *Mal-dolor.* Aunque en *Prosodia* prevalece el elemento lúdico no desaparece la tensión dramática. Los "falsos demonios" han sido vencidos y Arreola prosigue su lucha con el Ángel. Ese Ángel

¿es el lenguaje o la imposible santidad? Tal vez sea la sabiduría —no menos imposible. No, tampoco es la sabiduría. Es la locura, otra versión del loco amor. Libro de seres "que odian y aman desdoblándose en hombres y mujeres, con atributos animales y angélicos de juguete y cosa". Libro de amor hasta la cólera —cólera que se concentra y endurece hasta la piedra —piedra labrada por la escritura, piedra que habla.

México, octubre de 1972.

LA PREGUNTA DE CARLOS FUENTES

En dos ocasiones me ha tocado recibir a Carlos Fuentes.
La primera fue hace más de veinte años, en París; la segunda,
esta noche en El Colegio Nacional. ¿Somos los mismos que
se encontraron por primera vez una tarde del verano de 1950
en una casa de la Avenida Víctor Hugo? ¿Los mismos que al
día siguiente fueron a una galería de la Place Vendôme para
ver una exposición de Max Ernst, recién vuelto de Arizona?
Desde hace mucho sospecho que el yo es ilusorio. La creencia
en la identidad personal es como una jaula fantástica. Una
jaula vacía: adentro no hay nadie. El prisionero es irreal pero
la jaula es real, aunque sus barrotes estén hecho de las especu-
laciones de la psicología y la historia, esas dos quimeras.
Quizá la creencia en la identidad personal es un recurso de
nuestra nadería para dar un poco de verosimilitud a nuestro
descosido y discontinuo transcurrir. Pues no existimos: trans-
currimos. Nos amedrenta esta manera de pensar porque, al
extirpar una ilusión, extirpa también a la realidad que la sus-
tenta; si el yo fuese realmente ilusorio y nuestros nombres no
designasen sino apariencias, fantasmas en perpetuo cambio, el
mundo también sería insustancial, un tejido de impresiones y
sensaciones evanescentes. Si yo no soy yo, el mundo tampoco
es el mundo. Esta idea despuebla a la realidad, la hace irrespi-
rable. Por poco tiempo: las invenciones de la memoria, más
allá de su error o de su verdad, no tardan en hacerla otra vez
habitable y transitable. Las sensaciones reinventan al mundo
y el mundo reinventa al yo.

La memoria es nuestro bastón de ciego en los corredores

y pasillos del tiempo. No nos devuelve esa pluralidad de personas que hemos sido pero abre ventanas para que veamos —no tanto a la intocable realidad como a su imagen. Las imágenes de la realidad que nos entregan la memoria y la imaginación son reales, incluso si la realidad no es enteramente real. No, no era irreal aquella ciudad de París anclada, por decirlo así, en el golfo inmenso y casi inmóvil de un caliente día de verano, ni era irreal el terciopelo rojo de aquel sofá en que estaba sentado un muchacho mexicano llegado hacía apenas unas horas de Ginebra, alto y flaco, nervioso, vestido de azul, el pelo castaño, la frente vasta, el mentón enérgico, los lentes gruesos, ni eran irreales las preguntas y comentarios que disparaba sin cesar con voz bien timbrada y ademanes rápidos, poseído por una avidez de conocer y tocar todo —una avidez que se manifestaba en descargas intelectuales y emotivas que, por su intensidad y frecuencia, no es exagerado llamar eléctricas. Desde el primer día Carlos Fuentes me pareció un espíritu fascinado por los hombres y sus pasiones. Al verlo y oírlo recordé unos versos de Quevedo que, a mi juicio, definen la desesperación lúcida del poeta más que el orgullo insensato del pecador: *Nada me desengaña, / el mundo me ha hechizado.* Entusiasmo, capacidad para asombrarse, frescura de la mirada y del entendimiento —dones sin los cuales no hay imaginación creadora ni fertilidad poética— pero asimismo poder mental para convertir todas esas sensaciones e impresiones en objetos verbales a un tiempo sensibles e ideales: cuentos, novelas. La avidez de aquel muchacho no sólo era sensualidad sino curiosidad intelectual, ansia por conocer. Movido contradictoriamente por deseo e ironía (su entusiasmo siempre fue lúcido), Carlos Fuentes interrogaba al mundo y se interrogaba a sí mismo. Lo interrogaba con los sentidos y con la imaginación, con las yemas de los dedos y

176

con las redes impalpables de la inteligencia.

¿Qué relación hay entre aquel muchacho que conocí en 1950 y el escritor que ahora tengo la suerte y la alegría de recibir en esta casa? La interrogación es el hilo que une al Fuentes de ayer con el de hoy. A lo largo de estos veinte años Fuentes no ha cesado de preguntar y preguntarse. Novelas, cuentos, piezas de teatro, crónicas, ensayos literarios y políticos: la obra de Fuentes es ya una de las más ricas y variadas de la literatura contemporánea en nuestra lengua. Sin embargo, a pesar de la diversidad de los géneros y los temas, la pregunta siempre es la misma. Cada uno de sus libros es una tentativa de respuesta pero la pregunta renace continuamente de cada respuesta. Sería presuntuoso intentar definirla o describirla siquiera. Es una pregunta muy vasta y tiene muchas ramificaciones. Me limitaré a señalar una de sus características, para mí la central: la pregunta de Fuentes no se refiere tanto al enigma de la presencia del hombre sobre la tierra como a la índole y al sentido, no menos enigmáticos, de las relaciones entre los hombres. La literatura universal sólo tiene dos temas: uno es el diálogo del hombre con el mundo; el otro es el diálogo de los hombres con los hombres. La pregunta de Fuentes se abre, se cierra y se vuelve a abrir en el ámbito del segundo tema. En verdad, más que una pregunta es un cuerpo a cuerpo con la realidad, a veces un combate y otras un abrazo erótico. Por eso las dos notas extremas de su obra, trátese del novelista o del ensayista, del autor de libros de imaginación o del crítico de nuestra realidad social, son el erotismo y la política. ¿Cómo se hacen, deshacen y rehacen los lazos eróticos y los lazos sociales? La alcoba y la plaza pública, la pareja y la multitud, la muchacha enamorada en su cuarto y el tirano agazapado en su madriguera. Doble fascinación: el deseo y el poder, el amor y la revolución. Sus li-

177

bros están poblados por enamorados y por ambiciosos. El autor de *Aura* es también el de *La muerte de Artemio Cruz*. La isla y la ciudad. Fuentes podría decir como André Gide: "los extremos me tocan".

No es raro que Fuentes —por la brillantez de sus dones, la resonancia de su obra y la índole de la pregunta que se hace y nos hace— haya provocado la irritación, la cólera y la maledicencia. Escritor apasionado y exagerado, ser extremoso y extremista, habitado por muchas contradicciones, exaltado en el país del *medio tono* y los *chingaquedito*, paradójico en la república de los lugares comunes, irreverente en una nación que ha convertido su historia trágica y maravillosa en un sermón laico y ha hecho de sus héroes vivos una asamblea de pesadas estatuas de yeso y cemento, Fuentes ha sido y es el plato fuerte de muchos banquetes caníbales. Pues en materia literaria —y no sólo en ella: en casi todas las relaciones sociales— México es un país que ama la carne humana. Salvo unas cuantas excepciones, no tenemos críticos sino sacrificadores. Enmascarados por esta o aquella ideología, unos practican la calumnia, otros el "ninguneo" y todos un fariseísmo a la vez productivo y aburrido. Las bandas literarias celebran periódicamente festines rituales durante los cuales devoran metafóricamente a sus enemigos. Generalmente esos enemigos son los amigos y los ídolos de ayer. Nuestros antropófagos profesan una suerte de religión al revés y sus festines son también ceremonias de profanación de los dioses adorados la víspera. No les basta con comerse a sus víctimas: necesitan deshonrarlas. No obstante, tras cada ceremonia de destrucción, Fuentes reaparece más vivo que antes. ¿El secreto de sus resurrecciones? Un arma mejor que el arco mágico de Arjuna: la risa. Fuentes sabe reírse del mundo porque es capaz de reírse de sí mismo. La risa dispersa a los caníbales y destroza sus flechas

envenenadas. Después de la risa, el escritor vuelve a sí mismo y a su pregunta. Esta noche, una vez más, Fuentes desplegará ante nuestros ojos su interrogación, siempre la misma y siempre distinta. Se pregunta ¿qué es la novela y qué significa escribir novelas? y la novela le responde con otra pregunta: ¿qué son los hombres, esas criaturas que sólo alcanzan plena realidad cuando se transforman en imágenes?

México, noviembre de 1972.

ISLAS Y PUENTES *

En un poema que es una burla del insularismo y el provincianismo de su patria, el poeta inglés Charles Tomlinson imagina que hay, en la Luna, "una ciudad de puentes donde todos sus habitantes se dan cuenta de que comparten un privilegio: un puente no existe por sí mismo. Rige espacios vacantes". Nosotros los hispanoamericanos somos menos afortunados que los habitantes de esa ciudad; entre México Tenochtitlán y Buenos Aires hay muchas ciudades y cada una de ellas está separada de las otras no sólo por la inmensidad física sino por la indiferencia y su gemela, la ignorancia. En cuanto a España: nos separa de ella, más que el Atlántico y los siglos, esa suprema forma de ignorancia e indiferencia que se llama olvido. En el interior de cada país y de cada ciudad se repite el fenómeno de la incomunicación. Regiones, clases, generaciones, sexos, individuos: islas, islotes y peñascos perdidos en los mares de la inercia, el desapego, el menosprecio, el rencor. Horizonte de espacios vacantes: los puentes son raros en la América hispana y en España. Alguna vez José Luis Cuevas llamó a México "el país de la cortina de nopal". La frase puede extenderse al resto de nuestros países. Cierto, las cortinas de los otros no son de cactos pero también, como la nuestra, son espinosas.

La situación no es nueva: aquel que quiera tener una idea de lo que fueron las relaciones literarias e intelectuales en un momento de esplendor de nuestra literatura, no tiene sino que

* Respuesta al discurso de ingreso de Ramón Xirau en El Colegio Nacional (México, 26 de febrero de 1974).

leer los poemas injuriosos que se intercambiaron Góngora, Quevedo y Lope de Vega. Nuestros grandes autores —con poquísimas excepciones como Cervantes y Rubén Darío— son figuras centrífugas, exclusivistas, polémicas. Unos viven aislados en su cueva devorando los despojos de sus enemigos, otros son jefes de banda. Cíclopes y caudillos, Polifemos y Tamerlanes. Muchas veces he lamentado la ausencia de una auténtica tradición crítica entre nosotros, lo mismo en el campo de las letras que en el de la filosofía y la política. La pobreza intelectual de nuestra crítica está en relación inversa a su violencia y ferocidad. La sátira de Quevedo no es menos eficaz, hiriente y cruel que la de Swift y Voltaire pero es más un desahogo pasional que una pasión intelectual. Quevedo es memorable por la perfección verbal de su furia, no por la profundidad o la verdad de sus ideas. El aislamiento hispánico empieza por ser un defecto moral y termina por ser una falla intelectual. ¿Por qué nuestros filósofos o historiadores de la cultura no han explorado este tema?

Nos hacen falta obras-puentes y hombres-puentes. Nos hace falta un pensamiento crítico que, sin ignorar la individualidad de cada obra y su carácter único e irreductible, encuentre entre ellas esas relaciones, casi siempre secretas, que constituyen una civilización. Creo apasionadamente en la literatura moderna de nuestra lengua pero me rehúso a verla como un conjunto de obras aisladas y enemigas. No: Borges no substituye a Reyes, Rulfo no desaloja a Martín Luis Guzmán, Luis Cernuda no destrona a Federico García Lorca, Gabriel García Márquez no borra a Ramón del Valle Inclán, Onetti no pone fuera de combate a Cabrera Infante ni Bioy Casares anula a Juan Benet. Hace poco, queriendo exaltar a Neruda, un excelente escritor dijo que con él empezaba la literatura hispanoamericana. ¿Por qué crear el desierto en torno

a un gran poeta? No es necesario, para afirmar a Neruda, enterrar a Martí, Darío, Lugones, López Velarde, Vallejo, Huidobro. La historia terrorista de la literatura no es sino una caricatura de la visión terrorista de la historia que hoy envenena a muchos espíritus. Nuestro siglo ha convertido a las ideologías en explicaciones totales del pasado y el futuro, la eternidad y el instante, el cosmos y sus suburbios. Esas ideologías chorrean sangre. También chorrean tinta y bilis. Entre los intelectuales y los escritores son máscaras tras las que gesticula el eterno pedante que "acecha lo cimero con la piedra en la mano". Naturalmente, no pretendo que el crítico ignore o disminuya las diferencias y antagonismos entre las obras: ya sabemos que las relaciones realmente significativas no son las relaciones de afinidad sino las de oposición. Pero esas oposiciones se despliegan en el interior de una lengua y una tradición. Los antagonismos forman un sistema de relaciones o, para decirlo con la imagen del comienzo: construyen una arquitectura de puentes.

Este largo preámbulo sólo ha tenido un objeto: subrayar la importancia moral e intelectual de la obra de Ramón Xirau. Esa importancia consiste, ante todo, en que Xirau es un hombre-puente. A semejanza de esas construcciones prodigiosas de la ingeniería moderna, sus ensayos son un puente que une no a dos sino a varias orillas. En primer término: puente entre sus dos vocaciones más ciertas y profundas, la poesía y la filosofía. Ramón Xirau es un excelente poeta en catalán y, en castellano, es un luminoso crítico de poesía. El crítico se alimenta de las intuiciones y visiones del poeta; a su vez, el poeta se prueba a sí mismo en las reflexiones del pensar filosófico. La obra de Xirau filósofo sustenta la obra de Xirau poeta que, por su parte, inspira la obra de Xirau crítico. Confluencia de tres direcciones de la sensibilidad y del espíritu.

La crítica de Xirau es el puente entre la filosofía y la poesía, esas dos hermanas que, según Heidegger, viven en casas contiguas y que no cesan de abrazarse y de querellarse. Dos hermanas por las que no pasan los años y que desde el principio del principio están enamoradas del mismo objeto. Un objeto elusivo y alusivo, que continuamente cambia de forma y de nombre. Un objeto que es siempre el mismo.

Puente entre poesía y filosofía, la obra de Ramón Xirau también comunica a dos idiomas: el catalán y el castellano. Nuestra cultura será siempre una cultura mutilada si olvida al portugués y al catalán. El primero nos une, simultáneamente, con Gil Vicente y con Machado de Assís, con Pessoa y con Guimarães Rosa. El segundo con Ausias March y Maragall, con Brossa y Pere Gimferrer. Dos idiomas y. dos tierras: México y Cataluña. Nuestro país de montañas y altiplanos vive cara a las constelaciones y da la espalda al mar; Cataluña, en cambio, es la región marítima por excelencia, la más mediterránea, liberal, cortés y civil —para no decir civilizada— de las Españas. En Cataluña estuvo a punto de nacer —mejor dicho: nació pero fue estrangulada por el centralismo, el dogmatismo y el absolutismo— una versión distinta de la civilización hispánica. Una versión más moderna: liberal, tolerante, democrática. En Cataluña y su cultura hay unas semillas de libertad y de crítica que debemos todos, mexicanos e hispanoamericanos, rescatar y defender. Ramón Xirau es hombre-puente, entre otras cosas, por ser un catalán de México.

La filosofía y la poesía, Cataluña y México: he nombrado algunas orillas. Debo mencionar otras: el pensamiento de Xirau es un puente entre diversas generaciones poéticas —modernismo y postmodernismo, vanguardia y poesía contemporánea— y entre obras y personalidades opuestas o dis-

184

tantes: Sor Juana Inés de la Cruz y Xavier Villaurrutia, Vicente Huidobro y José Gorostiza, los poetas concretos del Brasil y Marco Antonio Montes de Oca y José Emilio Pacheco. La conferencia de esta noche es un notable ejemplo de su capacidad para descubrir, en las diferencias, las afinidades y para construir, con las afinidades, puentes conceptuales por los que el espíritu puede transitar sin despeñarse. Incluso podemos reclinarnos sobre el pretil y contemplar el vertiginoso paisaje que huye. El paisaje es fugitivo porque está hecho de tiempo: palabras y frases que se asocian y disocian, aparecen, desaparecen, reaparecen. Lo que vemos desde el puente es un fluir verbal que refleja este mundo y otros vistos o imaginados por el poeta. Mundos en perpetua rotación: ¿cómo no ver que el paisaje poético que nos muestra Xirau está más cerca de la astronomía que de la geografía y más cerca de la música que de la astronomía? La visión desde el puente se resuelve en concierto: los acuerdos son acordes.

Sería presuntuoso tratar de hacer un comentario crítico de lo que Ramón Xirau ha dicho esta noche sobre Enrique González Martínez, José Juan Tablada y Alfonso Reyes. Ha iluminado un paisaje y nos ha mostrado aquello que no aparece a primera vista y que es misión del crítico descubrir: la sintaxis secreta, las articulaciones y ramificaciones, toda esa geografía oculta sobre la que descansa el paisaje visible. Mi asentimiento es casi total, mínimas mis discrepancias. Cierto, para mí la "modernidad" —una palabra que, como si fuese mercurio, se nos escapa cada vez que intentamos definirla— abarca toda la era moderna, desde mediados del siglo XVIII hasta nuestros días. Llamo "varguardia" a lo que Xirau llama "modernidad", es decir, al período que se inicia un poco antes de la primera guerra mundial y ahora expira ante nosotros. (Un pequeño paréntesis: vivimos no sólo el fin de la

vanguardia sino el de la modernidad. Creo firmemente en el fin, no del arte, sino de la *idea* de *arte moderno*; creo en el fin, no del hombre, sino de la edad moderna, inventora del tiempo lineal y progresivo de la historia, lanzada a la conquista del futuro.) Tampoco estoy muy seguro de que Enrique González Martínez no haya sido siempre un "modernista". González Martínez otorgó una conciencia —más ética que estética, dice con acierto Xirau— al "modernismo" mexicano, le dio gravedad espiritual, lo hizo meditativo y contemplativo pero no alteró su lenguaje ni cambió lo que podríamos llamar su sintaxis simbólica. Aunque cambió los símbolos —el búho en lugar del cisne— dejó intacto el sistema y sus emblemas. Xirau pasa tal vez demasiado de prisa sobre un problema apasionante, aunque, es verdad, rebasa la crítica poética propiamente dicha: las relaciones de los tres poetas con el "Ancien Régime" y con la Revolución mexicana. A pesar de que este tema se aleja un poco de la perspectiva de Ramón Xirau, me gustaría que él —o algún otro— alguna vez lo abordase.

Quisiera ahora trazar, por mi parte, otro puente hacia Ramón Xirau. Un puente de amistad, reconocimiento y admiración al poeta y al crítico. En una sola persona dos dones diferentes: saber componer una estrofa y saber oírla. Como dice el poema sánscrito: "es rara la unión de dos virtudes en una sola sustancia —una clase de piedra produce oro, otra sirve para probarlo".

RESPUESTAS A *CUESTIONARIO*
—Y ALGO MÁS *

¿CUÁNTOS nuevos escritores han aparecido en México durante los últimos años? Muchos, si se cuentan los libros publicados por jóvenes y primerizos; poquísimos, si se piensa que una literatura no consiste en el número de libros publicados sino leídos. Sin lectores no hay literatura. Cierto, la lectura no es la única forma del reconocimiento: la prohibición es otra (Sade) y otra más la incomprensión (Góngora, Joyce). Pero los lectores de Sade y los que gozan descifrando el Polifemo son también, aunque secreto, un público. Mejor dicho: son un público dentro del público, son la anormalidad que confirma en su normalidad al lector común y corriente. Debo agregar que, minoritario o popular, el reconocimiento no se da nunca sin algún equívoco. El caso de Gabriel Zaid es un ejemplo. Es uno de los nuevos escritores mexicanos, quiero decir, es un autor que desde hace unos pocos años es leído, comentado y discutido. Sus artículos y ensayos sorprenden, hacen pensar, intrigan y, a veces, irritan. Zaid es un escritor que no quiere seducir al lector sino convencerlo, que jamás lo adula y que no teme contradecirlo. Habla bien del público mexicano que un escritor así sea leído y estimado. Conciso, directo y armado de un humor que va del sarcasmo a la paradoja, Zaid satisface una necesidad intelectual y moral del lector mexicano, hastiado de la inflación retórica de nuestros ideólogos, truenen desde lo alto de la pirámide gubernamental o prediquen desde los púlpitos de la oposición. En un país

* Gabriel Zaid. *Cuestionario*. FCE. México, 1976.

187

donde la incoherencia intelectual corre parejas con la insolvencia moral, el método de reducción al absurdo —el favorito de Zaid— nos devuelve a la realidad. A esta realidad nuestra, a un tiempo risible y terrible. Pero la fama de Zaid como crítico de la sociedad puede ocultarnos a otro Zaid, más esencial y secreto: el poeta.

En mayo de 1976 apareció *Cuestionario*, un volumen que reúne sus tres libros de poesía —*Seguimiento, Campo nudista* y *Práctica mortal*— más las publicaciones sueltas y los inéditos. *Práctica mortal* (1973) fue un libro compuesto por unos pocos poemas nuevos y una selección de los anteriores. En el prólogo de *Cuestionario*, Zaid explica que no concibió *Práctica mortal* como una antología sino como una obra nueva. La novedad consistió en la ordenación de los poemas en distintas series y grupos: "un poema se vuelve otro poema según el conjunto del cual forma parte", del mismo modo que "una palabra cambia de sentido según el contexto". Ahora Zaid reúne sus poemas —sin excluir a ninguno ni desechar las variantes de cada uno— y le propone al lector un juego: colaborar en la "creación" de un nuevo libro. (Tal vez habría sido más exacto decir elaboración o combinación pero ¿en dónde están las fronteras entre estas tres palabras?) El lector puede intervenir de cuatro maneras: escoger los poemas que más le gusten y señalar aquellos que no le agraden o no le interesen; ordenar los poemas en un conjunto o en varios conjuntos; modificar los poemas; escribir otros.

Zaid parte del reconocimiento de algo indudable: no hay "poema en sí", cada poema se realiza en la lectura. De ahí que cada poema sea, simultáneamente, siempre el mismo y otro siempre. El principio general es justo pero se me han ocurrido dos objeciones al juego que nos propone Zaid. La primera (parcial) es la siguiente: no todas las lecturas tienen el

mismo valor. La lectura es un arte y por eso los grandes críticos, artistas a su manera, son también y ante todo buenos lectores. La crítica es, como la traducción, lectura creadora, reproducción que inventa aquello mismo que copia. Me imagino que, ante las distintas proposiciones que Zaid recibirá de sus lectores, tendrá que escoger las que le parezcan mejores: el autor recobra la iniciativa. Segunda objeción: no hay que confundir la lectura con la escritura. Por más "creadora" que sea la lectura, no es lo mismo escribir un poema que leerlo. Por esto no me atrevería nunca a proponerle a Zaid un nuevo poema: el lector no puede, en ningún caso, substituir al autor. No es un suplente sino un cómplice. Dicho esto, procuraré contestar a las tres primeras preguntas de su cuestionario.

Zaid es un poeta escaso, sea porque escribe poco o porque se exige mucho. Cualquiera que sea la causa, esterilidad o rigor, su escasez es asimismo excelencia. No sólo son poquísimos los poemas de su libro que no me gustan sino que tampoco me arriesgaría a desechar esos pocos. La razón: en una obra como la de Zaid, hecha de poemas que principian y terminan en ellos mismos —breves, totales, autosuficientes— todas las composiciones, incluso las que son en apariencia insignificantes, cumplen una función y tienen un lugar. En un poeta frondoso, suprimir es podar; en un poeta estricto, cercenar. Zaid debe publicar todos sus poemas, sin más orden que el único posible: el cronológico —salvo una sección aparte con los circunstanciales— y sin las duplicaciones que estorban la lectura de *Cuestionario*. Como en todas las obras humanas, en la suya hay defectos (pocos): lo que no hay es repetición ni confusión. A veces Zaid es difícil —por exceso de concentración— y otras demasiado simple —por exceso de escrúpulos— pero nunca es cansado. Sus lectores jamás sentimos que sobre algo en sus libros.

La misma razón que me impide suprimir o agregar poemas me prohíbe proponer un orden distinto. No hay evolución en su poesía: hay variedad. La unidad no es la serie de poemas sino el poema aislado. Sí, es fácil agrupar poemas afines en conjuntos, sólo que los poemas así ordenados están unidos por semejanzas de forma y tema no por la trama de un desarrollo. Aunque hay series de poemas religiosos, eróticos y satíricos, dentro de cada serie los poemas son individuales, poseen perfecta independencia y viven por sí solos. Cada poema es un instante total, único y autónomo. No la unidad de la sucesión como en el poema épico y sus episodios o en la novela y sus capítulos sino la del conjunto de aforismos y la del manojo de cuentos. Cada aforismo es un pensamiento aislado y cada cuento nos cuenta una historia diferente.

Queda por contestar el tercer punto: ¿qué poemas corregiría? Cambiamos sólo aquello que podemos mejorar, no aquello que es inmejorable —sea por su perfección misma o por su imperfección congénita. La mayoría de los poemas de Zaid me gustan tanto que no cambiaría en ellos ni una coma; por la razón contraria, tampoco tocaría a los pocos que me dejan frío. Así, sólo modificaría unos cuantos, suprimiendo una línea en éste y cambiando un adjetivo en aquél. Dije: *unos cuantos*; preciso: no más de tres.

Los primeros poemas de Zaid, como los de todos los poetas, fueron ejercicios. En casi todos hay ecos de algunos poetas de generaciones anteriores. Pienso, sobre todo, en el delicioso Gerardo Diego, presente en la "Fábula de Narciso y Ariadna", "Pecera con lechuga" y "Piscina". Las primeras composiciones de Zaid son afortunadas y en ellas están ya casi todas las cualidades que después distinguirían a su poesía: la economía, la justeza del tono, la sencillez, la chispa repentina del humor y las revelaciones instantáneas del ero-

tismo, el tiempo y el otro tiempo que está dentro del tiempo. Maestría precoz, excepcional en la poesía contemporánea: si el virtuosismo fue el pecado de los poetas "modernistas", la incompetencia técnica es el de los contemporáneos. La poesía es *physis* más que idea y la torpeza verbal la lesiona en su facultad vital: la sensibilidad, el poder de sentir. El poeta sordo e insensible, que no oye el ritmo del lenguaje y que no percibe el peso, el calor y el color de las palabras, es un medio-poeta. Zaid no sólo dominó pronto las formas cultas de la tradición poética sino que frecuentó también las formas que, inexactamente, llamamos populares; quiero decir: se aventuró en esa corriente de poesía tradicional, muchas veces anónima, a la que debemos algunos de los poemas más simples y refinados —estos adjetivos no son contradictorios— de nuestra lengua. Entre los poemas de este período de iniciación hay algunos que no es fácil olvidar: "Canción de ausencia", "Penumbra" y, sobre todo, el admirable "Alba de proa":

> Navegar,
> navegar.
> Ir es encontrar.
> Todo ha nacido a ver.
> Todo está por llegar.
> Todo está por romper
> a cantar.

En el primer libro de Zaid (*Seguimiento*, 1963) hay una sección entera compuesta de textos en prosa: *Poemas novelescos*. No ha vuelto a insistir en el género y ésta es la diferencia principal entre ese libro y los siguientes. Los poemas en prosa de Zaid son más filosóficos que novelescos. En ellos dialogan su razón y su pasión, su doble inclinación por lo preciso y su sed de infinito. Comprendo por qué llama "novelescos" a

esos textos: su tema es el encuentro —o el desencuentro— con el otro, la otra y la otredad. El encuentro es novelesco porque implica una acción y una trama, una biografía; es metafísico porque sus verdaderos protagonistas son la necesidad y la casualidad, la gracia y la libertad. Los poemas novelescos de Zaid no cuentan lo que pasa, como en las verdaderas novelas, sino lo que podría pasar —y que acaso está pasando ahora mismo: el encuentro de alguien con alguno o alguna o ninguno. Estos textos son claves para comprender mejor los otros poemas de Zaid pero no son tan felices como sus composiciones en verso. Por eso, sin duda, buen crítico de sí mismo, no ha insistido en el género.

Otra diferencia entre *Seguimiento* y *Campo nudista* (1969), su segundo libro: la aparición de un lenguaje más libre y suelto, salido directamente de la conversación. Zaid se salva, casi siempre, de la confusión en que han incurrido la mayoría de los que, cansados de los clisés de la "poesía poética", han acudido al prosaísmo. Esta confusión —ni el mismo Cernuda se escapó del todo— consiste en el uso y abuso de la prosa razonante y moralizante; por huir de la canción pegajosa, caen en el editorial. Nadie *habla* así. El lenguaje *escrito* de estos poetas no es menos artificial que los gorgoritos que reprueban. El defecto de Zaid es el contrario: a veces, muy pocas, es obvio y aun brutal. (Cf. los poemas 87, 94, 96, 115.) Son caídas no en la prosa escrita sino en las facilidades y truculencias de la lengua vulgar. No obstante, el resultado ha sido, en general, vivificante y la poesía de Zaid ha ganado con su inmersión en el idioma coloquial. Lo han ayudado, además, la reticencia y la brevedad: ambas han evitado que se enrede con los preceptos y los conceptos, los discursos y las arengas. Al prosista sólo en situaciones extremas y en casos aislados le es lícito recurrir a la elipsis y a la insi-

nuación. El poeta, en cambio, nunca debe decirlo todo: su arte es evocación, alusión, sugerencia. La poesía de Zaid está hecha de pausas y silencios, omisiones que dicen sin decir.

La sátira cobra importancia a partir de *Campo nudista*. Zaid es un hombre lúcido, independiente y que dice lo que piensa y siente. Además, es ingenioso: no es raro que sus epigramas den casi siempre en el blanco. Carece de veneno y esto lo distingue de casi todos los poetas satíricos de nuestra lengua, desde el abuelo Quevedo. Entre nosotros, la misma Sor Juana mostró en ocasiones mala intención. En la época "modernista" fueron memorables los epigramas de Tablada, chispeantes como su haikú, pero su genio no era satírico realmente sino burlesco. Después, apareció Salvador Novo, un maestro del género. Tuvo mucho talento y mucho veneno, pocas ideas y ninguna moral. Cargado de adjetivos mortíferos y ligero de escrúpulos, atacó a los débiles y aduló a los poderosos; no sirvió a creencia o idea alguna sino a sus pasiones y a sus intereses; no escribió con sangre sino con caca. Sus mejores epigramas son los que, en un momento de cinismo desgarrado y de lucidez, escribió contra sí mismo. Esto lo salva. Zaid escribe desde sus ideas, mejor dicho: desde sus creencias e ideales. Como la de los grandes romanos, su sátira contiene un elemento moral y filosófico. La sátira política de Zaid conquista mi adhesión y le ha dado una justa notoriedad pero yo, lo confieso, prefiero sus epigramas eróticos y aun más sus visiones de la vida cotidiana. Visiones que son versiones del antiguo tema de la naturaleza caída, como en *Claro de luna*:

Fieras desnudas que la noche amamanta.
Cebras cerrando las persianas.
Panteras tristes en torno de su jaula.

> Gemelos en el canguro de la cama.
> Búhos: cada uno su lámpara.

La sátira cambia los signos de valor del lirismo: el más se vuelve menos. La sátira es una exageración verbal que opera como una disminución de la realidad. La operación, llevada a su extremo, produce una suerte de revaloración terrible. Moralidad: menos con menos da más. *Cuervos* es un ejemplo notable:

> Tiene razón: para qué.
> Se oye una lengua muerta: *paraké.*
> *Un portazo en la noche: paraqué.*
> Ráfagas agoreras: volar de paraqués.
> Hay diferencias de temperatura
> y sopla un leve para qué.
> Parapeto asesino: para qué.
> Cerrojo del silencio: para qué.
> Graznidos carniceros: pa-ra-qué, pa-ra-qué.
> Un revólver vacía todos sus paraqués.
> Humea una taza negra de café.

En la sátira se cruzan las tres direcciones cardinales de la poesía de Zaid: el amor, el pensamiento y la religión. Nuestra insensibilidad ante lo espiritual y lo numinoso ha alcanzado tales proporciones que nadie, o casi nadie, ha reparado en la tensión religiosa que recorre a los mejores poemas de Zaid. Su desesperación, su sátira y su amargura son, como sus éxtasis y sus entusiasmos, no los del ateo sino los del creyente. Poesía de la inminencia, siempre elusiva y jamás realizada, de la aparición. Revelaciones de la ausencia divina pero en sentido contrario al del ateísmo moderno y más bien como una suerte de negativo fotográfico de la presencia. Zaid se vuelve contra sí mismo:

194

No busques más: no hay taxis.
¿Y quién ha visto un taxi?
Los arqueólogos han desenterrado
gente que murió buscando taxis,
mas no taxis. Dicen
que Elías, una vez, tomó un taxi
mas no volvió para contarlo...

Dios es invisible por definición y lo que vemos al verlo,
dicen los budistas y algunos neoplatónicos, es literalmente
nada. La literatura mística habla más de los estados de priva-
ción de la presencia que de las escasas y momentáneas visio-
nes. No ver es lo habitual en los hombres pero nosotros he-
mos hecho de este no-ver una prueba y una certidumbre: si
no vemos a Dios es porque Dios no existe. Ante una situación
parecida los neoplatónicos extraían una conclusión diametral-
mente opuesta: no se puede decir del Uno ni siquiera que es
porque el ser implica el no-ser y el Uno está antes de la duali-
dad. *El Uno está antes del ser.* Aunque Zaid es cristiano, su
poesía viene de una tradición más ancha y que comprende al
neoplatonismo y al budismo como sus extremos complemen-
tarios: de la percepción instantánea de la plenitud del ser a la
contemplación, igualmente instantánea, de la vacuidad de
todo lo que es. Sí, de veras, no hay taxis. No obstante, nos
movemos, algo nos transporta, vamos hacia allá. ¿Vamos o
venimos? Esta pregunta es, quizá, el núcleo de la experiencia:
allá es aquí y aquí es otra parte, siempre otra parte. Senti-
miento de la extrañeza del mundo: pisamos una tierra que se
desvanece bajo nuestros pies. Estamos suspendidos sobre el
vacío. En *El Arco y la Lira* me pregunté una vez y otra vez si
esta experiencia era religiosa, poética, erótica. Las fronteras
son inciertas. Esta experiencia —cualquiera que sea la forma
que asuma— aparece en todos los tiempos; la revelación de

nuestra otredad radical es tan antigua como la especie y ha sobrevivido a todas las catástrofes de la historia, del paleolítico inferior a Gulag, de las quejas de Gilgamesh al descubrir su mortalidad a las montañas de ceniza de Dachau y Auschwitz. Estar en este mundo como si este mundo, sin dejar de ser lo que es, fuese otro mundo:

> Una tarde con árboles,
> callada y encendida.
>
> Las cosas su silencio
> llevan como su esquila.
>
> Tienen sombra: la aceptan.
> Tienen nombre: lo olvidan.

Poema de tranquila hermosura y de sobrecogedora verdad. Hay una versión anterior con dos versos más, con los que terminaba el poema: *Y tú, pastor del Ser, / tú la oveja perdida.* Zaid suprimió estas dos líneas porque, sin duda, quiso eliminar toda interpretación filosófica o religiosa. La experiencia pura. Creo que hizo bien... Este poema es un ejemplo de transfiguración de la realidad por la visión poética que, a su vez, no es sino la instantánea percepción del fluir del mundo. Presentación de la realidad como presencia transhumana, indeciblemente próxima e irremediablemente ajena, más allá de los nombres —más allá de la historia. ¿Cómo reconciliarse con esa tarde y esos árboles que todo lo aceptan y todo lo ignoran? Uno de los caminos es la aceptación de lo inaceptable:

> Clara posteridad
> de tranquilos cipreses
> que entre las tumbas blancas
> hacen clara la muerte.

196

Huele el aire llovido.
Sol y ramas benignas.
Pájaros desprendidos
acercan las colinas.

No eran sombras sombrías,
¡oh sol mediterráneo!
las que en tierra pedían
mis huesos y mi cráneo.

Tiempo, presencia, muerte: amor. Poeta religioso y meta-
físico, Zaid es también —y por eso mismo— poeta del amor.
En sus poemas amorosos la poesía opera de nuevo como una
potencia transfiguradora de la realidad. Esa transfiguración
no es cambio ni transformación sino desvelamiento, desnuda-
miento: la realidad se presenta tal cual. El colmo de la extra-
ñeza es que las cosas sean como son. La realidad de la presen-
cia amada es una realidad contaminada por el tiempo; los
cuerpos que amamos, sin perder su realidad, de pronto nos re-
velan la otra vertiente:

Olía a cabello tu cabello.
Estabas empapada. Te reías,
mientras yo deseaba tus huesos
blancos como una carcajada
sobre el incierto fin del mundo.

Una de las imágenes predilectas de la poesía erótica es la
de la barca, asociada a la mujer amada y a veces también a la
pareja. Son inolvidables las canciones en que Lope compara
su amor a una barquilla navegando por mares borrascosos,
entre los escollos de los desdenes y los temporales de los celos
y las rivalidades eróticas. En la poesía alemana la barca es
símbolo del amor trágico: Loreley, los amantes suicidas...
Zaid prolonga estas imágenes y traza, pequeña obra maestra,

un cuadro en el que la barquilla es una adolescente en las márgenes del sueño:

> Maidenform
> Barquilla pensativa,
> recostada en su lecho,
> amarrada a la orilla
> del sueño.
> Sueña que es desatada,
> que alza velas henchidas,
> que se desata el viento
> que desata las vidas.

Poco a poco esta nota se ha convertido en una breve antología de Zaid. No podía ser de otro modo. Cuando la poesía alcanza cierto grado de intensidad y diafanidad, alcanza también una suerte de realidad deliciosa y aterradora: las palabras dejan de significar y tienden a ser las cosas mismas que nombran. Del Zaid aprendiz pasamos al Zaid satírico, religioso, metafísico, erótico: todos ellos se conjugan en el Zaid autor de unos cuantos poemas ante los cuales poco puede decirse —salvo repetirlo, re-citarlo. La poesía es el *resplandor último* de las cosas tocadas por el lenguaje. Es la memoria y es el olvido, el fin del lenguaje y su precaria supervivencia:

> La luz final que hará
> ganado lo perdido.

> La luz que va guardando
> las ruinas del olvido.

> La luz con su rebaño
> de mármol abatido.

Cambridge, Mass., 26 de diciembre de 1976.

198

LOS DEDOS EN LA LLAMA*

La preparación de *Poesía en movimiento* ** me llevó a explorar un territorio de cambiante geografía: la poesía que escribían en aquellos años los (entonces) jóvenes. En los primeros meses de 1966 José Emilio Pacheco me anunció el envío de un manuscrito de un amigo suyo, José Carlos Becerra. Ese centenar de páginas me conquistó inmediatamente. Si no era difícil oír en aquellos poemas los ecos de otras voces, tampoco lo era percibir, a través de las ajenas, la voz de un verdadero poeta. Confieso que me interesó más el *tono* de esa voz que lo que decía. Es un fenómeno frecuente: muchas veces nos emociona más el acento del poeta que lo que llaman su "mensaje". Solamente cuando el poeta se realiza —quiero decir: cuando el poeta desaparece en la transparencia de la obra— la emoción del lector es total: el sentido es ya indistinguible de lo sentido. Escribí a José Emilio para decirle mi alegría ante la aparición de ese nuevo poeta mexicano que él me había revelado. Chumacero y Aridjis coincidieron con nuestra opinión y Becerra fue uno de los poetas jóvenes incluidos en *Poesía en movimiento.* Fue el primer reconocimiento público de su obra, algo así como la declaración de su mayoría de edad poética. Las antologías son el equivalente moderno de las ordalías y las otras pruebas de los antiguos ritos de pasaje.

En noviembre del mismo año recibí una carta de Becerra en la que, con juvenil exageración, me daba las gracias por

* Prólogo a *El Otoño recorre las islas,* volumen que recoge la obra poética de Becerra (1961-1970), publicado por Era, México, 1973.
** *Poesía en movimiento, México, 1915-1966,* selección y notas de Octavio Paz, Alí Chumacero, José Emilio Pacheco y Homero Aridjis, Siglo XXI, Mexico, 1966.

unas frases entusiastas que yo le había dedicado en el prólogo de nuestro libro. Mi respuesta aparece en otra parte de este volumen. (*Juego de Cartas*.) Al año siguiente estuve en México una temporada y entonces lo conocí. Me sorprendieron su calor, su capacidad para admirar y maravillarse, la inocencia de su mirada y sus facciones un poco infantiles. A veces la pasión centelleaba en sus ojos y lo transformaba. Hombre combustible, el entusiasmo lo encendía y la indiferencia lo apagaba. Lo volví a ver en 1970, en Londres. Me visitó en el hotelito donde parábamos Marie José y yo. Hablamos toda la tarde: la situación de México, la carencia de instrumentos intelectuales y críticos de aquellos que precisamente representan el sector crítico de la sociedad mexicana, los cambios en su poesía (me había enviado unos días antes el manuscrito de su última colección de poemas), la tradición tántrica y la pintura contemporánea, sincronía y diacronía en las cocinas de Yucatán y Oaxaca, las memorias de Nadezha Mandelstam, qué se yo. Decidimos cenar juntos los tres —Marie José, Becerra y yo— en un restaurante chino de Kings Road. Allí nos encotramos por casualidad con Michael Hamburger, que se sentó con nosotros. La conversación giró hacia Paul Celan y la poesía alemana, de ahí a Hölderlin y de Hölderlin a las relaciones entre locura y poesía. Marie José y yo les contamos nuestro descubrimiento de esa mañana en la Tate Gallery: la pintura precisa y alucinante de Richard Dadd, un pintor romántico que en 1842, en un acceso de furor —en el sentido antiguo de la palabra: mal sagrado— mató a su padre. Lo encerraron en un manicomio. Allí pintó casi toda su obra y allí murió... José Carlos lo oía todo con los ojos brillantes. Descubría al mundo —y el mundo lo descubría. Salimos ya tarde, caminamos todavía un largo trecho y nos despedimos con grandes abrazos. A los pocos días salió de Londres

rumbo a España. Desde allá me escribió pero yo ya no pude contestarle: un amigo me llamó por teléfono para avisarme que el joven poeta había muerto en un accidente de automóvil. Guardo cuatro cartas suyas. Las cuatro efusivas, desbordantes. José Carlos Becerra era un temperamento cordial, insólito en el altiplano mexicano, región de emociones soterradas y cortesías espinosas.

He hablado de ecos literarios. Max Jacob decía: "En materia de estética nadie es nunca profundamente nuevo. Las leyes de lo bello son eternas y los más violentos innovadores se les someten sin darse cuenta —se les someten a su manera y ahí está el interés". Eternas o no, esas leyes se expresan en lo que llamamos la tradición; la misión de cada poeta es continuar esa tradición pero, como dice Max Jacob, *a su manera*. Cada obra nueva es la continuación y la violación, homenaje y profanación, de los modelos anteriores. En el caso de Becerra los ecos que aparecen en sus poemas son los de las voces de Claudel y de Saint-John Perse. Es curiosa esta tardía aparición de Claudel, casi medio siglo después, en la obra de un joven mexicano. Pero un Claudel ya lejos del original, leído probablemente en traducción y con los ojos de los sucesores de Claudel, de Saint-John Perse a los sucesores de los sucesores de Perse. Maestros peligrosos: la poesía de Claudel, aunque se extiende como una enorme masa líquida hacia los cuatro puntos cardinales, está atada a sí misma por una cohesión a un tiempo difusa e invencible: cada gota se une a otra gota hasta hacer de los océanos una "gota única"; la poesía de Perse es como uno de sus árboles preferidos, el baniano: higuera de raíces aéreas que descienden para ascender de nuevo hasta convertir un sólo árbol en una arboleda siempre verde y en la que perecen estrangulados los árboles extraños. Becerra no se ahogó en Claudel ni se ahorcó entre las ramas y las ho-

jas de Perse. Más tarde atravesó las cavernas de estalactitas de Lezama Lima —y salió con vida.

En el libro central de Becerra (*Relación de los hechos*), el versículo no es un instrumento de celebración de los poderes del mundo y del espíritu, como en Claudel, ni tampoco, como en Perse, de una épica fantástica en la que las pasiones humanas poseen la feracidad y la ferocidad de las fuerzas naturales. No el mundo sino el yo: la marea verbal mece al joven poeta que, en un estado de duermevela, se dice a sí mismo más que a la realidad que tiene enfrente. Como la mayoría de los poetas jóvenes, Becerra no veía el mundo sino a su sombra en el mundo. Corrió tras ella, la vio disiparse entre sus manos y tropezó con la realidad. Las dos primeras partes de *Relación de los hechos* son la narración de esa correría y de ese tropiezo. Nostalgia: el poeta se vuelve hacia su pasado en busca de ese instante en que *realmente* fue. Pero la *otra orilla* del tiempo no está allá sino aquí. Recordar es imaginar: *Extraño territorio que la mirada encuentra en su propia invención / invisible creación de los hechos.* El pasado no existe en sí: nosotros lo inventamos. La derrota de la memoria es la victoria de la poesía, como lo expresa esta imagen nítida: *el otoño y el grillo se unen en la victoria del polvo.* El pasado que la memoria pierde, la poesía lo salva. Becerra define admirablemente en una línea la naturaleza alucinante de esta operación en la que cada derrota es un triunfo y cada triunfo un fracaso: *esta llamarada donde me quemo los dedos al escribir dudando de lo que digo.* La certidumbre se alimenta de la duda —mejor dicho, la duda es la prueba, la llama, donde se quema la certidumbre.

El encuentro con la realidad produjo los que, para mí, son los mejores poemas de Becerra. Me refiero a los que figuran en las secciones finales de *Relación de los hechos* y, sobre todo, a los que escribió después. En esas composiciones el ca-

rácter nostálgico y juvenil de su poesía encuentra al fin su objeto, su verdadero tema. No el "verde paraíso" de la infancia, no el trópico y sus prestigios contradictorios (iguanas, ceibas, mayas, olmecas), no la poesía "engagée" sino lo cotidiano maravilloso: la ciudad, su ciudad: La realidad exterior e interior de Becerra, a un tiempo el escenario y la materia de sus actos y de sus sueños, no era la naturaleza sino la ciudad. La real y la imaginada, confluencia de épocas y lugar de aparición de lo inesperado. La ciudad, teatro de todas las mitologías. Mexico City, la Gran Tenochtitlán, en cuyas avenidas se cruzan los espectros de Moctezuma (manto de plumas ajadas) y Juárez (chaqué apolillado) con las imágenes radiantes —puro "nylon"— de Batman, Mandrake y Narda. La capital y sus poetas: López Velarde la ve como una ciudad muerta en el "más muerto de los mares muertos" y sobre la que "lloviznan gotas de silencio"; Villaurrutia mira a su sombra caminando por calles "desiertas como la noche antes del crimen"; para Becerra es la contaminación de la realidad tradicional por la mitología de la era industrial, de los "comics" a las hecatombes que anuncian los titulares de los periódicos. La poesía moderna, había ya dicho Apollinaire, está en "los prospectos, los catálogos y los carteles que cantan a gritos". La gran ciudad es lo cotidiano maravilloso pero también es lo horrible, lo terrible... y lo cotidiano a secas. Miles de presencias que se resuelven ¿en qué? Como el Dios de los teólogos y la Nada de los metafísicos, la ciudad es la Gran Ausente.

El versículo claudeliano era demasiado amplio y pesado para lo que quería decir Becerra: su experiencia de joven en la gran ciudad. Tal vez debería haber escogido un verso más corto y nervioso, menos atado por la elocuencia, menos discursivo. Un verso que, como los trozos de la culebra, hubiese podido saltar, unirse a los otros fragmentos y volver a sepa-

rarse. Una composición poética hecha de la superposición y el enfrentamiento de imágenes y frases. Coexistencia de realidades y visiones contrarias en un fragmento de tiempo y en el breve espacio de una página. Becerra buscó esa nueva forma; los poemas de la última sección de este libro (*Cómo retrasar la aparición de las hormigas*) son la historia de su búsqueda. El verso se hace más corto y los temas colindan con esa zona donde el absurdo se alía a lo sórdido y lo fantástico a lo atroz. El humor se extiende y ocupa casi todo el poema. Un humor amargo, rabioso y que no ha aprendido a reírse de sí mismo. Más que humor: sarcasmo, befa. La poesía contra el poema: el poeta Becerra en lucha contra sí mismo. Pero la violencia, para ser más que un gesto o un desahogo, necesita ser exacta; el joven poeta, en su nueva manera, no logró despojarse enteramente de la vaguedad de su poesía anterior.

La experiencia no fue del todo negativa. A pesar de que el resultado fue muchas veces incierto, en algunos momentos aparece un nuevo Becerra. La "suntuosidad negra" de sus poemas juveniles se concentra en un lenguaje metálico, más hecho para perforar la realidad que para celebrarla. En *el ahogado* traza con unas cuantas palabras, a la manera de las líneas-ganchos y las líneas-garfios de José Luis Cuevas, la imagen de lo informe:

> un gancho de hierro
> y se jala,
> su expansión lo desmiente al subir
> el agua que le chorrea
> lo
> mueve
> de
> los

204

hilos
de su salida al escenario

en el muelle los curiosos
 miraban ese bulto
donde los ojos de todos esperaban
el pasadizo extraviado del cuerpo

 gota a gota el cuerpo caía
 en el charco de Dios,
alguien pidió un gancho de hierro
 para subirlo,
cuidado —dijo uno de los curiosos—
la marea lo está metiendo debajo
del muelle,

 un gancho de hierro
había que sujetarlo con un gancho
había que decirle algo con un gancho
mientras el sucio bulto flotante
 caía
 gota
 por
 gota
desde la altura donde lo desaparecido
iba a despeñar una piedra sobre nosotros.

José Carlos Becerra murió en plena búsqueda pero nos ha dejado un puñado de poemas que son algo más que los signos de una búsqueda: una obra. Esos poemas lo revelan como un hombre que vivió cara a la muerte y que, frente a ella, quiso rescatar los misterios del tiempo humano y oír "el rumor de los cuerpos encontrados en la memoria, en el chasquido de la nada".

México, 21 de agosto de 1973.

POESÍA PARA VER

LA ANTIGUA división entre pintores coloristas y pintores dibujantes puede aplicarse a los poetas, aunque no de una manera literal. El color es una intensidad y una temperatura: hay colores vehementes y colores tímidos, cálidos y fríos, secos y húmedos. El color también se oye: detonaciones del rojo, tambores graves de los ocres, verdes agudos. La visión del pintor colorista es táctil y musical: oye y toca los colores. Algo semejante ocurre con algunos poetas; para ellos el lenguaje es una materia en perpetuo movimiento como el color: una vibración, un oleaje, una marea rítmica que nos rodea con sus millones de brazos y en la que nos mecemos y nos ahogamos, renacemos y remorimos. Para otros poetas el lenguaje es una geometría, una configuración de líneas que son signos que engendran otros signos, otras sombras, otras claridades: un dibujo. Ulalume González de León pertenece a esta segunda familia, para ella el lenguaje no es un océano sino una arquitectura de líneas y transparencias. Cierto, sus poemas son, como los de todos los verdaderos poetas, objetos hechos de sonidos —quiero decir: son construcciones verbales que percibimos tanto con los oídos como con la mente— pero el ritmo poético que los mueve no es un oleaje sino un preciso mecanismo de correspondencias y oposiciones. Al oírlos, los vemos: son una geometría aérea. No obstante, si queremos tocarlos, se desvanecen. La poesía de Ulalume no se toca: se ve. Poesía para ver.

Los objetos, purificados por la visión intelectual, se adelgazan hasta convertirse en un trazado de líneas. Las "hojas

verdes del jardín donde escribo", por una operación de química a un tiempo visual y espiritual, se transforman en "las hojas blancas en que estoy escribiendo" y de esas hojas no vegetales "nace otro jardín". Ese jardín súbito no está hecho de follajes sino de sonidos que se vuelven escritura, arquitecturas mentales que se desvanecen. Los tres versos que he citado describen la poética de Ulalume con economía y sencillez. El poema se llama "Jardín escrito" y está compuesto por apenas diecisiete versos. El punto de partida es el acto de escribir: hay un jardín recordado que suscita, en la página y en el oído mental, un jardín imaginado. Entre el jardín que recordamos y el jardín que inventamos hay un espacio deshabitado. Sólo un elemento que persiste: el viento. Fuerza impalpable, presencia sin cuerpo, el viento sopla sobre las hojas blancas donde Ulalume inventa las hojas verdes de un jardín mental. El viento barre las·hojas. Operación desconcertante: si los ojos nos sirven para ver, la imaginación nos sirve para borrar lo que ven los ojos. ¿Poética de la desaparición? En otro poema ("Cuarto final") hay alguien (¿ella misma?) que mira, en la luz que entra en su cuarto, los muros de otro cuarto. El agente de la desaparición no es ahora el viento sino la luz. Ante esa claridad cruel no nos queda más recurso que cerrar los párpados "para no ver que ya no vemos a la luz". ¿Cerramos los ojos para ver o para no ver?

La memoria no sólo es el agente que provoca las apariciones sino que, aliada a la imaginación, es la fuerza que causa las desapariciones. No quiero decir que la función de la memoria sea, para Ulalume, olvidar, sino que la memoria inventa pasados quiméricos que inmediatamente la lúcida mirada del poeta disipa. Así, ¿la visión se resuelve en no visión, el no-ver es el verdadero ver? A la manera de la teología negativa, ¿el conocimiento poético es la suprema ignorancia?

Más bien: poesía para ver —pero no realidades sino ideas, no ideas sino formas, ondulaciones, ecos. Ver lo que queda de las ideas, lo que queda de la realidad. En "Lugares", poemas de luces cruzadas, aparece un árbol, no sé si real o inventado, presencia recordada o convocada. El árbol silenciosamente avanza como un poco de viento y a medida que crece su presencia, disminuye la del que lo contempla:

> Él llega —árbol entero
> yo de mí mismo falto
> La memoria nos cambia de lugares
> sin movernos de nuestro sitio

La memoria no sólo nos cambia de lugares sino que, alternativamente, nos da y quita realidad: el árbol inventado es cada vez más real y el poeta que lo nombra se adelgaza más y más hasta ausentarse de sí mismo. No es ya sino la sombra del árbol sobre la página. En la poesía de Ulalume la memoria y la fantasía se funden en una operación en apariencia contradictoria y que se despliega en dos momentos. El primer movimiento es una crítica de los objetos y de los ojos que miran esos objetos: la memoria rescata al objeto sólo para que los ojos, al contemplarlo, lo incendien y lo reduzcan a cenizas. En el segundo movimiento, el viento —aire, inteligencia, respiración mental— sopla sobre esas cenizas y las dispersa. En su lugar aparece, instantánea e intocable, una forma diáfana.

La poética de la desaparición se despliega en su contrario: la aparición. Pero ¿qué es lo que vemos? No la realidad vista ni la realidad imaginada o recordada. Vemos una tercera realidad que, aunque no podemos describir, está ahí quieta frente a nosotros, como las frondas movidas por el viento invisible que sopla entre las hojas —ni blancas ni ver-

des ya— que cubre la escritura del poeta. Una realidad sin espesor, sin cuerpo ni sabor, más forma que idea, más visión que forma. Los ojos ven pero sus visiones se disipan, minadas por la imaginación, que no es —como la memoria— sino una de las formas que asume el tiempo. El poeta no ve las formas visibles en que se condensa este mundo ni las que están más allá de este mundo (Ulalume no es mística); el poeta ve al tiempo mismo en el momento de su desvanecimiento. Por un instante el tiempo se entreabre, muestra su fondo vacío, se cierra otra vez y desaparece. El tiempo se interna en sí mismo. La poesía no es ni puede ser sino el parpadeo del tiempo, el signo que nos hace el tiempo en el momento de su desaparición. Durante ese momento que es también el de su aparición, ¿vemos al tiempo?, ¿vemos a la realidad tal cual es? Imposible saberlo. Tal vez nos vemos a nosotros mismos. Plotino decía que hay un momento de la meditación contemplativa en el que el "ojo interior" deja de percibir los objetos; entonces, en esa anulación de la vista, el que contempla se ve a sí mismo: *tú te has vuelto visión*.

México, 19 de marzo de 1978.

ENTRE TESTIGOS *

Querido Octavio:

¡Qué extraño que usted se llame como yo —o que yo me llame como usted! Y al mismo. tiempo: no tan extraño. Cuando yo pienso en mí o· hablo conmigo mismo, no me llamo Octavio: me llamo yo. Yo no soy Octavio: yo soy yo. ¿Y usted? ¿Es usted Octavio o usted? ¿Quién, simultáneamente, se confiesa y se acusa, se condena y se absuelve: Octavio Armand o usted? El yo que escribe es un verdadero yo y no se llama Pedro ni pablo ni Octavio. Se llama yo. Es un yo que engloba al autor y al lector. ¿Y quiénes son esos testigos entre los que usted escribe, ¿cómo se llaman? No tienen nombre. Son pronombres: son todos ellos y todos nosotros. Sobre todo son ellos, los siempre lejos,. el inminente y acechante aquel, ustedes los de enfrente y tú que también te llamas yo. Unos pronombres tienen cara y otros no la tienen, unos se encaran y otros se descaran.

Su libro, no todo, claro, sino muchos de los poemas y textos que lo componen (y todo por su *tono*), me gusta de veras. No es fácil decir esto de un nuevo libro: gran parte de la poesía que hoy se publica (también la prosa) es deshilachada, informe. Unos creen que los harapos visten más y que son algo así como un signo de autenticidad. Otros repiten con aplicación las fórmulas de la antigua vanguardia. Aunque sus poemas revelan familiaridad con las tendencias y procedi-

* Octavio Armand, *Entre testigos*, Madrid, 1974.

mientos de la poesía moderna, usted esquiva con frecuencia la doble facilidad que malogra tantas tentativas jóvenes: la afectación de la pobreza verbal y la afectación de la complicación almidonada. Cierto, a veces cae usted en una suerte de preciosismo de la desesperación, ese manierismo vallejista en que incurren hoy tantos. Pero ante la mayoría de sus textos se siente lo que pocas veces se siente ante un poema contemporáneo: lo que usted dice *está dicho*. El poeta no nació para predicar evangelios ni para anunciar el fin del mundo: el poeta nació para decir. ¿Y qué es lo que dice el poeta? Diga lo que diga, lo que dice está dicho —y con eso basta. Lo que usted dice está dicho con la certeza y la autoridad del poeta. La certeza le viene de saber que aquello que dice se clava justo en el blanco; la autoridad le viene de saber que por su boca habla el lenguaje mismo. Mi único temor: que la certeza no se vuelva suficiencia y la autoridad no se convierta en soberbia. El pecado mortal del poeta: ser su propia sirena, oírse demasiado a sí mismo, ahogarse en su canto. Por eso debe aprender a dudar de sí mismo y de lo que dice. Aprender a desdecirse. El poeta anda siempre en la cuerda floja: es el volatinero que camina sobre el filo de la luz que es también el filo del cuchillo. Así anda usted en los textos mejores —los más afilados, los más luminosos— de *Entre Testigos*.

Gracias por su libro: usted le ha sacado punta a las palabras. Y brillo.

México, abril de 1974.

EN BLANCO Y NEGRO

DESDE que leí por primera vez un poema de Charles Tomlinson, hace ya más de diez años, me impresionó la poderosa presencia de un elemento que, después, encontré en casi todas sus composiciones, aun en las más reflexivas e introvertidas: el mundo exterior. Presencia constante y, asimismo, invisible. Está en todas partes pero no la vemos. Si Tomlinson es un poeta para el que "el mundo exterior existe", hay que agregar que no existe como una realidad independiente, separada de nosotros. En sus poemas la distinción entre sujeto y objeto se atenúa hasta volverse, más que una frontera, una zona de interpenetración. No en favor del primero sino del segundo: el mundo no es la representación del sujeto —más bien el sujeto es la proyección del mundo. En sus poemas la realidad exterior no es tanto el espacio donde se despliegan nuestras acciones, pensamientos y emociones como un clima que nos envuelve, una substancia impalpable, a un tiempo física y mental, que penetramos y nos penetra. El mundo se vuelve aire, temperatura, sensación pensamiento; y nosotros nos volvemos piedra, ventana, cáscara de naranja, césped, mancha de aceite, hélice.

A la idea del mundo como espectáculo, Tomlinson opone la concepción, muy inglesa, del mundo como evento. Sus poemas no son ni una pintura ni una descripción del objeto o de sus propiedades más o menos estables; lo que le interesa es el proceso que lo lleva a ser el objeto que es. Está fascinado —con los ojos abiertos: fascinación lúcida— por el quehacer universal, por el continuo hacerse y deshacerse de las cosas.

Poesía de las mínimas catástrofes y resurrecciones diarias de que está hecha la gran catástrofe y resurrección de los mundos. Los objetos son congregaciones inestables regidas alternativamente por fuerzas de atracción y repulsión. Proceso y no tránsito: no el lugar de salida y el de llegada sino qué somos al salir y en qué nos hemos convertido al llegar. Las gotas de agua de la banca mojada por la lluvia, agolpadas en el borde de un travesaño y que, tras un instante de maduración —equivalente en los asuntos humanos al momento de duda que precede a las grandes decisiones—, se precipitan en el piso de cemento: "caídas semillas de ahora vueltas entonces". Moral y física de las gotas de agua.

Gracias a una doble operación, visual y mental, hecha de la paciencia de muchas horas de inmovilidad atenta y de un instante de decisión, Tomlinson aísla al objeto, lo observa, salta de pronto en su interior y, antes de que se disgregue, toma la instantánea. El poema es la percepción del cambio. Una percepción que incluye al poeta: él cambia con los cambios del objeto y se percibe a sí mismo en la percepción de esos cambios. El salto al interior del objeto es un salto hacia dentro de sí mismo. La mente es una cámara oscura de fotografía: allí las imágenes —"la nieve del yeso, la escalera calcárea y el paisaje de osario— alcanzan la identidad de la carne" ("La Caverna"). No se trata, naturalmente, de la pretensión panteísta de estar en todas partes y ser todas las cosas. Tomlinson no quiere ser el corazón o el alma del universo. No busca la "cosa en sí" ni la "cosa en mí" sino las cosas en ese momento de indecisión en que están a punto de hacerse o deshacerse. El momento de su aparición o desaparición frente a nosotros, antes de constituirse como objetos en nuestra mente o de disolverse en nuestro olvido. Tomlinson cita una frase de Kafka que define admirablemente su pro-

pósito: "Sorprender una vislumbre de las cosas tal como deben habèr sido antes de presentarse ante mí".

Su tentativa se acerca, por uno de sus extremos, a la ciencia: objetividad máxima y purgación, ya que no supresión, del sujeto. Por otra parte, nada más alejado del cientismo moderno. No por el esteticismo que a veces se le reprocha sino porque sus poemas son experiencias y no experimentos. Esteticismo es afectación, retorcimiento, preciosismo y en Tomlinson lo que hay es rigor, precisión, economía, sutileza. Los experimentos de la ciencia moderna se realizan con segmentos de la realidad, en tanto que las experiencias postulan implícitamente que el grano de arena es un mundo y que cada fragmento contiene a la totalidad. El arquetipo de los experimentos es el modelo cuantitativo de las matemáticas, mientras que en las experiencias aparece un elemento cualitativo hasta ahora irreductible a la medida. Un matemático contemporáneo, René Thom, describe la situación con gracia y exactitud: "Al finalizar el siglo XVII, se extendió y enconó la controversia entre los partidarios de la física de Descartes y los de la de Newton. Descartes, con sus torbellinos, sus átomos ganchudos, etc., explicaba todo y no calculaba nada; Newton, con la ley de la gravitación en $1/r^2$, calculaba todo y nada explicaba". Y agrega: "El punto de vista newtoniano se justifica plenamente por su eficacia [...] pero los espíritus que desean *comprender* no tienen jamás, ante las teorías cualitativas y descriptivas, la actitud despectiva del cientismo cuantitativo". El desprecio se justifica aun menos ante los poetas, que no nos ofrecen teorías sino experiencias.

En muchos de sus poemas Tomlinson nos presenta las alteraciones de la mota de polvo, las peripecias de la mancha al extenderse en el trapo, el funcionamiento del aparato de vuelo del polen, la estructura del torbellino de aire. La expe-

riencia satisface una necesidad del espíritu humano: imaginar lo que no vemos, dar forma sensible a los conceptos, *ver* las ideas. En este sentido las experiencias de los poetas no son menos verdaderas —aunque en niveles distintos a los de las ciencias— que los experimentos de nuestros laboratorios. La geometría traduce las relaciones abstractas entre los cuerpos en formas que son arquetipos visibles; así, es la frontera entre lo cualitativo y lo cuantitativo. Pero hay otra frontera: la del arte y la poesía, que traducen en formas sensibles que son también arquetipos las relaciones cualitativas entre las cosas y los hombres. La poesía —imaginación y sensibilidad hechas lenguaje— es un agente de cristalización de los fenómenos. Los poemas de Tomlinson son cristales que produce la acción combinada de su sensibilidad y sus poderes imaginativos y verbales. Cristales a veces transparentes, otras irisados, no todos perfectos pero todos poemas para ver a través de ellos. El acto de ver se convierte en un destino y una profesión de fe: ver es creer.

No es extraño que un poeta con estas preocupaciones se sienta atraído por la pintura. En general, el poeta que pinta trata de expresar con las formas y colores aquello que no puede decir con las palabras. Lo mismo sucede con el pintor que escribe. La poesía de Arp es un contrapunto de fantasía y humor frente a la abstracta elegancia de su obra plástica. En Michaux la pintura y el dibujo son esencialmente encantaciones rítmicas, signos más allá del lenguaje articulado, magia visual. El expresionismo de ciertas tintas de Tagore nos compensa con su violencia de la pegajosa dulzura de muchas de sus melodías. Encontrar una acuarela de Valéry entre los razonamientos y paradojas de los *Cahiers* es como abrir la ventana y comprobar que, afuera, el mar, el sol y los árboles todavía existen. Al pensar en Tomlinson, recordaba los casos de

estos artistas y me preguntaba cómo podía manifestarse esta inclinación a la pintura en un temperamento meditativo como el suyo, un poeta cuyo sentido central son los ojos pero unos ojos que piensan. Antes de que tuviese tiempo de hacerle esta pregunta, recibí, hacia 1968, una carta suya en la que me anunciaba el envío de un número de la revista *Agenda*, que reproducía algunos de sus dibujos. Más tarde, en 1970, durante mi estancia en Inglaterra, pude ver otros dibujos de ese período. Todos en blanco y negro, salvo unos cuantos en sepia. Estudios de cráneos de vacas y de esqueletos de pájaros, ratones y otros animales encontrados por él y sus hijas en el campo y en las playas de Cornwall.

En la poesía de Tomlinson es exquisita y precisa la percepción del movimiento. Trátese de piedras, vegetales, arena, insectos, hojas, pájaros o seres humanos, el verdadero protagonista, el héroe de cada poema, es el cambio. Tomlinson oye crecer la yerba. Una percepción tan aguda de las variaciones, a veces casi impalpables, de los seres y las cosas, implica necesariamente una visión de la realidad como un sistema de llamadas y respuestas. Los seres y las cosas, al cambiar, entran en contacto: cambio significa relación. En aquellos dibujos de Tomlinson, los cráneos de los pájaros, las ratas y las vacas eran estructuras aisladas, situadas en un espacio abstracto, lejos de las otras cosas y de ellas mismas, inmóviles e inamovibles. Más que un contrapunto a su obra poética me parecían una contradicción. Echaba de menos algunos de los dones que me hacen amar su poesía: la delicadeza, el humor, el refinamiento en los tonos, la energía, la profundidad. ¿Cómo recuperar todo esto sin convertir al pintor Tomlinson en un discípulo servil del poeta Tomlinson? La respuesta está en las obras —dibujos, calcomanías, *collages*— de los últimos años.

La vocación pictórica de Charles Tomlinson comenzó,

significativamente, como fascinación por el cine. Al salir de Cambridge, en 1948, no solamente había visto "todas las películas" sino que escribía *scripts* que enviaba a los productores y que éstos, invariablemente, le devolvían. Esta pasión se extinguió con los años pero dejó dos sobrevivientes: la imagen en movimiento y el texto literario como soporte de la imagen. Ambos elementos reaparecen en los poemas y en los *collages*. Como los sindicatos le cerraron las puertas de la industria fílmica, Tomlinson se dedicó con encarnizamiento a la pintura. De esa época son sus primeros experimentos combinando el *frottage*, el óleo y la tinta. Entre 1948 y 1950 expuso en Londres y en Manchester. En 1951 se le presentó la oportunidad de vivir por una temporada en Italia. Poeta y pintor, durante ese viaje la pintura comenzó a ceder ante la poesía. Vuelto a Inglaterra, se dedicó más y más a escribir, menos y menos a pintar. En esta primera fase los resultados fueron indecisos: *frottages* a la sombra de Max Ernst, estudios de aguas y rocas más o menos inspirados por Cézanne, árboles y follajes más vistos en Samuel Palmer que en la realidad. Como los demás artistas de su generación, recorrió las estaciones del arte moderno y se detuvo, el instante de una genuflexión, ante la capilla geométrica de los Braque, los Leger y los Gris. En los mismos años, hacia 1954, Tomlinson escribía los espléndidos poemas de *Seing is Believing*. Dejó de pintar.

La interrupción duró poco. Instalado en las cercanías de Bristol, volvió a los pinceles y los crayones. La tentación de usar el negro (¿por qué? se pregunta todavía) tuvo un efecto desafortunado: al exagerar los contornos, hacía rígida la composición. "Quería revelar la presión de los objetos", me decía en una carta, "pero sólo lograba engrosar las líneas". En 1968 Tomlinson se enfrentó a su vocación y a sus obs-

táculos. Me refiero a los obstáculos interiores y, sobre todo, a la misteriosa predilección por el negro. Como siempre ocurre, apareció un intercesor: Seghers. Haber escogido a Hércules Seghers habla muy bien de Tomlinson —cada uno tiene los intercesores que se merece. Apenas si debo recordar que la obra de este gran artista —pienso en sus impresionantes paisajes pétreos en blanco, negro y sepia— conmovieron también a Nicolas de Stael. La lección de Seghers: no abandonar el negro ni combatirlo sino abrazarlo, rodearlo como se rodea una montaña. El negro no era un enemigo sino un cómplice. Si no era un puente, era un túnel: seguirlo hasta el fin lo llevaría al otro lado, a la luz. Tomlinson había encontrado la llave que parecía perdida. Con ella abrió la puerta por tanto tiempo cerrada y penetró en un mundo que, a pesar de su inicial extrañeza, no tardó en reconocer como suyo. En ese mundo el negro reinaba. No era un obstáculo sino un aliado. El ascetismo del blanco y del negro se reveló riqueza y la limitación en el uso de los materiales provocó la explosión de las formas y de la fantasía.

En los primeros dibujos de este período, Tomlinson inició el método que un poco después emplearía en sus *collages*: insertar la imagen en un contexto literario y así construir un sistema de ecos visuales y correspondencias verbales. Nada más natural que haya escogido un soneto de Mallarmé en el que el caracol marino (*ptyx*) es una espiral de resonancias y reflejos. El encuentro con el surrealismo era inevitable. No para repetir las experiencias de Ernst o Tanguy sino para encontrar el camino de regreso a sí mismo. Tal vez sea preferible citar un párrafo de la carta a que antes aludí: "¿Por qué no podría yo hacer mío su mundo? Pero en mis propios términos. En poesía siempre me había inclinado hacia la impersonalidad, ¿cómo podría, en pintura, ir más allá de mí mismo?". O

dicho de otra manera: ¿cómo utilizar el automatismo psíquico de los surrealistas sin caer en su subjetivismo? En poesía aceptamos el azar y nos servimos del accidente aun en las obras más concertadas y premeditadas. La rima, por ejemplo, es un accidente; aparece sin que nadie la llame pero, apenas la aceptamos, se convierte en una elección y en una regla. Tomlinson se preguntó: ¿cuál es el equivalente, en la pintura, de la rima? ¿Qué es lo *dado* en las artes visuales? La respuesta se la dio Óscar Domínguez con sus calcomanías. En realidad Domínguez fue un puente para llegar a un artista que está más cerca de la sensibilidad de Tomlinson. En aquellos días estaba obsesionado por Gaudí y por el recuerdo de las ventanas del comedor de la Casa Batlló. Las dibujó muchas veces: ¿qué ocurriría si pudiésemos ver el paisaje lunar a través de una de esas ventanas?

Las dos corrientes, las calcomanías de Domínguez y los arabescos arquitectónicos de Gaudí, confluyeron: "Entonces se me ocurrió la idea de cortar una calcomanía, contrastar una frente a otra las secciones y encajarlas dentro de la forma irregular de una ventana... ¡Tijeras! Ése era el instrumento para escoger. Descubría que podía *dibujar* con las tijeras, reaccionando *con* y *contra* la calcomanía... Por último, tomé una hoja de papel, la recorté siguiendo la forma de una ventana de Gaudí y coloqué esta suerte de máscara sobre mi calcomanía hasta que encontré mis paisajes lunares... El 18 de junio de 1970 fue para mí el día de los descubrimientos: hice con mi mejor arabesco una máscara, la coloqué sobre un borrón de tinta y entonces, con líneas geométricas, extendí los reflejos implícitos en el borrón...". Tomlinson había encontrado, con recursos contrarios a los que emplea en su poesía pero con resultados análogos, un contrapunto visual a su mundo verbal. Un contrapunto y un complemento.

220

El fragmento de la carta de Tomlinson que he transcrito muestra con involuntaria pero abrumadora claridad la función doble de las imágenes, sean verbales o visuales. Las ventanas de Gaudí, transformadas por Tomlinson en máscaras, es decir, en objetos que *ocultan*, le sirven para *descubrir*. ¿Y qué es lo que descubre a través de esas ventanas-máscaras? No la realidad: un paisaje imaginario. Lo que empezó el 18 de junio de 1970 fue una morfología fantástica. Una morfología y no una mitología: los lugares y seres que nos muestran los *collages* de Tomlinson no evocan ningún paraíso o infierno. Esos cielos y esas cavernas no están habitados por dioses o demonios: son lugares de la mente. Más exactamente: son lugares, seres y cosas revelados en la cámara oscura de la mente. Son el resultado de la confabulación —en el sentido etimológico de la palabra— del accidente y la imaginación.

Ante algunas de estas obras el discurso crítico, más o menos lineal, se interrumpe, gira sobre sí mismo y, a manera de celebración, levanta sobre la página una pequeña espiral verbal:

Desde la ventana de un dudoso edificio de aire oscilante sobre las arenas movedizas

Charles Tomlinson observa en la estación del deshielo la caída afortunada del tiempo

Sin culpa dice la gota de piedra en la clepsidra

Sin culpa repite el eco de la gruta de Willendorf

Sin culpa canta el glu-glu del pájaro submarino

El tirabuzón *Ptyx Utile* destapa la Cabeza-nube que inmediatamente arroja palabras a borbotones

Los peces se han quedado dormidos enredados en la cabellera de la Vía Láctea

Una mancha de tinta se ha levantado de la página y se echa a volar

El océano se encoge y petrifica hasta reducirse a unos cuantos milímetros de arena ondulada

En la palma de la mano se abre el grano de maíz y aparece el león de llamas que tiene adentro

En el tintero cae en gruesas gotas estelares la leche del silencio *

Charles Tomlinson baila bajo la lluvia del maná de formas y come sus frutos cristalinos

¿Todo ha sido obra del accidente? Pero ¿qué se quiere decir con esa palabra? El accidente no se produce nunca accidentalmente. La casualidad posee una lógica —es una lógica. El hecho de que no hayamos descubierto todavía sus leyes no es una razón para dudar de su existencia. Si pudiésemos trazar un plano, por tosco que fuese, de sus tortuosos corredores de espejos que se anudan y desanudan sin cesar, sabríamos un poco más de aquello que realmente importa. Sabríamos algo, por ejemplo, sobre la intervención de la "casualidad" tanto en los descubrimientos científicos y en la creación artística como en la historia y en nuestra vida diaria. Por lo pronto, como todos los artistas, Tomlinson sabe algo: debemos aceptar el accidente como aceptamos la aparición de una rima no llamada.

En general, se subraya el aspecto moral y filosófico de la operación: al aceptar el accidente, el artista transforma una fatalidad en libre elección. Puede verse desde otra perspectiva: la rima guía al texto pero el texto produce a la rima. Una de las supersticiones modernas es la idea del arte como

* Una tinta que le envidia la tribu amarilla de los poetas.

222

transgresión. Lo contrario me parece más cierto: el arte transforma la perturbación en una nueva regularidad. La topología puede enseñarnos algo: la aparición del accidente provoca, so pena de destrucción del sistema, una recombinación de la estructura destinada a absorberlo. La estructura legaliza a la perturbación, el arte canoniza a la excepción. La rima no es una ruptura sino un enlace, un eslabón sin el cual la continuidad del texto se rompería. Las rimas convierten al texto en una sucesión de equivalencias auditivas, del mismo modo que las metáforas hacen del poema un tejido de equivalencias semánticas. La morfología fantástica de Tomlinson es un mundo regido por analogías verbales y visuales.

Lo que llamamos accidente no es sino la revelación repentina de las relaciones entre las cosas. El accidente es un aspecto de la analogía. Su irrupción provoca inmediatamente la respuesta de la analogía, que tiende a integrar la excepción en un sistema de correspondencias. Gracias al accidente descubrimos que el silencio es leche, que la piedra está hecha de agua y de viento, que la tinta tiene alas y pico. Entre el grano de maíz y el león nos parece que no hay relación alguna, hasta el día en que reparamos que los dos sirven al mismo señor: el sol. El abanico de las relaciones y afinidades entre las cosas es muy extenso, desde la interpenetración de una con otra —"no es agua ni arena la orilla del mar", dice el poema— hasta las comparaciones literarias unidas por la palabra *como*. A la inversa de los surrealistas, Tomlinson no yuxtapone realidades contradictorias para producir una explosión mental. Su método es más sinuoso. Y su finalidad distinta: no quiere cambiar a la realidad sino llegar a un *modus vivendi* con ella. No está muy seguro de que la función de la imaginación sea transformar la realidad; está seguro, en cambio, de que puede hacernos más reales. La imaginación da un poco más

de realidad a nuestras vidas.

Espoleada por la fantasía y bajo la rienda de la reflexión, la obra poética y plástica de Tomlinson está sometida a la doble exigencia de la imaginación y la percepción: una pide libertad y otra precisión. Su tentativa parece proponerse dos objetivos contradictorios: la salvación de las apariencias y su destrucción. El propósito no es contradictorio porque de lo que se trata realmente es de redescubrir —más exactamente: revivir— el acto original del *hacer*. La experiencia del arte es una de las experiencias del Comienzo: ese momento arquetípico durante el cual, al combinar unas cosas con otras para producir una nueva, re-producimos el momento mismo de la producción de los mundos. Intercomunicación entre la letra y la imagen, la calcomanía y las tijeras, la ventana y la máscara, las cosas que son *hardlooking* y las que son *softlooking*, la foto y el dibujo, la mano y el compás, la realidad que vemos con los ojos y la realidad que nos cierra los ojos para que la veamos: búsqueda de la identidad perdida. O como él mismo lo dice de manera inmejorable: *to reconcile the I that is with the I that I am*. En ese Yo que es, impersonal, sin nombre, se funden el Yo que mide y el Yo que sueña, el Yo que piensa y el Yo que respira, el Yo que hace y el Yo que se deshace.

Cambridge, Mass., 6 de enero de 1975.

224

PEQUEÑA DIVAGACIÓN EN TORNO A LOS HOMBRES/BESTIAS/HOMBRES/BESTIAS/HOM*

EL DESPECHO del tímido Julio Torri: iba decidido a perderse pero las sirenas no cantaron para él; la furia lasciva de Maldoror al enlazarse entre las olas ensangrentadas con la tiburona; el pavor de Hsü Hsüan al entrar en el retrete por inadvertencia en el momento en que su joven mujer, en cuclillas, se transforma en una gruesa serpiente blanca; la alegría del asno Lucio al vislumbrar entre sus lágrimas a Isis que le anuncia su vuelta a la forma humana; la impasibilidad con que el arroyo que fue Acis refleja ahora el cuerpo de la deseada Galatea: son innumerables las emociones y reacciones que suscita en nosotros una metáfora. Pues aunque son incontables sus manifestaciones, se trata de una metáfora única, siempre la misma. A su vez, esa metáfora no es sino una variante de la vieja oposición entre el mundo natural y el humano. En todas esas apariciones terribles o hilarantes la oposición se resuelve en una doble conjunción: el hombre se vuelve bestia o la bestia participa de la naturaleza humana. En el primer caso, la metáfora disuelve la singularidad que es ser hombre en la realidad indiferenciada de la bestia (pero aun allí, en el seno de la naturaleza y reconciliado con ella, el hombre no deja de ser la excepción: Lucio no olvida un instante su condición de ser pensante y, sobre todo, parlante). En el segundo caso, la naturaleza encarna, en el sentido teo-

* Presentación de la exposición de la Galería Cordier-Ekstrom de Nueva York con el tema *El hombre y la bestia* (enero-febrero 1972).

lógico de la palabra, entre los hombres: el universo habla al fin y habla con palabras humanas.

En apariencia, la metáfora postula la identidad entre un mundo y otro: el hombre es bestia, la bestia es hombre; en realidad, esa identidad es ambigua: la oposición desaparece sólo para, enmascarada, reaparecer un instante después. El hombre/bestia nos produce horror, risa o lástima: es el espíritu caído y de ahí que sea el habla lo primero que pierde; la bestia/hombre nos aterroriza o nos repugna y de ambas maneras nos asombra: es un prodigio en el que la naturaleza o la sobrenaturaleza, *lo otro* no-humano, se despliega de un modo no menos patente que en un avatar de Visnú o en la encarnación del mismo Cristo. La metáfora no sólo es ambigua sino que propone implícitamente una reversión de valores: el hombre/bestia es infrahumano, la bestia humana es sobrenatural. La transvaluación —la excelencia humana transferida a la bestia— nos perturba y nos seduce. El secreto de la seducción reside probablemente en lo siguiente: la metáfora, a través de sus infinitas variaciones plásticas y verbales, es uno de los signos —mejor dicho: es *el signo*— de nuestra fascinación por el otro lado, por la vertiente no humana de nuestro ser. Si la misión de los signos es significar, la metáfora nos significa y, al significarnos, nos niega: lo sorprendente, lo maravilloso y nunca visto no es el hombre sino la irrupción de lo no-humano en lo humano.

Cada monstruo es un emblema y un enigma; quiero decir: cada uno es la representación física, visual, de una realidad escondida y, simultáneamente, es la ocultación de esa realidad. Exhibicionismo y hermetismo: con el mismo gesto hecho de impudicia e inocencia con que el monstruo se presenta ante nuestros ojos, se oculta. Es un signo que se niega como sentido al afirmarse como expresión. El monstruo no

explica ni es explicable: es una presencia o, más bien, una asamblea de fragmentos. ¿Qué junta a todos esos pedazos dispersos? Poseído por la rabia de existir, más que un ser es un apetito de ser —no el ser que es sino todos los seres. El monstruo es el más allá del hombre, dentro del hombre. Es el teatro donde el universo guerrea y copula consigo mismo. Ese teatro está en nuestra conciencia y fuera de nosotros, es el lugar del que todavía no hemos salido y el sitio al que nunca llegaremos. Más, siempre más y siempre otra cosa: el hombre (el monstruo) es un querer ser más hasta cuando quiere ser menos. Así, la metáfora significa al mismo tiempo el deseo y el horror de ser. La fascinación está hecha de atracción y de repulsión: la degradación del hombre en la bestia no nos cautiva menos que la transfiguración de la bestia en hombre. Temibles, deliciosos, reptantes, alados, babeantes, con garras, lascivos: los monstruos provocan, más que nuestro asombro, nuestra complicidad.

Una y múltiple, la metáfora es reversible: al momento en que Melusina se transforma en mujer sucede otro en el que se convierte en serpiente. El proceso es circular como la ronda del año pero es imprevisible: todo y nada puede desatar la serie de las metamorfosis. La reversibilidad de los términos no sólo es ontológica sino temporal y moral: continuo ir y venir del hombre a la bestia y viceversa, perpetuo cruzarse del pasado con el futuro, confusión entre la bondad mala y la perversidad santa. Los atributos son intercambiables: el reptil se cubre de plumas, cada renuevo del árbol es una boca (*estoy vestido de ojos,* dice uno y la otra responde: *estoy desnuda de miradas*). La reversibilidad y la inmutabilidad, propiedades contradictorias, coexisten en el monstruo. Es una metáfora que, lejos de abolir las diferencias: esto es aquello, las preserva en el interior mismo de la identidad: esto está en aque-

llo. No es "esto y aquello" y tampoco "ni esto ni aquello": es una yuxtaposición de propiedades contradictorias. Es él mismo y sus negaciones. El monstruo es una excepción entre las metáforas como es una excepción moral y ontológica. Pero es una excepción en la que todos nos reconocemos.

La oposición entre el hombre y lo que no sé si llamar naturaleza o, más simplemente, lo exterior a nosotros, reaparece en nuestra relación con los otros. *Lo otro* es mi horizonte: muralla que nos cierra el paso o puerta que se abre, es aquello que está frente a mí, al alcance de la mano pero siempre intocable. Los otros, sean mis enemigos o mis hermanos, mi amante o mi madre, también son horizonte, también están cercalejos, allaquí. En fin, cada uno de nosotros es para sí mismo la inminencia vertiginosa con que el horizonte de *lo otro* se ofrece y se hurta. No estamos lejos de los otros: estamos lejos de nosotros mismos. En el monstruo esa lejanía/proximidad se vuelve presencia sensible y palpable: nos asombra estar tan cerca de lo que está tan lejos. El monstruo es la proyección del otro que me habita: mi fantasma, mi doble, mi adversario, mi otro yo mismo. Pero el otro no es sino la máscara de *lo otro*: la naturaleza y sus dioses y diablos, los otros mundos, todos los más-allá del hombre. Aunque la metáfora me libera de mis fantasmas, ellos se vengan apenas cobran cuerpo: *lo otro* ha encarnado en ellos, me mira y me convierte en su objeto. Hechizo, petrificación: "aquel que anda entre fantasmas", decía Novalis, "se vuelve fantasma".

El número de monstruos es infinito, no el número de elementos que los componen: el sistema de operación de la imaginación, como todos los sistemas, consiste en combinar un número finito de elementos. Los seres sobrenaturales son yuxtaposiciones insólitas de elementos naturales. Su producción no obedece a reglas distintas a las que rigen la producción de

los otros seres y cosas, de los virus a los poemas. Hay una diferencia, sin embargo, entre el sistema de la imaginación y los otros sistemas: mientras éstos se proponen la producción incesante de seres y cosas semejantes cuando no idénticas, la imaginación tiende a producir objetos únicos, distintos. Las otras facultades humanas están enamoradas de la regularidad y la uniformidad pero la imaginación aborrece la repetición. Sabemos que no somos únicos y que las generaciones humanas se suceden como las hojas de los árboles; los monstruos nos consuelan de ese saber, ya que no de la muerte. Aunque no sean sino las proyecciones de nuestro deseo —o tal vez por eso mismo: el deseo traspasa todos los límites— por ellos y en ellos vemos al universo como un cuerpo hecho de muchos cuerpos, todos en guerra contra todos y todos en conjunción. Un cuerpo que se une consigo mismo sólo para de nuevo desgarrarse, escindirse y construir con esos miembros dispersos otro cuerpo. Unidad y pluralidad: el monstruo es un tigre que es un faisán que es una mujer.

Visión hecha cuerpo, metáfora palpable: el monstruo es una criatura imaginaria pero no es una realidad invisible. Al contrario: no existe de veras si no se presenta como una imagen visual. El monstruo no es pensable ni decible ni audible: es visible. Es una aparición: para ser, necesita ser visto. No obstante —su esencia es la contradicción— la realidad que nos presenta no es aquella que vemos todos los días con los ojos abiertos sino la que el deseo, la cólera, el terror, la curiosidad o el delirio nos hacen ver con los ojos cerrados. El monstruo es lo increíble vuelto visible. Como dice el proverbio: *hay que verlo para creerlo.* La presente exposición es la prueba por los ojos de lo maravilloso.

Cambridge, Mass., 23 de noviembre de 1971.

229

EL ESPACIO MÚLTIPLE

Entre 1960 y 1970 Manuel Felguérez, escultor y pintor, realizó una poderosa y numerosa obra mural. Algunas de esas composiciones son extraordinarias tanto por sus dimensiones como por el rigor y la novedad de la hechura. Pienso particularmente en el gran mural del cine Diana y, sobre todo, en la admirable composición del edificio que alberga al *Concamin*. Esta última es un vasto e intrincado juego de palancas, tornillos, ruedas, tornos, ejes, poleas y arandelas. Sorprendente imagen del movimiento en un instante de reposo, ese fantástico engranaje evoca inmediatamente el mundo sobrecogedor de la *Oda triunfal* de Álvaro de Campos. Sin embargo, como para confirmar una vez más que entre nosotros los mejores esfuerzos están condenados a la indiferencia pública, casi nadie ha querido enterarse de la importancia y la significación de estas obras. Desde la rebelión de Tamayo contra el muralismo ideológico, la mayoría de nuestros buenos artistas apenas si han hecho incursiones en el arte público. El único que opuso al muralismo tradicional una concepción distinta del muro fue Carlos Mérida. En dirección distinta a la de Mérida, aunque en cierto modo complementaria, Manuel Felguérez ha hecho *otro* arte mural, de veras monumental, en el que la pintura se alía a la escultura. Pintura mural escultórica o, más exactamente, relieve policromado.

El nuevo muralismo de Felguérez rompió tanto con la tradición de la Escuela Mexicana como con su propia obra juvenil. Sus primeras obras se inscriben dentro del informalismo y el tachismo, tendencias estéticas predominantes en su

juventud. Pero ya desde entonces una mirada atenta habría podido descubrir, debajo del informalismo no figurativo de aquellos cuadros, una geometría secreta. El expresionismo abstracto, más que destruir, recubría la estructura racional subyacente. No es extraño que un orden invible sostuviese aquellas construcciones y destrucciones pasionales: Felguérez es ante todo un escultor y viene del constructivismo. Sus preocupaciones plásticas están más cerca de un Zadkine o un Gabo que de un Pollock o un De Kooning.

Su predilección por la geometría lo llevó a la arquitectura y ésta al arte público. El espacio arquitectónico no sólo obedece a las leyes de la geometría y a las de la estética sino también a las de la historia. Es un espacio construido sobre un espacio físico que es asimismo un espacio social. Hacia 1960 Felguérez se interesa menos y menos en la producción de cuadros y esculturas para las galerías y busca la manera de insertar su arte en el espacio público: fábricas, cines, escuelas, teatros, piscinas. No se propuso, naturalmente, repetir las experiencias del arte ideológico —patrimonio de los epígonos sin ideas— y menos aun *decorar* las paredes públicas. Nada más ajeno a su temperamento ascético y especulativo que la decoración. No, su ambición era muy distinta: mediante la conjunción de pintura, escultura y arquitectura, inventar un nuevo espacio.

Los años de consolidación del régimen nacido de la Revolución Mexicana (1930-1945) fueron también los del gradual apartamiento de las corrientes universales en la esfera del arte y la literatura. Al final de este período el país volvió a encerrarse en sí mismo y el movimiento artístico y poético, originalmente fecundo, degeneró en un nacionalismo académico no menos asfixiante y estéril que el europeísmo de la época de Porfirio Díaz. Los primeros en rebelarse fueron los poetas y,

casi inmediatamente, los siguieron los novelistas y los pintores. Entre 1950 y 1960 la generación a que pertenece Felguérez —Cuevas, Rojo, Gironella, Lilia Carrillo, García Ponce— emprendió una tarea de higiene estética e intelectual: limpiar las mentes y los cuadros. Aquellos muchachos tenían un inmenso apetito, una curiosidad sin límites y un instinto seguro. Rodeados por la incomprensión general pero decididos a restablecer la circulación universal de las ideas y las formas, se atrevieron a abrir las ventanas. El aire del mundo penetró en México. Gracias a ellos los artistas jóvenes pueden ahora respirar un poco mejor.

Después, en la década siguiente, cada uno prosiguió su aventura personal y se enfrentó a sus propios fantasmas. Temperamento especulativo y que desmiente por la claridad, precisión y profundidad de su pensamiento el célebre dicho de Duchamp ("tonto como un pintor"), Felguérez terminó este período de búsqueda exterior con una búsqueda interior. No en busca de sí mismo sino en busca de otra plástica. El resultado de ese examen crítico fueron los relieves policromos de 1960-1970. Esta experiencia, como era de preverse en un artista tan lúcido y exigente consigo mismo, lo llevó a otra experiencia: la constituida por las obras que componen esta exposición y que el artista, acertadamente, ha llamado *El espacio múltiple*.

Con sus nuevas obras Felguérez pasa del espacio público del muro al espacio multiplicador de espacios. A partir de una forma y de un color de dos dimensiones, por sucesivas combinaciones tanto más sorprendentes cuanto más estrictas, llega al relieve y del relieve a la escultura. Tránsito lógico que es también metamorfosis de las formas y construcción visual. Cada forma es el punto de partida hacia otra forma: espacio productor de espacios. El artista disuelve así la separación en-

tre el espacio bidimensional y el tridimensional, el color y el volumen.

El espejo, que es el instrumento filosófico por excelencia: emisor de imágenes y crítico de las imágenes que emite, ocupa un lugar privilegiado en los objetos plásticos de Felguérez: es un re-productor de espacios. Otra nota distintiva: el artista no concibe al múltiple como mera producción en serie de ejemplares idénticos; cada ejemplar engendra otro y cada una de esas reproducciones es la producción de un objeto realmente distinto. El arte público de Felguérez es un arte especulativo. Juego de la variedad y de la identidad, el gran misterio que no cesa de fascinar a los hombres desde el paleolítico. En la regularidad cósmica —revoluciones de los cuerpos celestes, giros de las estaciones y los días— se enlazan repetición y cambio. El espacio múltiple de Felguérez es una analogía plástica e intelectual del juego universal entre lo uno y lo otro: las diferencias no son sino los espejismos de la identidad al reflejarse a sí misma; a su vez, la identidad sólo es un momento, el de la conjunción, en la unión y separación de las diferencias.

En *El espacio múltiple* Felguérez hace la crítica de su obra de muralista-escultor. A través de esa crítica logra una nueva síntesis de su doble vocación, la especulativa y la social. Su análisis de las formas se resuelve en una suerte de conceptualismo, para emplear un término de moda, que podría acercarlo a la descendencia de Duchamp. Pero el conceptualismo de esos artistas es una desencarnación y Felguérez tiende precisamente a lo contrario: su arte es visual y táctil. No es un texto que habla sino un objeto que se muestra. Las proposiciones de Felguérez no nos entran por los oídos sino por los ojos y el tacto: son cosas que podemos ver y tocar. Pero son cosas dotadas de propiedades mentales y animadas no por un

234

mecanismo sino por una lógica.

Los espacios múltiples no dicen: silenciosamente se despliegan ante nosotros y se transforman en otro espacio. Sus metamorfosis nos revelan la racionalidad inherente de las formas. Los espacios literalmente se hacen y edifican ante nuestros ojos con una lógica que, en el fondo, no es distinta a la de la semilla que se transforma en raíz, tallo, flor, fruto. Lógica de la vida. *Formas-ideas*, dice Felguérez, excelente crítico de sí mismo. Pero no hay nada estático en ese mundo: las formas, imágenes de la perfección finita, producen por la combinación de sus elementos metamorfosis infinitas. No un espacio para contemplar sino un espacio para construir otros espacios. Un arte que tiene el rigor de una demostración y que no obstante, en las fronteras entre el azar y la necesidad, produce objetos imprevisibles. Los objetos de Felguérez son proposiciones visuales y táctiles: una lógica sensible que es así mismo una lógica creadora.

Cambridge, Mass., 16 de noviembre de 1973.

EL DIABLO SUELTO

Constelación del deseo y de la muerte
Fija en el cielo cambiante del lenguaje
Como el dibujo obscenamente puro
Ardiendo en la pared decrépita

CONOCÍ a Antonio Pélaez cuando tendría unos diecisiete años. Acababa de regresar de España y vivía con uno de sus hermanos, el escritor Francisco Tario, mi vecino y amigo. Un día Francisco me dijo: "Toño pinta y me gustaría que vieses lo que hace. Como él no se atreve a mostrarte sus cosas, lo mejor será que las veas cuando no esté en casa". Unos días después Francisco y Carmen, su mujer, me llamaron: Antonio había salido y ellos me esperaban para enseñarme las pinturas. Lo primero que me sorprendió fue la singular (ejemplar) indiferencia de aquel muchacho frente al arte que dominaba aquellos años. Pero si en sus cuadros no había reminiscencias de los muralistas y sus epígonos, en cambio sí era indudable que había visto con una *sensibilidad inteligente* la pintura de Julio Castellanos y la de Juan Soriano. Esas preferencias indicaban una doble pasión: la voluntad de orden y el impulso poético. La geometría y el juego. En sus cuadros de adolescente ya estaban las semillas de su obra futura. Se me ocurrió que a José Moreno Villa —poeta, pintor y crítico de arte: tres alas y una sola mirada de pájaro verderol— le interesaría conocer la pintura de Antonio. No me equivoqué. Se conocieron y unas pocas semanas más tarde Pélaez trabajaba en el estudio de Moreno Villa. Mientras pintaban, oían jazz, bebían jarros de cerveza y el viejo poeta español recordaba a García

237

Lorca o a Buñuel, a Juan Ramón o a Gómez de la Serna. Así empezaron los años de aprendizaje de Antonio Pélaez, pintor y amigo de poetas.

No creo que el tímido surrealismo de Moreno Villa haya dejado huellas en la pintura de Antonio. Creo, sí, que su conversación y su poesía le abrieron ventanas. Más tarde hubo un encuentro decisivo: Rufino Tamayo. Después, viajes: París, Madrid, Nueva York, Milán, Llanes, Salónica, Constantinopla. Otros encuentros: Micenas y Tapiès, un montón de pedruscos golpeados por el Cantábrico y Rothko, Dubuffet y un insoportable mediodía en Maine Street en Olivo Seco, Arizona. Viajar para ver, ver para pintar, pintar para vivir. Un día el pintor se quedó solo consigo mismo: fin del aprendizaje, comienzo de la exploración interior. Había abierto los ojos para ver el mundo: los cerró para verse a sí mismo. Cuando los abrió de nuevo, había olvidado todo lo aprendido. Los cuadros de esta exposición son el resultado de ese desaprendizaje.

El espacio que configuran la mayoría de las telas de Antonio Pélaez es otro espacio: el muro urbano. Pared de colegio o de prisión, de patio de vecindad o de hospital; superficie que es más tiempo que espacio, sufrida extensión sobre la que el tiempo escribe, borra y vuelve a escribir sus signos adorables o atroces: las pisadas del amanecer, las huellas de las rodillas desolladas de la noche, la violencia que germina bajo un párpado entreabierto, el horror que deshabita una frente, la memoria que golpea puertas, la memoria que palpa a tientas la pared. Pélaez pinta el espacio del espacio: el cuadro es la pared y la pared es el cuadro. Espacio donde se despliegan los otros espacios: el mar, el cielo, los llanos, el horizonte, otra pared. La función del muro es doble: es el límite del mundo, el obstáculo que detiene a la mirada; y es la superficie

que la mirada perfora. Los ojos, guiados por el deseo, trazan en el muro sus imágenes, sus obsesiones. La mirada lo convierte en un espejo magnético donde lo invisible se vuelve visible y lo visible se disipa. El cuadro es una pared: la casa de lo azul, el jardín de las esferas y los triángulos, la torre de los soles, la cal que guarda las huellas digitales de la luz. En el cielo rosado del cuadro amanece un paisaje —más exactamente: el presentimiento de un paisaje— iluminado apenas por un sol infantil que sale por entre las grietas que han hecho en el muro las uñas de los días. La pared es el mundo reducido a unos cuantos signos: orden, lujo, calma, voluptuosidad: hermosura.

Las cuatro palabras que acabo de citar (Baudelaire) se asocian en parejas contradictorias: orden/lujo, calma/voluptuosidad. El orden es un valor que alcanza su perfección cuando no le falta ni le sobra nada; el lujo es una demasía, un exceso: el lujo trastorna al orden. La calma es la recompensa espiritual del orden pero la voluptuosidad la altera: la agitación del placer transforma en jadeo a la calma. El lujo y la voluptuosidad son transgresiones del orden y la calma. Unos son potencias sensuales, corporales; los otros son valores intelectuales, morales. El orden es economía, la sensualidad es gasto vital; uno es proporción visual, la otra es oscuridad sexual. En la pintura de Pélaez la transgresión del orden por la sexualidad se expresa por la irrupción de un niño que pintarrajea el cuadro con monos obscenos, araña los colores, pincha los volúmenes, traza figuras indecentes o agresivamente idiotas sobre los triángulos y hexágonos sacrosantos, viola continuamente los límites del cuadro, pinta al margen garabatos y así vuelve irrisoria o inexistente la frontera entre el arte y la vida. La crítica pueril opera dentro del cuadro-pared y lo convierte en una verdadera pared-cuadro. El rito público de

la pintura se transforma en la transgresión privada del *graf-fito*. El cuadro del pintor Pélaez sufre continuamente la profanación del niño Pélaez. Esa profanación a veces es la agresión de la sexualidad fálica; otras veces, las más, se manifiesta como vuelta a la sexualidad pregenital, perversa y poliforme: erotización infantil de todo el cuerpo y todo el universo. La libido pregenital es risueña, paradisíaca y total; vive en la indistinción original, antes de la separación de los sexos y las funciones fisiológicas, antes del bien y el mal, el yo y el tú. Antes de la muerte. Es la gran subversión. La gran pureza.

Como otros pintores de nuestra época, Antonio Pélaez ha sentido la fascinación de la pared. En su caso no se trata de una predilección estética sino de una fatalidad psíquica. Como todo artista auténtico, Pélaez ha transformado esa fatalidad en una libertad y con esa libertad ha construido una obra. Su pintura nos seduce por las cualidades estéticas que designan las palabras orden y calma; también por la sobriedad —lujo supremo. Pero la verdadera seducción es de orden moral: el artista se propone poner en libertad al niño que todos llevamos dentro. Antonio Pélaez podría decir como Wordsworth: "el hombre es el hijo del niño". Los poderes infantiles son los poderes del juego. Esos poderes son terribles y son divinos: son poderes de creación y destrucción. Los niños, como los dioses, no trabajan: juegan. Sus juegos son creaciones y destrucciones, lo mismo si juegan en un excusado o en Teotihuacán. En la pared metafísica de Pélaez las inscripciones delirantes, obscenas o indescifrables son la transcripción de las danzas, los prodigios, los sacrificios, los crímenes y las copulaciones que nos relatan las mitologías. Los garabatos del niño son la traducción al lenguaje del cuerpo de los cuentos de la creación y destrucción de los mundos y los hombres. Todos los días y en todas las latitudes

los niños repiten (*re-producen*) en sus juegos los mitos sangrientos y lascivos de los hombres. Todos los días los padres y los maestros —jueces y carceleros— castigan a los niños. La pintura de Pélaez es la venganza del niño que ha tenido que pasar horas y horas de cara a una pared. El muro del castigo se volvió cuadro y el cuadro se volvió espacio interior: lugar de revelación no del mundo que nos rodea sino de los mundos que llevamos dentro. Los soles infantiles que arden en la pintura-pared son explosiones psíquicas; no son signos, no son legibles —salvo como los signos de un estallido. Son las devastaciones y resurrecciones del deseo. El desaprendizaje de Antonio Pélaez fue la reconquista de la mirada salvaje del niño.

México, 27 de agosto de 1973.



México, 27 de agosto de 1973

LA INVITACIÓN DEL ESPACIO

DOS ACTITUDES: recubrir la tela, el muro o la página con líneas, colores, signos —configuraciones de nuestro lenguaje; descubrir en su desnudez líneas, colores, signos —configuraciones de otro lenguaje. Tatuar el espacio con nuestras visiones y obsesiones; oír lo que dice el muro vacío, leer la hoja de papel en blanco, contemplar la aparición de las formas en una superficie neutra. Adja Yunkers, en este período de su trabajo, ha escogido la segunda actitud. Novalis decía: *el poeta no hace pero deja que se haga.* ¿Quién es, entonces, el que hace? El lenguaje, a través del poeta; el espacio, a través del pintor. Los términos de la relación (pintor/espacio) no desaparecen pero se invierten: la pintura no son las líneas y colores que traza el pintor sobre un espacio en blanco —mejor dicho, esas líneas y colores no recubren ya el espacio sino que lo vuelven visible.

Riguroso desaprendizaje: precisamente en el mediodía de su evolución, cuando está en plena posesión de sus medios, Adja Yunkers decide deshacerse de ellos. El artista lucha durante años por conquistar su lenguaje; apenas lo logra, bajo pena de esterilidad y de amaneramiento, debe abandonarlo y empezar todo de nuevo, sólo que ahora en dirección inversa. Es la vía negativa: poda, eliminación, purificación. Pero la vía negativa no es pasiva. La crítica es una operación creadora, la negación es activa. Cambio de valores: el menos se vuelve más. El desposeimiento no es una renuncia a la pintura. Las desconstrucciones de Yunkers son un momento del juego creador; el otro momento consiste en la búsqueda de

243

las formas, correspondencias y relaciones implícitas en un espacio determinado y que permanecen invisibles hasta que el pintor las descubre. Subrayo que las descubre *pintando*, no abstraído en una divagación estética o filosófica: la pintura es una práctica. La mano y el ojo del pintor abren el espacio, en el sentido físico de la palabra. Lo abren como se abre una ventana y también como se abre un pedazo de tierra: en el espacio están enterradas las formas y sus semillas. La vía negativa no conduce ni al silencio ni a la pasividad. Es un camino hacia la realidad primera: el lenguaje para el poeta, el espacio para el pintor.

El extremo ascetismo de Yunkers tiene por objeto devolverle su transparencia a la pintura. A pesar de su acentuado erotismo y de su lirismo, su pintura es decididamente anti-psicológica. Revelaciones no del alma ni del yo del pintor sino del espacio. Revelar: hacer visible la imagen *latente* en la placa fotográfica. Yunkers ha sido sensible a las palabras de Mallarmé: *si l'on obéit à l'invitation de ce grand espace blanc...* De nuevo: se trata de invertir el sentido de la relación, no de suprimir al sujeto o al objeto. La pintura sigue siendo la pintura, sólo que ya no es aquello que pintamos sobre el cuadro o el muro sino aquello que, convocado por el pintor, aparece en ellos. Crítica de la idea del espacio como un soporte de las apariencias pintadas: el espacio es una fuente. Para que broten las apariciones, la mano —guiada por la imaginación visual— debe herir justo en el punto sensible. El pintor no sólo convoca a la aparición: la provoca. Yunkers sensibiliza al espacio, lo anima. La vía negativa le devuelve la iniciativa al espacio.

Ascetismo, vía negativa, crítica: todas estas palabras pueden resultar engañosas. La operación crítico-creadora asume alternativamente la forma de la convocación y de la provoca-

244

ción. La convocación es una disposición receptiva frente al espacio; la provocación es una transgresión: fractura, violación del espacio. Convocación y provocación son actitudes que se insertan en el diálogo entre el contemplar y el hacer. Ambas, en el caso de Yunkers, se tiñen de violencia corporal. Su ascetismo es sensual y sexual, su pintura es pasión activa. Explora el espacio como el que se abre paso en una tierra desconocida. Una tierra que fuese también un cuerpo. El espacio es una totalidad viviente, una realidad corporal. Cada cuadro es la metáfora de un cuerpo, cada cuerpo se despliega o se repliega como un paisaje. Costas, desiertos, horizontes, grandes formas tendidas o erguidas, extensiones de agua, tierra y aire ceñidas por líneas que se enlazan y desenlazan: el espacio respira. El cuerpo de la mujer, la tierra del cuerpo: cuerpo de agua, cuerpo de aire. Los cuerpos se resuelven en paisajes que a su vez no son sino espacio —espacios azules, blancos, negros, ocres. Pintura hecha de alusiones: nunca la palabra sino su eco, no las cosas sino sus reflejos, sus vibraciones. Correspondencias, oposiciones, ritmos visuales en los que la quietud y el movimiento se persiguen y se alternan. Metáforas que se disipan y reaparecen, insinuación de líneas que jamás dibujan la forma que evocan, prefiguraciones: amanecer de las presencias en el espacio.

Cambridge, Mass., 12 de abril de 1972.

DESCRIPCIÓN DE JOSÉ LUIS CUEVAS *

JOSÉ LUIS CUEVAS (Puma, León mexicano o gato montés: Felis concolor). Artista carnívoro cuya atracción principal reside en su gracia flexible, sus movimientos sinuosos, la ferocidad elegante de su dibujo, la fantasía grotesca de sus figuras y los resultados con frecuencia mortíferos de sus trazos. Este artista pasa, en un abrir y cerrar de ojos, sin causa aparente, de momentos de reposo plácido a otros de furia relampagueante. Los artistas de esta familia felina suelen ser osados, temerarios y, al mismo tiempo, pacientes y solícitos; después, sin transición, salvajemente crueles. La natural sutileza del ejemplar que describimos roza con la crueldad. Esta mezcla contradictoria le ha conquistado la admiración general pero también la envidia y el resentimiento de muchos.

Es originario del hemisferio occidental; a veces se le encuentra en el Golfo de Hudson y otras en los llanos de la Patagonia. Sin embargo, recientemente ha emigrado a Lutecia y ha comenzado a aterrorizar a los vecinos y vecinas del XVI *arrondissement*. Es el rival del jaguar, el león, el águila, el rinoceronte, el oso, el unicornio y las otras grandes bestias de presa que merodean por las selvas del arte. Es el enemigo natural de las víboras de cascabel, los ratones, las ratas, los pavorreales, los zopilotes y los otros críticos, pintores y literatos que se alimentan de cadáveres y otras inmundicias. Lo menos parecido a este artista: los tlaconetes.

* De una *Historia natural de los artistas mexicanos*.

Su figura es popular en los anales de la hechicería y el folklore. En algunos poblados ha sido divinizado, sobre todo entre las llamadas "sectas furiosas", como las bacantes y las ménades; en ciertos barrios de las afueras, eternamente crepusculares, su nombre es anatema y lo exorcisan con el antiguo método del "ninguneo" y con el no menos antiguo del ladrido.

Poderosamente construido, aunque no de gran talla, sus movimientos son rápidos y bien coordinados. Su ágil imaginación se complementa con su sentido del equilibrio: cuando salta para dar el zarpazo o se precipita de una altura, cae siempre de pie. Su cerebro es grande y su lengua es capaz de arrojar proyectiles verbales con gran puntería, lo que la convierte en un arma ofensiva y defensiva de gran alcance. Pero sus miembros más especializados y eficaces son los ojos y las manos. Los ojos están adaptados a tres funciones: clavar, inmovilizar y despedazar. El artista clava con la mirada a su víctima, real o imaginaria; a continuación la inmoviliza en la postura más conveniente e, inmediatamente, procede a cortarla en porciones pequeñas para devorarla. Canibalismo ritual. Las manos, especialmente la derecha, completan la operación. Provista de un lápiz o un pincel, guiada por los ojos e inspirada por la imaginación, la mano traza sobre el papel figuras y formas que, de una manera imprevisible, corresponden a la víctima pero ya transfigurada y vuelta *otra*. Esta segunda parte de la operación consiste en la resurrección de la víctima, convertida en obra de arte.

Cazador solitario, sus hábitos son nocturnos; su retina es extrasensitiva por la presencia de una crecida dosis de imaginación que la hace brillar en la oscuridad como si fuese un faro. Su olfato está desarrolladísimo. Sus hábitos sexuales, muy conocidos, confirman la ley fourierista de la "atracción

apasionada" o universal gravitación sexual de los cuerpos. El pensamiento de este artista está regido por los principios del magnetismo y la electricidad.

México, 10 de marzo de 1978.

pasionada) o universal gravitación sexual de los cuerpos. El
lanzamiento de este amor está regido por los principios del
magnetismo y la electricidad.

Venecia, 10 de junio de 1924.

JOAQUÍN XIRAU ICAZA

UN MUNDO de hombres eternos —quiero decir: de hombres como nosotros, con nuestros vicios e imperfecciones— sería un lugar de abominaciones, peor que el peor de los infiernos imaginados por las religiones y las mitologías. La noción de eternidad reposa en las ideas de perfección y justicia, orden y necesidad. Conceder la inmortalidad a los hombres, tales cuales somos, sería hacer del accidente el eje de la necesidad y del azar el sustento del orden. Sería corromper a la perfección, pervertir a la justicia. La muerte es necesaria pero los hombres no podemos aceptar su necesidad. La toleramos cuando el que se muere es un viejo: ya hizo lo que tenía que hacer y ya vivió sus años —siempre pocos frente a los no vividos. También la excusamos en el caso de los niños: es terrible no haber vivido pero ¿no lo es más vivir? Aunque el niño que muere conoce ya el horror —el *verde paraíso* de la infancia está lleno de frutos ponzoñosos— no conoce el mayor de todos, ese que trae consigo el trato con nuestros semejantes y con nosotros mismos. En fin, cualquiera que sea la edad del muerto, la muerte nos duele como algo que los hombres no merecen y morir joven nos parece la injusticia mayor en este mundo injusto. Por eso no me resigno ante la muerte de mi joven amigo Joaquín Xirau Icaza. Ni yo ni nadie que lo haya conocido.

La muerte de un joven nos golpea como una sentencia injusta: ¿qué decir entonces de la muerte de un poeta joven? No obstante, aunque parezca escandaloso lo que voy a decir, en la muerte del poeta joven hay algo que, si no nos consuela,

251

al menos nos mueve a la reflexión y aun a la aceptación. No pretendo atenuar la sensación de quebrantamiento de la equidad universal que nos da la muerte juvenil, pero ¿cómo no recordar que, según Baudelaire, el poeta se distingue por tener *experiencias innatas*? Con esto quiso decir, sin duda, que el poeta vive tanto con la imaginación como con los sentidos y la razón. El poeta no necesita haber vivido para sentir y saber, aunque sea fugaz y oscuramente, qué es la vida. Yo diría más: como todos los hombres, aunque tal vez con mayor intensidad y lucidez que la mayoría entre ellos, el poeta vive la terrible y maravillosa *vivacidad* del tiempo interior: la del minuto que se demora o se precipita, se colorea o se vuelve diáfano, resucita del pasado o se queda, por un instante que parece interminable, suspendido entre dos ahoras. El poeta, sobre todo el joven poeta, tiene la experiencia del tiempo y sabe que, dentro del tiempo que corre y no se repite nunca hay otro tiempo inmóvil y que no transcurre —o que, si transcurre, regresa, se reitera y permanece. El sabor, más que el saber, de la eternidad. No más allá del tiempo sino en el tiempo mismo.

Si lo que acabo de decir es cierto —y para mí lo es— Joaquín Xirau Icaza conoció, mientras vivió el tiempo mortal y sucesivo de los hombres, el *otro* tiempo. Hace años me envió sus poemas, cuando yo vivía en Delhi. Desde entonces supe que su experiencia poética era auténtica. Esa experiencia poética es doble: espiritual y verbal. El poeta es el que, al sentir, dice: la palabra es inseparable de la experiencia. Como la de todos los poetas jóvenes, la experiencia verbal de Joaquín fue incierta. Algunos de sus poemas son borradores pero otros, los más, son poemas de un poeta joven que busca la palabra y que con frecuencia la encuentra. En todos estos textos se presiente, se siente, al verdadero poeta. Así como vemos, a

través de la brillante y espesa cortina de la lluvia en el trópico, moverse del otro lado formas y sombras, así me imagino que, a través de las palabras de sus poemas, Joaquín vio el otro lado de la realidad, el otro lado del tiempo. Lo veo ahora allá, en su morada transparente: sus poemas.

21 de agosto de 1976.

SÓLIDO/INSÓLITO

A Hubert Juin

LA OBRA nunca tiene realidad real. Mientras escribo, hay un más allá de la escritura que me fascina y que, cada vez que me parece alcanzarlo, se me escapa. La obra no es lo que estoy escribiendo sino lo que no acabo de escribir —lo que no llego a decir. Si me detengo y leo lo que he escrito, aparece de nuevo el hueco: bajo lo dicho está siempre lo no dicho. La escritura reposa en una ausencia, las palabras recubren un agujero. De una y otra manera, la obra adolece de irrealidad. Todas las obras, sin excluir a las más perfectas, son el presentimiento o el borrador de otra obra, la real, jamás escrita.

La solidez de una obra es su forma. Los ecos y las correspondencias entre los elementos que la componen configuran una coherencia visible que se despliega ante los ojos y la mente como un todo: una presencia. Pero la forma está construida sobre un abismo. Lo no dicho es el tejido del lenguaje. La forma es una arquitectura de palabras que, al reflejarse unas en otras, revelan el reverso del lenguaje: la no-significación. La obra no dice lo que dice y dice lo que no dice. Lo dice independientemente de lo que quiso decir el autor y de lo que ella misma, en apariencia, dice. La obra no dice lo que dice: siempre dice otra cosa. La misma cosa.

La obra es insólita porque la coherencia que es su forma nos descubre una incoherencia: la de nosotros mismos que decimos sin decir y así nos decimos. Soy la laguna de lo que digo, el blanco de lo que escribo. La forma es una máscara

que no oculta sino que revela. Pero lo que revela es una interrogación, un no decir: un par de ojos que se inclinan sobre el texto —un lector. A través de la máscara de la forma el lector descubre no al autor sino a sus ojos leyendo lo no escrito en lo escrito.

El poeta es el lector de sí mismo: el lector que descubre en lo que escribe, mientras lo escribe, la presencia de lo no dicho, la ausencia de decir que es todo decir. La obra es la forma, la transparencia del lenguaje sobre la que se dibuja —intocable, ilegible— una sombra: lo no dicho. Yo también adolezco de irrealidad.

ÍNDICE ALFABÉTICO

ÍNDICE